YINGSHI YINYUE
GAILUN

影视音乐概论

主　编　李锦云
副主编　石　凡　刘礼民
插　图　李　辰

图书在版编目（CIP）数据

影视音乐概论／李锦云主编. —北京：北京大学出版社，2014.7
ISBN 978-7-301-24329-9

Ⅰ.①影… Ⅱ.①李… Ⅲ.①电影音乐－高等学校－教材②电视－配乐音乐－高等学校－教材 Ⅳ.① J617.6

中国版本图书馆 CIP 数据核字（2014）第 118445 号

书　　　　名：	**影视音乐概论**
著作责任者：	李锦云　主编
执 行 编 辑：	桂　春
责 任 编 辑：	王　莹
标 准 书 号：	ISBN 978-7-301-24329-9/J·0590
出 版 发 行：	北京大学出版社
地　　　　址：	北京市海淀区成府路 205 号　100871
网　　　　址：	http：//www.pup.cn　新浪官方微博：@北京大学出版社
电 子 信 箱：	zyjy@pup.cn
电　　　　话：	邮购部 62752015　发行部 62750672　编辑部 62756923　出版部 62754962
印　　刷　者：	北京溢漾印刷有限公司
经　　销　者：	新华书店
	787 毫米×1092 毫米　16 开本　9.5 印张　232 千字
	2014 年 7 月第 1 版　2023 年 5 月第 7 次印刷
定　　　　价：	28.00 元

未经许可，不得以任何方式复制或抄袭本书之部分或全部内容。
版权所有，侵权必究
举报电话：010-62752024　电子信箱：fd@pup.pku.edu.cn

前 言

自 1877 年爱迪生研制出世界上第一台留声机以来，音乐就被插上翅膀飞到了大众生活当中。而进入 20 世纪，随着影视艺术的飞速发展，为音乐开辟了更广阔的表现空间，影视音乐不但是影视综合艺术的有机组成部分，更成为一种独立的现代音乐体裁。

在影视作品中，音乐既保持着自身的艺术特征，又在突出影视作品抒情性、戏剧性和渲染情绪气氛方面起着特殊作用。在表现形式上，影视音乐作品一方面要根据影视作品题材内容、风格样式和艺术构思的需要，实现听觉形象与视觉形象的有机结合；另一方面要从影视作品的故事内容、情节环境和人物塑造出发，实现与人声和音响的有机融合。通过声画结合帮助影视作品突出主题、塑造人物形象、延伸剧情、强化节奏，实现影视音乐独特的美学功能。从音乐创作的角度上来看，影视音乐创作的材料、主题与曲式结构也在不断的探索与发展当中。影视音乐的材料可以包括民间音乐、古典音乐、通俗音乐，也可以借助电子音乐和声乐手段。不同题材、体裁、风格、样式的影视作品对音乐主题和曲式的要求也不尽相同，需要在主题和曲式的创作中既继承传统，又有所创新。

影视艺术的不断发展也加快了影视艺术教育的步伐。在影视艺术教育中，影视音乐理应是必不可少的一个组成部分。为了更好地推动影视音乐教学，为学生提供一个可供借鉴的蓝本，我们组织编写了这本《影视音乐概论》教材。本教材以系统介绍影视音乐的理论和实践为目标，通过朴实晓畅的语言，结合大量生动的案例，将影视音乐的基本概念、发展轨迹、未来方向、创作技术、实例分析介绍给学生。教材分为两个大的部分，前半部分包括导论、影视音乐的构成、影视音乐的审美、影视音乐的发展四个章节，后半部分包括影视音乐创作、类型影视音乐设计、影视音乐编辑与分析三个章节。整部教材具有系统性强、针对性强、实战性强、可操作性强等特点。

本教材的编写者都是来自影视音乐教育一线、有着丰富教学经验的教师，教材中许多观点也都是在多年的实践中总结出来的。各章编写分工如下：第一章，石凡；第二章，董旭；第三章，尹雪璐；第四章，闫智；第五章，宋学毅；第六章，郭佳；第七章，高娟、韦梦娇。教材部分章节由石凡、刘礼民、郭佳审阅；整部教材由李锦云统稿。

"纸上得来终觉浅，绝知此事要躬行"，影视音乐的创作不能只通过读教材来认知和理解的，更重要的是要帮助学生掌握实际应用的能力，拓展创作的思路。当然，由于影视音乐是一门日益更新和发展的学科，加之编者水平有限，教材难免存在不足，敬请广大学者、一线创作者和读者批评指正。

<div style="text-align: right">
编 者

2014 年 4 月 26 日
</div>

目 录

第一章　导论 ... 1
- 第一节　影视音乐的产生和发展概述 ... 2
- 第二节　影视音乐的传播和艺术功能 ... 12

第二章　影视音乐的构成 ... 22
- 第一节　影视音乐的构成元素 ... 22
- 第二节　影视作品中音乐与画面的关系 ... 27
- 第三节　影视音乐中的音画配置 ... 29
- 第四节　音乐蒙太奇 ... 31
- 第五节　影视音乐的结构 ... 33

第三章　影视音乐的审美 ... 37
- 第一节　影视音乐的美学意义 ... 37
- 第二节　影视音乐的审美价值 ... 40
- 第三节　影视音乐的审美规律 ... 44
- 第四节　影视音乐的审美标准 ... 45

第四章　影视音乐的发展 ... 49
- 第一节　我国影视音乐的国际化发展 ... 49
- 第二节　我国影视音乐的民族化发展 ... 53
- 第三节　我国影视音乐的市场化发展 ... 60

第五章　影视音乐创作 ... 69
- 第一节　调式 ... 69
- 第二节　旋律节奏 ... 75

第六章　类型影视音乐设计 ... 79
- 第一节　影视题材与体裁 ... 79
- 第二节　影视音乐风格流派 ... 82
- 第三节　从"图示化"到"抽象意识流" ... 86
- 第四节　影视音乐设计和现代录音技术手段应用 ... 91

第七章　影视音乐编辑与分析 ... 129
- 第一节　音画的组合方式 ... 130
- 第二节　剪辑技术 ... 131
- 第三节　电视剪辑技巧 ... 135
- 第四节　电影《花样年华》音乐分析 ... 138

参考文献 ... 143

第一章 导 论

从音乐诞生的那一天起,人类就有了记录音乐的理想。然而这在最初并不是件容易的事,许多优秀音乐作品的流传只能依靠口口相传和乐谱记录,音乐作品无法得到完整留存。就像中国最早的诗歌总集《诗经》,原本每首诗歌都是有曲谱的,可以"和弦而歌之",然而曲谱却在历史长河中遗失了,这不能不说是音乐艺术传承的遗憾。这一遗憾在1877年得到了弥补,这一年爱迪生发明了留声机,从此,随着科技的不断进步,唱片、磁带、CD光盘等录音制品为录制和再现音乐开辟了全新的道路。而电影和电视艺术的诞生这一人类历史上的大事件,为音乐传播又树立起新的里程碑。音乐和影视这两个概念我们已经不再陌生,然而影视音乐却还未引起人们足够的关注。电影和电视这两大艺术的诞生,为音乐催生了一种不同以往的表现体裁,并开启了一个全新的文化和艺术研究领域。

我们首先回顾一下人们对影视音乐的理论探索过程。1928年,爱森斯坦、普多夫金、亚历山大洛夫共同撰写了题为《有声电影的未来》的宣言,首次对电影音乐技术提出了指导性的建议;1936年,出现了第一本电影音乐理论著作——K.伦敦的《电影音乐:对历史、美学、技巧的特征和发展可能性的总结》;1945年,电影美学家贝拉·巴拉兹在《电影美学》一书中首次指出了电影音乐在氛围营造中的特殊功能;1957年,在曼威尔与亨特莱合著的《电影音乐技巧》中通过技巧举例论及了电影音乐与画面的关系;1957年,先后出现了苏联哈恰图良等人的《苏联电影中的音乐》、切列姆兴编著的《有声影片中的音乐》、波兰著名美学家卓菲娅的《音乐美学问题》等专门著作;1968年,法国出版了原巴黎第三大学影视研究所教授克里斯蒂安·梅茨的《电影的意义》,从电影符号学的角度提出了对电影音乐的认识;1991年,我国学者周传基的《电影·电视·广播中的声音》一书出版,成为我国影视音乐理论的开山之作,作品系统论述了电影声音的发展及电影、电视、广播中声音的应用。此外,从20世纪80—90年代,我国出版了黄准的《电影中的音乐形象》、王云阶的《论电影音乐》、郝俊兰的《电视音乐音响》、贾培源的《电影音乐概论》、朱天伟的《电影电视音乐欣赏》等相关的著作和教材,填补了我国影视音乐研究的不足。

然而,在从理论到实践,再总结为理论,在指导实践的螺旋式上升的过程当中,影视

音乐的发展却遇到了许多尴尬的局面，特别是我国影视音乐的发展现状不容乐观，突出表现在影视音乐基础的薄弱和与影视业发展的脱节上。2012年12月9日，在北京师范大学田家炳艺术教育书院召开了一次"中国影视音乐研究中心成立仪式暨中国影视音乐研讨会"。在这次研讨会上，多位与会专家和学者表达了对现阶段中国影视音乐创作的关注和担忧。会议指出，在中国影视业快速发展的今天，不论是影视音乐的创作和市场运行机制，影视音乐学科建设和人才培养，影视音乐的制作技术和手段，还是影视音乐的本土化和专业化建设，抑或影视音乐的产业发展，都已经跟不上影视发展的脚步，甚至正在制约和影响着影视的发展。

提到这一点是想说明，我们需要依照科学的艺术规律和客观的评价标准，对影视音乐有一个新的梳理和认识。认识的第一步是澄清概念，而不同的角度立场和研究视域，也对影视音乐的概念有着不同的界定。

概括地说，影视音乐是伴随着影视艺术的脚步逐渐发展和成熟起来的一种新的音乐体裁样式，指影视作品中为影视作品而存在的乐曲与歌曲总和，是作曲家根据电影和电视作品的主题、人物形象、剧情发展、节目需要而创作和配置的音乐。这个概念有两层含义，一是影视音乐不同于一般意义上的音乐，不能脱离影视这个母体而存在，二是影视音乐又具备一般音乐的共性，特别是作为一种独立的艺术形态，影视音乐逐渐产生了自身的艺术语言、艺术特征、艺术传播和接受的过程等本体特征，成为影视艺术视听结构中不可或缺的组成部分，在参与影视作品造型、叙事、剧作、情绪、结构、节奏中发挥着重要功能。可见，影视与音乐是相互配合、相互依存的整体，正是二者的结合彰显出了动人心魄的艺术魅力。

这就更需要我们对影视音乐发展进程、艺术特征和文化传播等相关知识有准确的理解，并在此基础上深入影视音乐的创作当中，尽一己之力助推影视音乐的发展。

第一节　影视音乐的产生和发展概述

影视和音乐的第一次交汇可以追溯到电影的诞生。电影在诞生之初经历了很长一段时间的默片时代，被称为"伟大的哑巴"，早期电影人用临场演奏或播放的音乐来阐释电影画面、烘托情绪气氛、表现情节逻辑。正如英国学者欧纳斯特·林格伦所说："虽然我们习惯性地说1927年前的电影是'无声的'，可是就这三个字的完整意义来说，电影从来就没有无声过，从最初起，音乐就被认为是一种必要的辅助品。"[①] 从这时起，音乐与影视艺术交融互通，踏上了日益深远的发展道路，并取得了有目共睹的成绩。

虽然我们把影视音乐作为一个整体的概念来观照，但是由于在视听艺术的大范畴中，电影和电视又是两种截然不同的艺术形态，在节目传播方式上，电视依靠荧屏而电影依靠银幕；在录制手段上，电视用的是摄像机和录像带，而电影用的是摄影机和胶片；在传播

① ［英］林格伦. 论电影艺术［M］. 北京：中国电影出版社，1994：136.

环境上，电视节目以家庭为主要传播环境，多采用线性和板块式的叙事方式，以故事和视听效果取胜，而电影的播出环境是电影院，多采取跳跃性的叙事方式，以高质量的画面和声音取胜。为了方便理解，我们分别对电影音乐的发展和电视音乐的发展加以介绍。

一、电影音乐的发展与分期

由于世界电影的诞生要早于电视，最早和音乐结合发挥出视听艺术的魅力，并留下了大量具有代表性的优秀电影音乐作品，所以我们重点来了解电影音乐的发展与分期。

（一）世界电影音乐的产生和发展

世界电影音乐在电影诞生的那天起便有了萌芽，此后走过了初创期、发展期、转型期三个重要时期，引领了整个电影音乐的发展走向。

1. 世界电影音乐的初创期

1895年12月28日，法国人卢米埃尔兄弟在第一次播放他们的活动影像《火车进站》和《水浇园丁》时便使用了现场的钢琴伴奏，苏联电影理论家普多夫金认为这已经是最早的电影音乐。但这些钢琴伴奏不能算是完整意义上的电影音乐。直到1927年10月6日第一部有声影片《爵士歌王》的诞生，音乐与电影在技术上的结合才让电影这个"伟大的哑巴"第一次开口说了话。从此以后，电影音乐在电影语言的发展中形成了自己的艺术特征，成为电影视听语言中不可缺少的创作元素和组成部分，真正意义上的电影音乐从此成为了一类独立艺术形态，并在后来的发展中依托电影艺术，并吸取其他音乐形式的精华，形成了巨大的凝聚力和形象力。

2. 世界电影音乐的发展期

无声电影时代，放映电影时的音乐伴奏经常会与影片内容不协调甚至发生冲突，这种情况不仅不能发挥音乐对电影的积极作用，甚至阻碍了电影的艺术表达。针对这种情况，1909年，美国爱迪生专利公司推出了一项举措，即按照电影的气氛和节奏为演奏者提供演奏次序表，以电影《弗兰肯斯坦》的演奏次序表为例，便提出了这样一些建议曲目："电影开始时，徐徐地演奏《你将记起我》（Then You'll Remember Me），直到出现弗兰肯斯坦实验室的场景；之后，演奏'F调旋律'——先是中板，直到怪物被创造出来，之后渐快，等等。"[①] 但是这样的做法对于演奏者来说具有很大的难度，整个演奏次序表的制作过程也比较复杂。1913年后，作曲家们选编出版了配合电影场景的"音乐手册"，从流行旋律和古典音乐中选编曲目，并给出了适用场景的提示。1913年，约翰·斯特潘·泽梅内克编选的音乐手册《山姆·福克斯电影音乐》是美国最早的电影音乐手册，音乐盒电影场景得到了进一步的契合。这样的做法持续到了无声电影后期，由 D. W. 格里菲斯执导的史诗性影片《一个国家的诞生》中，作曲家兼指挥约瑟夫·卡尔·布列尔从19世纪的

① ［挪威］拉森. 电影音乐［M］. 济南：山东画报出版社，2009，11：15.

管弦曲目中选用和改编了贝多芬的"牧歌"交响乐、韦伯的《自由射手》、格里格的《培尔·金特组曲》、柴可夫斯基的《1812 序曲》、贝利尼的《诺玛》等曲目，融合当时的流行旋律，用于电影配乐，同时还为电影专门创造了同一基调的主题曲，使电影音乐创作与影片得到了真正的融合。

3. 世界电影音乐的转型期

20 世纪 20 年代末，有声电影技术的出现使电影中的声音成为影片自身的内部元素，音乐在电影中已经不再是幕后陪衬，不论人们是因为电影而喜欢音乐，还是因为音乐而喜欢电影，到这个时候，听觉已经和视觉发挥了同等重要的作用。20 世纪 30 年代以后，美国电影产业开始迅速发展，商业片中开始融入爵士乐、流行音乐的风格，电影音乐风格走向多元；40 年代，欧美及苏联作曲家创作出大量优秀作品；50 年代，美国电影中出现了以爵士音乐风格为基础的合成音乐；60 年代，欧美电影音乐更加注重电子技术的应用，在一些电影中用到了电子合成器来制作音乐，电影音乐的风格和形式都有了多样化的表达。不仅如此，30 年代中期以后，世界上一些著名的音乐家参与到了影视音乐的创作中，"电影音乐和菲利普·格拉斯、拉罗·施夫林、约翰·柯里格利安诺、艾略特·高登索、谭盾、坂本龙一等名噪一方的当代作曲家；柏林爱乐乐团、伦敦交响乐团、布拉格市立交响乐团、皇家苏格兰国家交响乐团等顶尖乐团；里卡尔多·穆蒂、埃里克·孔泽尔、马友友、伊扎克·帕尔曼、约书亚·贝尔等指挥大师和演奏名家和各类音乐领域的行家里手都有了与电影音乐的联姻。"① 其中，好莱坞作曲家勃纳德·赫尔曼为影片《公民凯恩》创作的音乐、美国米高梅影片公司出品的《魂断蓝桥》电影音乐，都具有代表性。

（二）中国电影音乐的产生与发展

中国电影事业的发展紧跟世界电影发展的步伐。电影诞生之后近半年的时间，便已经登陆了中国的上海，并从上海走向了全国。1905 年，中国以一部京剧电影《定军山》开始了电影创作的最初尝试，也从此带动了电影音乐创作的发展壮大。

1. 中国电影音乐的萌芽和初创

早在 20 世纪二三十年代，中国的无声电影时代就产生了电影歌曲。1926 年，导演孙瑜在长城画片公司执导了影片《渔叉怪侠》（原名《潇湘泪》）。影片放映时，为了配合画面中对两个青年渔民情谊的描述，他用了一首古诗词叠印画面，并与乐队一起讨论选配了一段箫声，实现了情景交融、声情并茂的效果。孙瑜在后来的回忆录中认为，这可以算是中国电影歌曲的序曲。孙瑜曾在文章中指出："音乐对于一部影片成功上的关系太重要了！片中喜怒哀乐的表情，在影戏院中如有适当的音乐伴奏起来，感人更加两倍不止。"② 可见，当时的电影艺术家们就已经十分重视电影音乐的选配。1928 年，上海明星影片公司拍

① 王诗元. 电影散场，音乐留步 [M]. 成都：成都时代出版社，2012，3：2.
② 孙瑜. 导演《野草闲花》的感想，载 1930 年 8 月 31 日《影戏杂志》第 1 卷第 9 期，转引自《都市·电影·传媒：民国电影笔记》.

摄的影片《良心复活》中，出现了由影星杨耐梅演唱的插曲《乳娘曲》，由舞台实景伴唱的形式出现，在当时大获成功，这首歌也被称为中国第一首真正的电影歌曲。1930年，孙瑜为联华影业公司执导的影片《野草闲花》中又出现了金焰和阮玲玉演唱的歌曲《万里寻兄词》，这部电影在当时也以"中国第一部配音有声片"进行了宣传，在电影说明书上，联华公司对电影配音的原因这样宣称："一是增加电影观众之兴味，二是树立有声国产片之先声，三是提高国产影片之价值。"① 电影成功地实现了这一意义，《万里寻兄词》也因此成为中国电影音乐的开山之作。1931年，有声电影技术传入我国，中国第一部有声片《歌女红牡丹》问世，有声片渐渐兴起，音乐便和中国电影结下了不解之缘。30年代中期，任光为电影《渔光曲》作曲的同名主题歌《渔光曲》获得了莫斯科国际电影节的大奖，成为第一首在国际上获奖的中国电影歌曲。

20世纪30年代活跃在电影音乐领域的作曲家还有贺绿汀与聂耳。贺绿汀的电影音乐创作开始于20世纪30年代，当时的许多著名影片，如《风云儿女》《都市风光》《乡愁曲》《船家女》《生死同心》《十字街头》《马路天使》《中华儿女》《胜利进行曲》《青年中国》等都是贺绿汀配乐，他更是创作出《春天里》《四季歌》《天涯歌女》等直到今天都为人们所熟悉的电影歌曲。新中国成立后，贺绿汀仍然创作不辍，创作出电影插曲《不渡黄河誓不休》、电影音乐《上饶集中营》等作品。聂耳很早便投身了电影音乐界，先后就职于联华影业公司、东方百代公司等电影公司。他的第一首电影歌曲是在1933年夏，为联华影业公司的影片《母性之光》创作的电影歌曲《开矿歌》。1934年，他又创作了影片《桃李劫》的主题歌《毕业歌》，影片《大路》的主题歌《大路歌》《开路先锋》，影片《飞花村》的主题歌《飞花歌》《牧羊女》，影片《新女性》的主题歌《新女性》组歌，影片《逃亡》的主题歌《逃亡曲》等，在当时反响十分热烈。而聂耳最著名的作品当属1934年为抗日救亡影片《风云儿女》创作的主题曲《义勇军进行曲》和插曲《铁蹄下的歌女》，特别是《义勇军进行曲》更是唱遍神州大地，并在国际上也产生了广泛影响，新中国成立后，这首歌曲被定为国歌，激励和鞭策了一代代人。

2. 新中国成立前的电影音乐创作

1946年10月1日，1938年成立于延安的八路军总政治部电影团开赴东北解放区，成立了东北电影制片厂，主要担负新闻纪录片的生产任务，由向异和何士德两位音乐家组建起只有两个人的音乐组，负责电影音乐创作。先后为建厂后第一部纪录电影《追悼李兆麟将军》、纪录影片《民主东北》创作了电影音乐。直到1948年，音乐组的队伍得到了充实，开始了边学习、边实践的新中国早期电影音乐创作，为《活捉谢文东》《解放了的土地》《烈士纪念碑》《东影保育院》《留下他打老蒋》《第六次全国劳动大会》《解放东北的最后一战》《皇帝梦》等影片创作了特色鲜明的音乐。在故事片音乐创作上也收获颇丰，完成了《桥》《中华女儿》《白衣战士》《钢铁战士》《回到自己的队伍来》等影片的音乐创作。

① 张伟. 都市·电影·传媒：民国电影笔记［M］. 上海：同济大学出版社，2010，1：38.

3. 新中国成立后电影音乐的成熟

1949年4月，中央电影局在北平成立，随后抽调了部队文工团的音乐创作干部和专门从事电影音乐创作的作曲家，组建了音乐创作团队，为新组建的各大制片厂电影音乐创作发挥了重要作用。新中国成立后，随着大量苏联优秀电影作品在我国银幕上频频亮相，不仅《共青团员之歌》《纺织姑娘》《山楂树》《初恋》《飘落》等电影音乐作品飘到人们耳畔，这些作品以其突出的思想性和艺术性，纯熟的创作技巧和表现力，使我国电影音乐创作也受到了感染，电影音乐发展进入了新的时期。这一时期中国电影音乐不论是配乐还是电影歌曲都取得了不俗的成绩。

具有代表性的包括1951年王滨、水华导演的影片《白毛女》，影片音乐在保持原歌剧音乐民族风格的基础上，重新编配了管弦乐伴奏，加入了中国民族乐器，在音乐创作上获得了成功；1952年成荫、汤晓丹导演的影片《南征北战》中，"攻占凤凰山"一段配乐生动描绘了中国人民解放军与国民党军队激烈战斗的场面，成为电影音乐运用的经典；1955年，武兆堤导演的影片《平原游击队》，作曲家车明设计的音乐形象准确生动地为电影主题作了诠释；1956年，在沙蒙、林杉导演的影片《上甘岭》中，由刘炽作曲、乔羽作词的主题歌《我的祖国》诗情浓郁，曲调优美，深情温婉的女声和气势磅礴的合唱交替进行，每次唱起来都让人热血沸腾，直到现在都是电影歌曲的经典；1955年，严恭导演的影片《祖国的花朵》中，刘炽和乔羽又联袂创作了童声合唱《让我们荡起双桨》，成为儿童歌曲中经久不衰的传唱作品；1956年，赵明导演的影片《铁道游击队》插曲《弹起我心爱的土琵琶》，以一首充满阳刚气息的男声独唱与小合唱出现，配以民歌形式的制作，抒情慢板与铿锵快板完美结合，同影片营造的微山湖日落风光浑然交织，用革命的豪情和浪漫，将英雄主义与乐观主义表达得淋漓尽致；1957年，王苹导演的影片《柳堡的故事》以高如星作曲的一曲《九九艳阳天》，表现出另一种革命人情美和人性美的光辉。随着故事的发展，歌曲在影片中四次出现，以分节歌的形式情景交融，层层推进，生动描绘了男女主人公含蓄细腻的恋情，曲调活泼俏丽，情趣盎然，表达了战士对革命和爱情的忠诚，成为传唱不衰的经典。除了故事片之外，这一时期美术片和纪录片音乐创作也可圈可点，如黄准为《小猫钓鱼》创作的主题歌《劳动最光荣》，向异、吕其明为纪录片《一定要把淮河修好》创作的音乐，李凝为《欢乐的新疆》创作的音乐，都在人们当中广受欢迎。这些电影音乐成为许多中国人心中不可磨灭的记忆，曾经无数次唤起人们心中的豪情，直到今天，还在中华大地上激荡着音乐艺术的冲击波。

1958年中央电影局音乐处撤销以后，作曲家进入了各大电影制片厂，电影音乐创作有了新一轮的繁荣。1959年，崔嵬、陈怀皑导演的影片《青春之歌》中瞿希贤创作的音乐；1959年，郑君里、岑范导演的影片《林则徐》中王云阶创作的音乐；作曲家雷振邦在1959年王家乙导演的《五朵金花》、1960年苏里导演的《刘三姐》、1963年赵心水导演的《冰山上的来客》等影片中创作的歌曲；张棣昌为1958年林农导演的影片《党的女儿》中创作的合唱，以及为1959年苏里导演的《我们村里的年轻人》创作的歌曲和音乐，和1962年为林农导演的影片《甲午风云》"邓世昌弹琵琶"一场戏创作的以《十面埋伏》为主调的配乐；1961年，李焕之为谢铁骊导演影片《暴风骤雨》创作的交响音乐；1961

年，女作曲家黄准为谢晋导演的影片《红色娘子军》创作的主题歌《红色娘子军连歌》；1962 年，向异为鲁韧导演的影片《李双双》创作的电影插曲女声小合唱《小扁担三尺三》；1963 年，吕其明、杨庶正、肖琳为汤晓丹导演的影片《红日》创作的电影插曲《谁不说俺家乡好》；1965 年，肖衍为李昂导演的影片《苦菜花》创作的电影插曲；1963 年，巩志伟为史文帜导演的影片《怒潮》创作的电影插曲《送别》；1963 年，江定仙为谢铁骊导演的影片《早春二月》创作的配乐；1965 年，王苹导演的音乐舞蹈史诗《东方红》在搬上银幕后运用电影手法对音乐的艺术表现，都是这一时期出现的精品力作。同时，美术电影音乐创作出现了吴应炬为动画片《大闹天宫》、水墨动画片《牧笛》、动画片《草原英雄小姐妹》创作的音乐，兼顾民间音乐特色和少年儿童特点，意境独特、形象鲜明。而新闻纪录片音乐创作也杰作迭出，刘炽为《祖国万岁》创作的主题歌大合唱《祖国颂》大气磅礴、阎飞为《新西藏》创作的《翻身农奴把歌唱》深情优美、田歌为《绿色的原野》创作的插曲《草原之夜》意境深远、吕其明为《大庆战歌》创作的音乐气势雄壮。这个阶段的电影音乐风格和特色各异，但是又具有一个统一的特征，即全部吸收了各地方音乐的优秀元素和表现手法，带有鲜明的民族特色和区域特色，具有强烈的时代感，同电影叙事紧密结合，充分展示了电影音乐的独特魅力。

4. 改革开放以来电影音乐的新发展

随着改革开放的步伐，在国外先进电影音乐创作理念和作曲技法的冲击下，我国电影音乐的整体创作水平有了很大提高，在音乐语言上也有了很多大胆的突破，到了 20 世纪七八十年代，我国电影音乐创作进入了繁荣发展时期。王酩、吕其明、瞿希贤、施万春、葛炎、黄准、杜鸣心、李耀东、施光南、吴大明、王立平、金复载、徐景新、杨矛、张宏、刘雁西、赵季平、瞿小松、叶小刚、朱世瑞、程大兆、张千一、马建平等一大批电影音乐作曲家，运用现代音乐创作理念和表现手法，创作出了一批具有强烈时代感和民族特色的电影音乐作品。我们选择其中有代表性的作曲家及其作品作一简单介绍。王酩的电影音乐创作最早引起了社会各界的广泛注意，代表作是 1978 年为刘春林、陈方千导演的影片《黑三角》创作的主题曲《边疆的泉水清又纯》和 1979 年为张铮导演的影片《小花》创作的电影歌曲《绒花》和《妹妹找哥泪花流》及 1981 年为谢铁骊导演的影片《知音》创作的同名主题曲。吕其明的电影音乐创作具有很高的艺术成就，他的代表作是 1980 年为黄祖模导演的影片《庐山恋》创作的电影歌曲《啊！故乡》以及 1983 年为吴贻弓导演的影片《城南旧事》创作的电影音乐。特别是《城南旧事》的音乐运用，以李叔同填词的学堂乐歌《送别》为主题，表达了影片"淡淡的哀愁、沉沉的相思"这一散文诗式的风格，获得中国电影"金鸡奖"最佳音乐奖，奠定了其在中国电影音乐创作中的重要地位。葛炎的电影音乐作品注重对影片思想的表达，早在 1964 年刘琼导演的电影《阿诗玛》中，他作曲的《马铃儿响来玉鸟儿唱》就已经唱遍大江南北，1980 年，他为谢晋导演的影片《天云山传奇》创作了主题合唱《山路弯弯》，对影片主题思想进行了刻画。1984 年，同样是谢晋导演的影片《高山下的花环》里，他又以一首《位卑未敢忘忧国》抒发了时代情怀。1986 年，他担任谢晋导演的影片《芙蓉镇》作曲，又一举获得金鸡奖最佳音乐奖提名及其他音乐类等多个奖项。王

立平创作的多部电影音乐作品都为人们所熟知,在1980年于洋导演的《戴手铐的旅客》当中,他创作的主题歌《驼铃》就以悠扬的旋律赢得了喝彩,而1981年他为张鑫炎导演的影片《少林寺》创作的插曲《牧羊曲》、主题曲《少林寺》和1982年他为于洋导演的影片《大海在呼唤》创作的主题曲《大海啊,故乡》更是直到今天都传唱不衰。赵季平的开山之作是1984年陈凯歌导演的影片《黄土地》中插曲《女儿歌》,此后,他以澎湃的创作热情投入电影音乐创作当中,在1988年为张艺谋导演的影片《红高粱》创作了《颠轿歌》《酒神曲》《妹妹你大胆地往前走》而名声大震。

20世纪80年代后期,导演陈凯歌、张艺谋在电影视听艺术上作了更多的探索,影片的音乐运用意识的加强和对民族音乐运用的增多,也有力地推动了电影音乐的创作。同时,以赵季平创作的《黄土地》《红高粱》配乐,三宝创作的《我的父亲母亲》《一个都不能少》配乐,谭盾创作的《卧虎藏龙》《夜宴》配乐等为代表,中国电影音乐叙事表意功能得到进一步发展。同时,随着奥斯卡等原创影视歌曲奖、作曲奖、配乐奖的兴起,以1988年苏聪创作的电影《末代皇帝》音乐获得第60届奥斯卡最佳原创音乐大奖,2001年谭盾创作的电影《卧虎藏龙》音乐获得第73届奥斯卡最佳原创音乐奖为代表,中国电影音乐创作开始得到了国际上的认可。这一时期,美术电影音乐创作已经具备了较高水平,吴应炬的《鹿铃》、金复载的《金猴降妖》和《山水情》、段时俊《鹬蚌相争》、蔡璐的《黑猫警长》都深受少年儿童的欢迎。新闻纪录电影音乐也有了更多创新,李宝树的《九寨沟梦幻曲》、赵鸿声的《新长征交响诗》等都具有较高的水平。在电影音乐创作中,作曲家们一方面继承民族音乐的优秀传统,一方面吸纳外国音乐创作的宝贵经验,进行了广泛深入的探索,使这一时期的电影音乐创作异彩纷呈,为丰富电影艺术表现力也作出了突出的贡献。

二、电视音乐的发展与分期

同样作为视听艺术,电影是人类工业化进程中的产物,而电视是人类进入电子化时代的产物,落后于电影三四十年的时间。音乐率先进入电影并发挥了不可比拟的功能,并积累了大量视听结合的优秀成果和宝贵经验,所以电视音乐的发展必然对电影音乐有着更多的学习和继承。因此,在全面梳理国内外电影音乐产生和发展历程的基础上,我们来简单了解电视音乐的产生和发展。

(一) 电视的产生与发展

由于电视这一艺术形态在制作手段、传播方式和表意功能上与电影有着明显区别,同时电视节目的种类丰富、涉及领域广泛,音乐在其中所占的比重和发挥的作用必然有所不同,音乐在视听语言中的主体地位得到了更多的强化。这些都是和电视本身的特性分不开的。所以我们有必要先来了解电视的产生与发展。

1. 电视传播的诞生和普及

"电视"这个词汇是一个多意的概念,在普通观众的眼里,它既指代电视节目,又指

代电视艺术，同时还是电视信号的接收设备。电视机的诞生和普及是电视节目产生和发展的前提，在此基础上电视艺术才获得了巨大的生存空间。1925年，被誉为"电视之父"的英国科学家约翰·洛吉·贝尔德发明了电视机；1927年在伦敦成功进行了电视传送和接收图像的公开演示；1928年美国进行第一次电视广播；1936年英国BBC作为世界上第一座公共电视台宣告成立；1948年有线电视出现；此后，世界各地电视台和电视机的数量剧增。而在中国，直到20世纪50年代末60年代初人们才看到了电视机的身影，1958年3月17日，国营天津无线电厂研制的中国第一台电视接收机实地接收试验成功，最初生产的都是12英寸、14英寸黑白电视机，甚至一度还出现了蒙着一层彩色外壳的假彩电。1970年，我国第一台彩色电视机在天津诞生，1985年至1993年，我国电视机市场实现了从黑白电视到彩色电视的升级换代，20世纪90年代后，黑白电视基本退出市场，彩电大规模上市，电视走入了寻常百姓家。1987年，我国成为世界上最大的电视机生产国。如今，电视机发展的速度越来越快。屏幕不断变大，厚度不断变薄，功能不断增多，超薄的液晶电视已经占了市场的绝对份额。电视信号的接收也从自家"天线"到"公共有线"再到"数字机顶盒"不断变化，随着卫星信号的上天，电视频道更是从20世纪80年代的四五个到如今上百个频道，电视传播以前所未有的成长速度显示出了其巨大的生命力。

2. 电视艺术的产生和发展

随着现代传播技术的飞速发展，电视传播迅速显示出其得天独厚的优势，对人类社会生活的各个领域都产生了巨大的影响。同时，传播手段转化成表现手段，催生了电视艺术这种新的综合视听艺术。世界电视艺术的产生要追溯到20世纪20年代末。由于电视技术手段的局限，这一时期的电视节目采用的是直播舞台剧的形式。1928年，美国通用电器公司广播电台试验播出了情节剧《女王的信使》，1930年，英国广播公司播出了电视独播剧《花言巧语的人》。以英国、美国和德国为代表，各个国家从电视节目的试播实验中走出来，开始了电视艺术的萌芽和探索。第二次世界大战之后，电视艺术全面兴起，直到今天世界电视艺术已经走过了八十多年的历史。中国的电视艺术起步于1958年。1958年5月1日，北京电视台试播电视节目。1958年6月1日，北京电视台播出了自己拍摄的第一条有图像报道的电视新闻片：《红旗》杂志创刊；1958年6月15日，北京电视台播出了我国第一部电视剧《一口菜饼子》；1958年6月19日，第一次现场直播"八一"男女篮球队比赛实况；1960年5月1日，北京电视台彩色电视试验成功；1973年5月1日，北京电视台正式试播彩色电视；1978年1月1日，北京电视台开办《全国电视台新闻联播》节目；1978年5月1日，北京电视台定名为"中央电视台"，成为国家电视台，以首都为中心的全国电视网初步形成。1990年4月18日，全国第一家省级有线电视湖南有线广播电视台开始试播，打破了无线电视一统天下的局面；1992年后，电视在中国已经是无可比拟的强势媒体，电视艺术类型、节目形式都得到了迅速的革新和壮大。

（二）电视音乐的产生和发展

电视音乐的历史可以追溯到20世纪上半叶。1923年，英国广播公司在电视独播剧《花言巧语的人》里，第一次使用了音乐，实现了电视艺术声音、图像、音乐的结合。电

视的出现，为音乐传播打开了全新的天地，不仅提供了全新的传播工具、改变了原来以短距离的声波传送和乐谱的书面符号传播为主的传播方式，更由于丰富的电视传播内容极大地繁荣了音乐的创作，通过电视艺术手段表现和传播音乐的节目也得到了迅速发展。

1. 电视音乐对电影音乐的继承和发展

如果说 20 世纪是电影音乐的时代，那么 20 世纪末已经开始了电视音乐的时代。电视音乐继承和发展了电影音乐，由于电视艺术制作方式和制作手段的日新月异，信息传播速度和节目覆盖面的绝对优势，得到了更为广阔的表现空间。继承一方面体现在对拍摄过程、蒙太奇运用和片种的继承上，电视的产生和发展过程中呈现出强大的包容性，兼收并蓄地融合了电影、戏剧、文学、音乐、舞蹈、绘画、造型艺术等多种艺术的表现手段，形成了自身独特的艺术特征。此外，电视剧、电视纪录片等片种也都是引入电影故事片、电影纪录片的概念、创作思路的创作手法，形成了新的艺术形态。继承的另一方面体现在创作队伍的一脉相承上。作为电视艺术的重要表现元素，电视音乐既要符合电视艺术的表现特点，还要遵循音乐的创作规律，在电视音乐创作人才缺乏的情况下，一些电影作曲家加盟了电视音乐，如黄准创作的电视连续剧《蹉跎岁月》的主题歌《一支难忘的歌》，王立平创作的专题片音乐《太阳岛上》《哈尔滨之夏》主题歌，王酩为电视剧《有一个青年》创作的主题歌《青春啊青春》等。

而发展一方面体现在对视听语言声画关系的探索上。电影最初走过了一段默片时代，出现有声电影之后，对于电影艺术中声音和画面的关系，曾经引发过早期电影理论家们的多次讨论，造成了电影音乐与画面关系的几度失衡。而电视艺术从诞生开始就是视听兼备的，注定了电视音乐从产生开始就呈现出更健康的成长态势。发展的另一方面体现在音乐类型的不断出新上。与电影音乐不同的是，电视节目题材、类型、形式、风格、结构、手法上的多样性也导致了电视音乐类型的多样。根据音乐在电视节目当中独立性的不同，电视音乐出现了通过电视形式传播的完整音乐作品和与电视节目结合的视听表现手段等不同形式，按照节目需要，电视音乐又呈现出电视剧音乐、电视纪录片音乐、电视专题片音乐、电视广告音乐、频道和栏目标志音乐、电视晚会音乐、电视文学音乐、音乐电视、音乐会实况转播和音乐类电视节目等多种形态。在电视艺术专业化、栏目化、品牌化、类型化的道路上，电视音乐无论是在音乐与电视表现手段的结合上，还是在艺术风格的突破与技术手段的创新上，都开始日益成熟。

2. 中国电视音乐发展和成熟的历程

20 世纪 50 年代到 60 年代，是中国电视音乐的初创阶段。电视音乐的创作形式多是照搬其他音乐作品，将其稍作电视化的处理，还没有独立创作的作品。随着技术条件的改进，20 世纪 60 年代以后，电视音乐具备了初步的创作能力，出现了最早的电视音乐节目，如黄一鹤导演的小提琴协奏曲《梁山伯与祝英台》、歌剧《刘三姐》《洪湖赤卫队》和《江姐》等作品，依据电视表现手段对原作进行了二度创作。

20 世纪 70 年代以来，"中国的电视以越来越快的速度发展，至 20 世纪末，成为世界上拥有最多电视的国家，电视进入寻常百姓家的同时，电视音乐也进入了中国社会各阶层

的家庭之中。电视音乐迅速成为影响大众音乐生活最有活力的类别。"① 从 1979 年开始，伴随着改革开放的号角，中国电视音乐在电视业飞速发展的同时重新恢复生机，并打开国门走向了世界。特别是进入 20 世纪 80 年代，在电视剧、电视片音乐的基础上，电视音乐节目形式开始多样化。以中央电视台为例，1981 年开始，中央电视台举办了《首都归侨、侨眷艺术家首次演唱会》《台湾歌曲演唱会》《全国优秀群众歌曲评选获奖歌曲音乐会》等一大批高质量的电视音乐晚会。1983 年，中央电视台举办了第一届春节联欢晚会。1984 年，中央电视台举办了第一届全国青年歌手电视大奖赛。1984 年，中央电视台播出了音乐专题片《九州方圆》，推出了《风雨兼程》《与我同行》《等到明年这一天》等一批广受欢迎的原创流行歌曲。这一期间，中国电视音乐的平台上开始有了国际化的尝试，如 1979 年 3 月，世界著名指挥家小泽征尔第一次率领美国波士顿交响乐团访华演出在中央电视台的实况转播；1987 年中央电视台在电视中第一次播出的维也纳新年音乐会实况录像；1989 年中央电视台首次通过卫星现场直播的维也纳新年音乐会，都引起很大反响。

而到了 20 世纪 90 年代，中国电视音乐随着电视栏目的增多而更加丰富。1990 年电视综艺栏目《综艺大观》开播。1993 年《音乐桥》《每周一歌》《东西南北中》等电视音乐栏目开播。1994 年开始，《中国音乐电视》《星期音乐会》《外国音乐》《音乐大舞台》《中华文苑》《佳艺五线间》《中国文艺》等一批以音乐为主的综艺节目开播，《吉他讲座》《钢琴入门》《儿童学二胡》《通俗歌曲演唱技法讲座》等电视音乐教学栏目的开播，加上各类联欢晚会，音乐竞赛及大量电视剧、电视片音乐的涌现，电视音乐呈现出百花齐放的发展局面。这一时期电视荧屏上出现了音乐电视这种新的音乐艺术形式。电视音乐必须服务并服从于电视作品内容表现的需要，而音乐电视则是以音乐作品为主体，以音乐作品的独立性、完整性作为前提，通过电视手段传播的一种综合艺术，是对电视视听语言的一种新探索。1993 年，以中央电视台《中国音乐电视》栏目的开办为标志，中国音乐电视开始兴起。同年，中央电视台创办了一年一度的"中国音乐电视大赛"，大赛中涌现出一批高质量的音乐电视，如《长城长》《我爱五指山，我爱万泉河》《春天的故事》《公元1997》《说句心里话》《我爱你，五星红旗》《一封家书》《祝你平安》等，推出了通俗歌曲的创作。同时，各省级电视台也开始相继开办音乐电视栏目，电视音乐的表现形态和表现手段得到了进一步的丰富和拓宽。从 2004 年 5 月湖南卫视推出《超级女声》开始，这一类节目就一直反响热烈，从中央电视台到地方省市电视台，《快乐男生》《星光大道》《梦想中国》《加油，好男儿》《我型我秀》《绝对唱响》《中国红歌会》等各种音乐选秀节目层出不穷，形成了全国性的音乐选秀风潮，当然也出现了一些不良影响。2007 年 9 月，国家广电总局出台了一系列管理措施和细则，加强对群众参与的选拔类广播电视活动和节目的管理，对节目创作进行了规范引导。经过调整，又一轮音乐选秀风悄然兴起，上海东方卫视于 2010 年 7 月 25 日开办了《中国达人秀》，将竞赛技艺扩大到包括音乐在内的多种综艺形式，在当年中国内地实现了最高收视率。2012 年 7 月 13 日，浙江卫视主打的《中国好声音》盛装亮相，引起全国轰动，树立了中国电视音乐节目新的标杆。2013 年 4 月 12 日，湖南卫视又推出一档歌手音乐对决节目

① 郑锦扬. 关于八类中国音乐的历史学问——从结构、载体方面的思考 [J]. 人民音乐，2004 (12).

《我是歌手》，打造了中国流行音乐的又一轮豪华盛宴。虽然异彩纷呈的电视音乐节目充斥着电视荧屏，但是电视剧、电视纪录片、电视广告等传统节目形态中的音乐创作也一直保持着稳步的发展，并创作出了更多的优秀作品。例如，电视剧音乐中被广为传唱的《好人一生平安》《上海滩》《少年壮志不言愁》《敢问路在何方》《滚滚长江东逝水》等歌曲；电视纪录片音乐中创作的《乡恋》《春天的故事》《长江之歌》《你是这样的人》等作品，在思想性和艺术性上都具有了很高的水平。而电视广告音乐中，无论是电视公益歌曲，还是产品品牌广告音乐都得到了长足发展。公益歌曲中，刘欢的《从头再来》，中央电视台2008年申奥宣传片主题曲《超越梦想》，强生公益宣传片《因爱而生》，红十字会公益歌曲《和你一样》都广受欢迎。产品品牌音乐中娃哈哈纯净水的广告歌曲《我的眼里只有你》《爱你等于爱自己》和《爱的就是你》，隆力奇广告歌曲《江南之恋》，步步高手机广告音乐《我在那一角落患过伤风》，太阳神集团的广告音乐"当太阳升起的时候，我们的爱天长地久"等，都是商业性和艺术性完美结合的优秀作品。

第二节　影视音乐的传播和艺术功能

音乐传播作为人类社会文化生活不可缺少的组成部分，在人类的精神文化领域中扮演着十分重要的角色。伴随着人类社会生产力和科技、文化的发展，音乐传播走过了自然传播、乐谱传播、唱片传播、无线电传播、影视传播等阶段，并通过这些传播活动，积淀和传承了大量优秀的音乐作品，实现着音乐艺术独特的文化功能和社会功能。而随着影视等传播媒介的出现，音乐与影视联姻形成了新的传播形态，其传播价值和艺术功能又有了更多的拓展。这一节，我们就在全面了解影视音乐产生和发展的基础上，讨论影视音乐的传播和传播过程中所发挥出来的艺术功能。

一、影视音乐的传播特征

作为一种新的传播手段，电影和电视的普及又让音乐传播向前迈进了一大步，影视音乐传播成为当前大众音乐传播最重要的手段，因此从音乐传播的角度来认识影视音乐的特征就成为一个重要的途径，即将影视音乐作为一种文化现象，研究它与一般意义上的音乐传播有哪些区别，又呈现出哪些新的传播特征。

（一）影视音乐传播与一般音乐传播

自从乔托·卡努多提出艺术形态学，划分出绘画、音乐、雕塑、戏剧、文学、建筑、电影七大艺术以后，音乐作为一种以时间流动性呈现的听觉艺术而独立出来。而音乐通过和画面结合产生影视音乐以后，就不再是单纯的听觉艺术了，具备了一般音乐和视听音乐的综合特点。具体来说，两者有以下一些区别。

1. 艺术形态的区别

影视音乐和一般意义上的音乐具有不同的艺术形态。从艺术独立性的角度来说，音乐是一门不依赖于任何视觉形象而独立存在的听觉艺术，一般意义上的音乐通过声音作为物质媒介来塑造动态的艺术形象，具有时间性、过程性、表现性、描写性、戏剧性等特点，并具有旋律、节奏、和声、复调、曲式、调式、调性等特定的艺术语言和表现手段，艺术家通过这些手段组织乐音在时间中流动，来传达思想感情，表现内心感受，然后在表演或传播的过程中调动欣赏者的感受力去想象与体验，唤起一定的情感意象，完成音乐形象和音乐意境的塑造，而影视音乐必须与视觉形象相结合才能完整地发挥其艺术功能。影视音乐指的是作曲家为影视作品专门创作的音乐和歌曲，以抒情性、气氛性、戏剧性为主要特点，在创作和欣赏各个环节都需要结合影视作品的内容、情感和风格，视听结合的要求让影视音乐具有了与独立音乐不同的艺术形态，就如同哲学家苏珊·朗格所说："每一种艺术品，都只能属于某一特定种类的艺术，不同种类的艺术品又并不容易简单地就能混为一体。然而，一旦不同种类的艺术品结合为一体之后，除了其中的某些个别元素之外，艺术品的其余都会失去原有的独立性，不再同于原来的样子。"① 影视音乐这种艺术形态的基本功能就是与画面有机结合而产生出新的音乐形象，它的作用也不再仅仅是表情达意，还在影视作品中起到表达主题、交代环境、渲染气氛、烘托情绪、刻画形象、抒发感情、转换时空、推动剧情等多重功能。

2. 创作方式的区别

对于一般音乐的创作，作曲家完全可以根据自己的世界观、人生观、价值观、艺术观，通过自身的艺术感知、艺术想象、艺术情感等思维过程，按照个人的创作构思进行自由创作，而影视音乐则不能以作曲家的个人意志为主，而是要围绕影视作品的表现内容和主题思想来创作，并达到音乐与画面的有机结合。中国传媒大学何晓兵教授认为："影视音乐是影视作品构思的一部分，它有着自身的构成规律以及特殊的好、坏价值评判标准。既然是影视构思，那么其创作就已经归属为一个复合的写作领域，所以，真正会写影视音乐的人，远比会写交响乐的作曲家要少之又少。"② 作曲家的创作风格也是在这个前提下实现的，正如有研究者指出："影视作曲家的努力不是要脱离影视艺术去过分强调和突出自己的音乐，而是要根据导演及其统领的那个特定艺术创作群体的总的艺术风格去构思营造自己的音乐，并通过自己的音乐进一步强化影片的这一特定风格。它或许概括了影视作品的主旨，或许揭示了影视作品的意蕴，或许构成了影视作品的总体情调。优秀的影视音乐家正是在完成这些使命的过程中来形成自己独特的艺术风格。"③

3. 欣赏方式的区别

音乐创作和音乐欣赏是音乐传播的两种表现形式，对于影视音乐也是一样，但是不同

① ［美］朗格. 艺术问题 [M]. 腾守尧，朱疆源，译. 北京：中国社会科学出版社，2006：80—81.
② 何晓兵. 音乐结构特征分析 [J]. 当代电影，2002（6）：16.
③ 祁大慧. 浅谈影视音乐 [J]. 新疆艺术（汉文版），1997（3）：44.

的是，对于一般意义上的音乐欣赏，由于欣赏者知识结构、生活阅历、情绪状态的不同，可以通过自己不同的审美经验、审美态度和审美情感对作品进行不同的感觉、体验、想象和理解，并得到不同的结果。而影视音乐则要根据影视主题的不同要求，确定相应的音乐风格和音乐主题，需要融合影视作品的题材、主题、内容、风格、人物等进行整体的艺术构思，并从影视艺术表达的需要出发，对画面进行延伸、阐释和渲染，来实现特定的艺术功能，进而感染观众，使观众产生审美感受的。当然，影视音乐在传播和欣赏上还具有相对的独立性。特别是电影歌曲在这一点上表现得更为鲜明，诚如一位电影研究者所说："电影的主题歌和插曲最能体现电影音乐的独立性。许多歌曲，本来只是电影音乐的一个组成部分，它的作用相当于对影片的一种注解，后来却脱离了电影的母体，成了脍炙人口的流行曲目。"[①] 还有许多优秀的电视剧主题曲、插曲及广告歌曲也是一样，大量事实证明，虽然影视音乐的欣赏离不开影视作品这一艺术整体，但是与其他构成元素相比，影视音乐已经独立地进入了人们的审美视野当中，并且由于人们在独立欣赏这些音乐作品时，不免唤起其所属影视作品的特定情感和体验，更加增添了影视音乐的艺术魅力。

（二）影视音乐传播呈现出的新特征

对于音乐传播来讲，"每一个时代都会产生反映该时代社会发展水平的传播方式，同时，它又体现出该时代音乐生活的特点。传播方式就是媒介以及依次而形成起来的一套音乐创作表演和接受程序。研究音乐传播就必须从音乐的媒介入手去探索音乐传播的诸方面，以及媒介的演变所引起的对社会文化相关领域的影响"。[②] 当影视成为音乐的传播媒介时，由于音乐自身独特的艺术价值和在影视剧中的特殊作用，得以使它在影视传播、音乐创作、文化普及等方面都呈现出新的特征。

1. 影视音乐传播的视听性和综合性

视听有机结合和语言传播的综合性是影视音乐传播的首要特性，在影视作品中，音乐和画面共同作用，并综合剧作、表演、灯光、色彩等艺术元素，发挥着构筑画面空间、塑造艺术形象、推动叙事发展的功能，好的影视音乐作品应该作为影视语言的构成元素，为影视作品的主题、人物、情节的塑造和发展服务，对画面进行补充、深化和渲染，引发观众的共鸣。按照电影音乐大师伯纳德·赫尔曼的说法："银幕上的音乐能够挖掘出并强化角色的内在性格。它能将画面场景笼罩上特定的气氛，恐怖、壮丽、欢乐或悲惨、平淡的对话一经音乐的衬托便上升为诗意的境界。电影音乐仅是联系银幕和观众的纽带，它包含一切，将一切电影效果统一成一种奇特的体验。"[③] 电视音乐也是一样，可以起到弥补画面语言的不足、表达人物内心世界、填补谈话中的间隙、进行音乐蒙太奇的专场、完成开头结尾和场面的过渡等作用。以一部电影作品为例，1993年徐克导演的影片《青蛇》，取材于中国民间传说《白蛇传》，描写了白蛇与青蛇修炼成人后巧遇许仙发生的情感纠葛。

① 张伟. 都市·电影·传媒：民国电影笔记 [M]. 上海：同济大学出版社，2010：41.
② 宋祥瑞. 音乐与大众媒介 [M]. 武汉：武汉出版社，2009：76.
③ 陈越红，姜德红，邵前凯. 论数字化声音设计创新创造的新影像时空 [J]. 艺术研究，2010 (1).

引人入胜的情节伴随着优美的画面和跌宕起伏的音乐，给观众留下深刻印象。画面中青蛇与白蛇在屋顶缠绕嬉戏，雨滴像水晶一样从天空落下来，斑驳的灯光映上屋檐，妖冶的舞蹈和像蛇扭动的腰肢交相辉映，画面流光飞舞，一曲《莫呼洛迦》"莫叹息，色即空"的音乐震人心魄。

2. 影视音乐传播的民族性和文化性

所谓民族，指的是"人们在历史上经过长期发展而形成的稳定的共同体"①。而民族性则是指某一事物具有特定民族的文化特征。而关于文化，《易经》记载的"关乎人文，以化成天下"指的是历史传承下来的人类文明成果及蕴涵其中的深厚的人文精神和道德力量。"音乐作为人类所创造的一种文化，从远古至今，它完成了从口语传播方式向电子传播方式的变革，同时也意味着它完成了从简单到复杂的转变，这一转变显示出，音乐不仅仅是一种单纯的传达人类情感的具有无穷魅力的精神活动，它同时还是一种复杂的受商业意识形态控制的、能够带来巨大经济效益的文化工业。"②而且，"在音乐的发展中，每一种新生的媒介产生，就必然导致音乐的传播方式、生产方式、传承方式及社会音乐分工、社会活动、音乐机构、音乐审美心理等各方面的变化，从而最终影响音乐文化的变迁。"③影视是没有国界的艺术，音乐是没有国界的语言，音乐艺术和影视艺术所表现的精神和情感都是人类共通的，但由于各个民族的地理环境、文化背景和审美习惯的差异，也给影视音乐带来了鲜明的民族性和文化性特征。同时，在影视音乐创作中注重民族性和文化性表达，也能够展示民族文化特有的心灵境界和精神内涵，带动观众对民族文化的接受和认同。例如，张艺谋导演的影片《红高粱》便十分注重民族性和文化性的音乐表达。作曲家赵季平选择了河南民歌《抬花轿》作为素材，创作了《颠轿歌》，表现出北方农村姑娘出嫁时的独特风情和人物身上的鲜明个性，《妹妹你大胆地往前走》更是吸收了民族乐器的特殊音色，渲染了人物火热的性情，充满了浓郁的西北风情。赵季平的另外一部电视剧音乐作品也同样巧妙地运用了民族音乐素材，即电视连续剧《水浒传》中的主题曲《好汉歌》，这首作品吸收了陕西民歌《锅大缸》的音调，歌曲风格粗犷豪迈，表现出梁山好汉豪爽的个性。

3. 影视音乐传播的地域性和时代性

我国影视音乐传播具有鲜明的区域性和时代性的特征，从影视音乐发展的初期开始，充满地域特色的音乐就成为我国影视音乐创作中的突出特点。各具地域特色的影视音乐作品不仅生趣盎然，更通过对本地区音乐特色的传播完成了区域文化向更大地域和范围的扩展。同时，影视音乐也随着时代的发展创作出大量时代气息浓郁的作品，撞击着时代的最强音。以香港 20 世纪 90 年代电影音乐为例，由于香港这一地区特有的历史文化背景，造成了香港电影音乐特有的适应性与包容性。电影音乐以真挚的情感、优美的词汇、完整的

① 覃光广，冯利，陈朴. 文化学辞典 [S]. 北京：中央民族学院出版社，1998：268—269.
② 宋祥瑞. 音乐与大众媒介 [M]. 武汉：武汉出版社，2009：131.
③ 宋祥瑞. 音乐与大众媒介 [M]. 武汉：武汉出版社，2009：132.

音乐结构实现着与画面意境、影片主题和时代情绪的高度交融，1994年王家卫导演的影片《东邪西毒》，讲述了黄药师、欧阳锋、几个女子及一些刀客的恩怨情仇。这部经典作品获香港电影金像奖最佳原创音乐奖提名，陈勋奇作曲的片头曲《天地孤影任我行》，简单的电子合成乐加上鼓声，与画面意境相交融，传达出如泣如歌的悲凉意境，深刻诠释了影片的侠义精神。再如电视连续剧《篱笆·女人和狗》的主题歌《篱笆墙的影子》、电视连续剧《刘老根》的主题曲《只求无愧过百年》、电视连续剧《乡村爱情故事》的主题曲《咱们屯里的人》，歌曲旋律以东北民间音乐为素材，充满了朴实幽默的乡村气息，朴实无华的歌词中蕴含着深刻的生活哲理，反映了以东北地区为代表的中国新农村建设的时代之声。

4. 影视音乐传播的大众性和流行性

影视音乐传播还有一个不容忽视的传播特征，即它的大众性和流行性。早在1980年第1期《中央音乐学院学报》上，李凌就曾经指出："音乐是人类社会的产物，是意识形态的东西，是具有社会功能的。"① 影视音乐的每一步发展都引领着社会音乐文化的进程，对大众音乐文化和流行音乐文化起着鲜明的导向作用。在所有的艺术中，音乐最适于表达人物的感情和内心微妙的情绪波动，高度概括地表现人类最内在的心理体验，微妙丰富的感情状态，因而音乐很容易在大众当中流行起来。特别是影视音乐中同时具备了音乐作品和电影作品双重的感染力和影响力，这是任何其他艺术所不能比的。全国青年歌曲电视大奖赛就是一个突出的例子，大赛首次明确了"民族、美声、通俗"三种唱法分类，各个声乐类别都通过这次大赛得到了提升，由于电视媒体传播的权威性，整个内地乐坛都得到了激活，更让不少歌手从这个大赛中脱颖而出。电影音乐中也不乏引领大众文化的作品。例如，影片《泰坦尼克号》的主题曲《我心永恒》，席琳·迪翁天籁般的歌声把影片所讲述的爱情故事渲染得荡气回肠。歌曲与影片的情节、人物、场景、情绪、音响、台词有机结合，形成了普通音乐作品所不具备的张力和震撼力，成为了全世界的流行经典。还有一些优秀的电影音乐，往往会在影片上映很多年之后，即使脱离电影也会因为它动人的旋律、精练的歌词、鲜明的思想被人们传唱下去，如一篇文章中说道："著名词作家乔羽在为故事片《上甘岭》的插曲创作歌词时，曾问导演有什么要求，导演沙蒙说：'没什么，只希望将来片子没人看了，而歌曲还能流行。'而这首歌曲《我的祖国》在影片公映半年前即已经与广大听众见面，并在社会上广为流行。"② 事实正是如此，1956年的影片《上甘岭》的插曲《我的祖国》，在影片上映半个多世纪后的今天，依然是人们记忆中的音乐经典。

二、影视音乐的艺术功能

尽管在影视作品中，音乐或是完整、或是片段、或是歌曲、或是配器，以各种各样的

① 明言. 20世纪中国音乐批评文献导读［M］. 上海：上海音乐学院出版社，2010：373—374.
② 高如. 试论影视音乐的特征［J］. 辽宁师范大学学报（社会科学版），2005（11）.

形式出现，但是它始终没有脱离与影视画面和内容的关系，从这个角度上说，影视音乐的艺术功能体现在与画面相结合的艺术效果中。

(一) 影视音乐的艺术功能

影视是综合性的造型艺术，需要各种艺术元素在其中发挥功能，而音乐是其中的重要组成部分。恰如研究者所说："影视音乐是影视作品的有机组成部分，正是在特定的节奏下通过一定的调式、句段具体形成其独特的旋律线，从而帮助影视作品深化为自己的主题思想，更完美地表达出影视作品的感情倾向，成为了电影艺术表现手法中必不可少的重要内容。"① 音乐的出现，不仅能弥补画面语言的不足，更由于其强大的艺术表现力承担着叙事、抒情、渲染、描绘等多种艺术功能。

1. 影视音乐的叙事功能

美国作曲家、音乐学家爱德华·T. 科恩教授在他的《作曲家的人格声音》一书中曾明确指出，音乐这种语言有自己的语法、修辞甚至语义，能够"讲述"任何事情，这在影视作品里表现得更为突出。影视音乐在影视作品中发挥着鲜明的叙事功能。影视音乐的叙事功能，指的是在影视作品中用音乐来叙述故事、交代环境、推动情节发展及揭示人物性格的功能。具体有两种参与叙事的方式，一是通过影视作品中人物角色的演唱和画面内发声体所演奏的音乐，即有声源的画内音乐来发挥叙事功能；二是影视音乐作曲家在影视作品创作者的要求下，通过主观意识创作出来的音乐，即无声源的画外音乐来发挥功能。例如，影片《城南旧事》中，综合运用了影视音乐叙事的两种方式，选择歌曲《送别》作为影片的主题音乐，既作为画内音乐在剧情中出现，又作为画外音乐贯穿全篇，配合剧情的发展，叙述了20世纪二三十年代北京城南的几段往事，烘托出了独特的离愁别绪。影片《柳堡的故事》的插曲《九九艳阳天》通过清新优美的音乐旋律和几段朴实真挚的歌词，叙述了革命战士李进和房东二妹子淳朴的感情，推动了剧情的发展，象征了革命的人性美和人情美。古装言情电视剧《穆桂英挂帅》的音乐设计也发挥了鲜明的叙事功能，通过生动形象、帅气爽朗的主题曲《大姐大》，喜感十足、轻松诙谐的场景音乐，揭示了故事发生的时代和背景，更让观众加深了对穆桂英机智勇敢、纯真善良、敢爱敢恨的形象的认识。

2. 影视音乐的抒情功能

音乐本身就有抒情性，借音乐来抒发影视作品中的人物情感更是影视音乐的一项重要功能。这一功能具体表现在对人物内心世界的刻画、对人物情绪和心理变化的描写、对人物思想感情的强化等方面，音乐所抒发的感情和电影主题保持着高度一致。特别是当语言无法表达时，音乐便发挥了它的功能，将人物内心情感作出最细腻和直接的抒发，给观众带来情感上的强烈冲击。影视音乐的抒情功能通过两个方面得以发挥，一方面以音乐为主体，观众结合对画面的理解来感受音乐中抒发的情感，另一方面以画面为主体，观众结合

① 陈越红，那彦. 影视音乐与影视情节的双向互动[J]. 电影，2002 (9)：43.

对音乐的体验来强化画面的抒情效果，画面和声音相互融合、相互渗透，共同增强影视作品的抒情效果。我们通过三部作品来加以说明。影片《勇敢的心》，威廉参加完父亲的葬礼，正当孤独落寞的时候，一个小女孩送给他一朵紫色蓟花，威廉看着小女孩，内心涌出无限的伤感，正当他的感受无以表达的时候，深情婉转的音乐响起，将人物情感抒发得淋漓尽致。影片《泰坦尼克号》中，年老的露丝又一次站在船舷上，脑海中浮现出她与杰克年轻时的往事，露丝将项链扔进大海，希望它永远陪伴长眠海底的杰克，内心中汹涌澎湃，此时主题曲《我心永恒》悠扬唱起，观众和露丝一起陷入了音乐所抒发出的深沉情感当中。1987年电视剧《红楼梦》的音乐也是经典的抒情之作，特别是作曲家王立平"由心去写，含泪去吟"的一曲《葬花吟》，情景交融，如泣如诉，让观众在体验剧中人物悲欢离合的同时，也抒发和释怀了自己的情感。

3. 影视音乐的渲染功能

影视音乐的渲染功能指的是音乐在影视作品中对环境气氛的营造和渲染，丰富和补充画面的表现力，使人产生身临其境的感受，对观众产生强烈的感染力和震撼力。这种环境的渲染包括空间环境、地理环境，还包括时代环境和某些特定影片中营造的虚拟环境，音乐在其中引人入胜地渲染了幽默、诡异或是温情等环境气氛。影片《勇敢的心》中，苏格兰风笛演奏的背景音乐就鲜明地表现出故事所发生的时代和地域环境，真实地渲染了画面中的环境气氛。香港影片《甜蜜蜜》中，由于一首歌曲《甜蜜蜜》让男女主人公怦然心动，两人在历经沧桑后又一次在他乡听到这首歌，不经意间相遇的那一刻，歌曲再一次响起，将重逢的恍如隔世、百感交集的浓情渲染出来。电视连续剧《渴望》中，以小提琴协奏曲《梁山伯与祝英台》作为主题音乐，不仅表达着主人公内心的强烈情感，更将改革开放初期人们人性复苏、渴望真情的时代环境作了充分的渲染。

4. 影视音乐的描绘功能

描绘功能是电影音乐的另一种基本功能，这类电影音乐也称为解说性音乐，而且这种功能自无声电影时期就开始发挥作用了，无声电影时期放映电影时乐队的即兴伴奏发挥的就是音乐的描绘功能，在影视艺术飞速发展的今天，电影音乐的描述功能得到更大的施展，在电影、电视剧、电视节目、纪录片中都有着广泛运用，通过听觉形象的塑造起到环境、气氛、情绪的描绘作用。法国影片《白鬃野马》，讲述一个农村儿童和一匹野马的友谊，在水墨画般辽阔悠远的镜头里，舒展悠扬的音乐描绘了田园牧歌般的电影场景。纪录片《西藏的诱惑》的主题歌《朝圣的路》，"我向你走来，捧着一颗真心，我向你走来，捧着一路尘土，芸芸众生芸芸心，人人心中有真神，不是真神不显灵，只是半心半意人……"分别用在开头和结尾处，描绘了朝圣路上的信仰，配合画面中四位藏民背着行李跋涉千里，一步一叩头直到圣地拉萨，再配上富有感染力的解说词，带给人强烈的震撼和心灵的涤荡。在一些热播的青春言情电视剧中，也经常见到具有描绘功能的音乐和插曲。例如，曾经的热播琼瑶剧《还珠格格》的插曲《当》，"让我们红尘做伴，活得潇潇洒洒；策马奔腾，共享人世繁华；对酒当歌，唱出心中喜悦；轰轰烈烈，把握青春年华……"用轻快悠扬的旋律描绘了剧中几位年轻人对自由和爱情的追求和向往，让人闻之倾心，贴切

地表达出了电视剧作品的浪漫情怀。

（二）影视音乐的语言作用

上海音乐学院教授洛秦在一篇访谈录中指出："我们常把音乐比喻成一种语言，这是因为音乐像语言那样有词汇、句法、结构等。但是，在我看来，说音乐类似于语言并非完全是因为它们在形式上有很大的相似性，而主要是由于音乐和语言一样具有表达的功能，表达情感、思想甚至文化的功能。"① 音乐语言和影视语言都是人类文化符号中的有机组成部分，以影视音乐的形式在作品中实现了互相渗透、互相阐释，共同打造了完整的视听空间。作为一种独特的艺术语言，影视音乐发挥着不可替代的作用。

1. 揭示主题

作为影视作品的重要组成部分，影视音乐在刻画影视作品风格与内涵、揭示和深化主题方面起着举足轻重的作用。最典型的就是影视作品中的主题歌或主题曲，通过概括作品情绪或刻画主人公性格的歌曲或音乐，来体现并深化作品的主题思想。电视连续剧《大宅门》讲述了在历史更替中，医药世家白家经历的风雨浮沉，反映了这个大家族随着国家、民族的发展的家族历史，赞颂了普通百姓的爱国精神和民族气节。电视剧片尾曲《百年风雨大宅门》，运用京剧散板的旋律和京剧中锣鼓等乐器，结合民间音乐的曲调，加上酣畅醇厚的京味儿演唱，生动准确地传达了剧作的内容和风格，以浓厚的艺术感染力深化了电视剧的主题思想。

2. 塑造人物

在影视作品中，影视音乐往往能够通过揭示人物内心世界和心理过程来强化人物的情感体验。直接有效地塑造人物形象，帮助观众加深对剧中人物性格和命运的理解，产生情感上的共鸣，进而对整个影视作品产生认同。电影《阳光灿烂的日子》讲述"文革"时期的北京一群生活在部队大院里孩子的青春故事，以主人公马小军的青春，反映了每一代青年人都要面对的困惑、青春期人性的迷惘和解放。片中多次出现了意大利作曲家马斯卡林歌剧的《乡村骑士》间奏曲，特别是马小军在房顶上面唱歌的场景中，用这首扣人心弦的优美旋律刻画出马小军沉浸在初恋里的内心状态，表达了强烈的主观色彩，鲜明地刻画出马小军细腻敏感的内心，发挥了塑造人物的作用。

3. 展现环境

影视音乐在影视作品中还可以起到展现环境的作用，选择合适的音乐或者歌曲往往比画面语言和台词更能简明生动地点明时代环境和空间环境。例如，影片《阳光灿烂的日子》里出现的《想念毛主席》《友谊的花开万里香》《颂歌献给毛主席》《喀秋莎》《莫斯科郊外的晚上》等极富时代特征的歌曲，便鲜明体现了影片所描述的时代背景。再如影片《英雄儿女》中的主题歌《风烟滚滚唱英雄》，歌词与旋律浑然一体，在战士们当中

① 洛秦. 音乐中的文化与文化中的音乐 [M]. 上海：上海音乐学院出版社，2004：176.

深情唱起，通过声画对位的运用展示了炮火硝烟的战争环境。影视作品中还常使用声画对立来展现环境，如影片《长征》选择了我们非常熟悉的《十送红军》作为插曲，用来展现战斗场面，哀婉抒情的音乐风格和惨烈的肉搏场面形成巨大反差，展示出环境的艰辛和军民的鱼水深情，表达出强烈的时代气息。

4. 烘托气氛

影视音乐主要通过音乐来渲染烘托画面的情绪和气氛，加强艺术表现力，推动情节的展开，其中包括时代气氛、环境气氛、战争气氛、恐怖气氛、梦幻气氛等。例如，影片《阳光灿烂的日子》中，马小军与兄弟们为羊搞报仇，在胡同火拼的一场戏，用激昂高亢的《国际歌》作为背景，用浪漫主义的表现手法烘托出年轻人打群架时躁动的气氛。影片《野火春风斗古城》中，银环不慎暴露了接头地点，当她意识到叛徒的出卖后，在暴雨中狂奔到接头地点时，看到战友杨晓冬已经被特务逮捕上车，节奏激烈、紧促的音乐一阵强过一阵，二胡咿咿呀呀如泣如诉，将银环内心的自责、沉痛和气氛的紧张、焦灼烘托得淋漓尽致。电视栏目中也常用音乐来烘托气氛，如"艺术人生"栏目选用钢琴音乐构建起谈话过程的情绪空间，恰如其分地烘托着现场的气氛。再如"非诚勿扰"栏目选用观众熟悉的流行歌曲贯穿全场，特别是女嘉宾出场和牵手成功的环节，音乐的使用将全场气氛烘托到了高峰。

5. 抒发情感

正如法国作曲家卡米尔·圣-桑所说："在言辞穷尽的时候便有了音乐，音乐能够说出那种无法说出的东西，它促使我们在自己内心中去寻找前所未知的深处；它能表达任何言语都无法表达的情绪和'心态'。"① 音乐能够表达其他语言形式无法描述的情感，特别是在影视作品中人物情感和故事情节给观众带来的强烈冲击中，音乐发挥着突出的作用。影片《滚滚红尘》描述了一对青年知识分子从相识到离别所经历的感情磨难，影片中有一段经典场景，林青霞光脚踩在秦汉的鞋上在阳台上相拥而舞，红色披肩将两人裹在一起，悠扬隽永的歌曲《滚滚红尘》响起，唱出了主人公对爱情的回忆、对分别的感慨及对未来的惆怅，在歌曲的旋律中流露出只愿在你怀中片刻共舞别无所求的眷恋和深情。影片《秋之白华》讲述了瞿秋白第二任妻子杨之华考入上海大学，结识瞿秋白，突破束缚，与丧偶的瞿秋白携手走上革命道路，直至瞿秋白走到人生终点的一段传奇历史。影片中多处运用音乐表达抒发主人公的情感。在瞿秋白英勇就义的一场戏的画面中，瞿秋白面带微笑信步迈赴刑场，脑海中浮现着向警予、张太雷、恽代英、蔡和森、邓中夏那些先一步而去的战友，高唱《国际歌》为自己的生命画上了终点。在通往所有被压迫阶级美好未来的征途上，歌曲将革命者对战友、对革命的情怀作了最深刻的抒发。

影视的发展给音乐创作带来了观念上的拓展，表现力的丰富，也培养出不少优秀创作者，诞生出许多人们耳熟能详的优秀作品，同时这些作品也镌刻着时代变革的烙印。从这个角度上说，影视音乐的表达是属于创作者个人的，也是属于受众群体的，更是属于每个

① [英] 林格伦. 论电影艺术 [M]. 北京：中国电影出版社，1994.

时代的。影视音乐担负着个人、社会和时代的多重使命，已经上升为一种音乐文化现象，并从某种意义上引领了社会精神文化的走向。无论是了解影视音乐的产生与分期，熟悉影视音乐的特征与功能，还是研究影视音乐的传播和受众，我们的目的都是在此基础上对这一艺术形态有更多的理解和把握，并指导我们学会解读、鉴赏甚至是创作影视音乐作品，使其激发出更多的活力。

第二章 影视音乐的构成

影视音乐主要由配乐和歌曲两部分组成。而配乐主要包括主题音乐、场景音乐和背景音乐,歌曲则主要分为主题歌和插曲两种形式。

第一节 影视音乐的构成元素

一、配乐

配乐是指影视作品中利用器乐曲或无词歌来配合剧情发展和画面情绪的音乐,主要包括主题音乐、场景音乐和背景音乐。

(一)主题音乐

主题音乐是用来表达作品中心思想,塑造人物性格,贯穿全剧发展,在全剧中占有核心位置并对全剧进行总体概括的音乐。由于主题音乐无歌词的限制,这样音乐就为观众提供了非常大的想象空间。主题音乐通过变调、变奏、变速等手法来配合剧情发展的需要,并对剧情高潮的出现起到至关重要的作用。

主题音乐对剧情发展具有极其重要的作用,它会影响一部影片艺术水平的高低,它承担着剧中人物情感的表达,对某种事项的提示或是烘托气氛。它在影视音乐中占据着极其重要的位置,始终贯穿情节的发展。

主题音乐在出现位置上比较灵活,可在剧情中多次出现,形成对剧情的贯穿和发展。它们可以出现在影视作品的开篇、中间或是结尾。但现今的影视作品在使用主题音乐时多把主题音乐用在开篇和中间,因为只有这样它们才可以深入剧情核心,贯穿剧情发展,如果用在结尾则无法实现这一效果。

具体到主题音乐在影视作品中的使用分类，其实相当灵活，如代表人物性格、感情、命运的，具有某种哲理性的，还有具有某种象征意义的。

影片《辛德勒的名单》是由史蒂文·斯皮尔伯格导演的一部优秀影视作品，影片真实地讲述了一名德国企业家奥斯卡·辛德勒在第二次世界大战期间保护1200名犹太人免受德国法西斯杀害的历史事件。影片的主题音乐《辛德勒的名单》（*Theme From Schindler's List*）是一首非常具有感染力的乐曲。在影片中，主题音乐吸取了犹太民族音乐的旋律特点，在剧中多次出现，占有明显的核心地位，并使用变调、变奏、变速等多种手法突出主题，贯穿剧情发展，将残酷战争阴影下犹太人凄凉的心境表现得淋漓尽致。

动画影片《天空之城》是日本动画大师宫崎骏的代表作之一，片中讲述了一对少年男女为了追求希望、信念和理想而展开的奇妙旅程。影片内容与故事情节极为生动感人，可以说是近年来极为优秀的一部动画作品。片中的主题曲《与你同行》（*Carrying You*）也给人留下了非常深刻的印象。这首乐曲的作者是日本知名作曲家久石让，自从该曲诞生之后，快速风靡了全球，成为最经典的动画电影主题音乐之一。本部动画作品的主题音乐通过引申、发展、变化等方法影响着剧情，代表着友情、爱情、勇气和希望贯穿剧情的发展，处于绝对核心地位，对影片的整体质量起到关键的作用。

（二）场景音乐

场景音乐是指在影视作品中基本不重复使用，只对某个场景负责的音乐。它承担着对这一场景剧情的烘托、渲染作用，也可以推动剧情高潮的出现。场景音乐一般是专门为该场景而设计的。

1. 类型

（1）专门为某一场景设计的音乐。这种类型的场景音乐在影视作品中是比较常见的。这种类型的场景音乐一般只在片中出现一次，它的主要任务就是配合当下剧情发展，所以在片中基本不会重复出现。

（2）由主题音乐或主题歌的旋律素材变化产生的场景音乐。这种场景音乐一般由主题音乐或是主题歌发展变化而来，它和主题音乐或主题歌在旋律上有相似性，但它却不同于主题音乐或主题歌。它只对具体的场景或情节产生作用而不是贯穿全剧，在剧中不占有核心地位。

2. 功能作用

（1）能够推动情节的发展和戏剧高潮的出现。这是场景音乐最主要也是最重要的一种功能。

影片《海上钢琴师》讲述了一个天才的年轻钢琴家"1900"在船上度过一生的传奇经历。影片中有这样一段场景，自称"爵士乐发明者"的杰利来到了"1900"所在的邮轮上，要与"1900"进行一场比赛，较量琴技的高低。这个场景中一共出现了5首风格各异的钢琴曲，这些乐曲完全与剧情中的故事情节和现场气氛保持一致，在影片其他场景中没有再次出现，它是影片故事的一个重要组成部分，有力地推动了剧情高潮的出现。

(2) 能够揭示人物内心，为观众创造出无限想象的空间。

在影片《辛德勒的名单》的中后部分，当辛德勒知道他工厂里的犹太人要被转移到被称为"杀人魔窟"的奥斯维辛集中营后非常焦急，因为他在与犹太人共同生活和工作期间感受到了犹太人的善良，也看到了"纳粹"士兵对他们的残酷无情。他决定倾其所有也要救出这些犹太人，他先是贿赂"纳粹"军官，然后又安排火车把犹太人送到较为安全的"集中营"，但在转移时却发生了意外。原本应该被送到安全地点的妇女和孩子却上错了火车，被直接送往了"地狱"般的奥斯维辛集中营，这些她们却全然不知，在火车上还谈论着丰盛的食物和美好的生活。但当她们走下火车时，看到的却是一队队凶恶的"纳粹"士兵，这些士兵对她们吼叫，并驱赶着她们去"澡堂"洗澡，在澡堂的更衣间内她们被命令脱光衣服，并被剪掉头发，此时她们已经知道奥斯维辛集中营的澡堂是一个大型的毒气室，进去的人无一生还，在这种绝望的场景中，出现了一段由小提琴独奏的旋律，这段旋律显得是那样的绝望和恐怖，它揭示了这些犹太人在面临死亡时的无助和内心的恐惧，也使观众们感受到，人在直面死亡却无力反抗时的那种内心状态，音乐的配合使这段画面给人以极为压抑的感觉，很好地营造了气氛。

（三）背景音乐

在人们的日常生活中经常会在各种场合中听到各种音乐，比如酒吧里的流行音乐或爵士乐，舞会中的圆舞曲或是民间秧歌会中的民间音乐等。影视作品来源于生活但高于生活，当影视作品中出现这些音乐的时候就形成了影视作品中的背景音乐，它们的作用往往表现为标志剧中环境、场景、地域，以强调剧情的真实性。背景音乐在影片中是经常可以听到的，任何类型的影视作品都离不开背景音乐，因为影视艺术来源于生活，影视艺术也是要把"真实"的艺术作品呈现给观众，所以背景音乐所带来的真实性，在影视作品中是必不可少的。

影片《海上钢琴师》也可以说是一部"音乐电影"，在影片中，观众可以经常听到各种音乐。有些音乐，如舞会中的舞曲和人们在餐厅用餐时演奏的一些爵士或蓝调音乐，这些音乐的作用主要是强调画面的真实性，并没有对具体画面中人物感情和剧情的发展起到至关重要的作用，所以这里的音乐是一种背景音乐。

二、歌曲

影视作品中的歌曲与配乐相比较，它不但有音乐旋律还有歌词，由于歌词的出现，使用它就无法像配乐那样给观众创造广阔的想象空间，它的联想指向性更加具体和明晰，能够直接使人们产生共鸣。影视作品中的歌曲可分为以下几类。

（一）片头主题歌

片头主题歌出现在影片的开始位置，它往往以概括剧情为主，由于歌词的出现，使人们快速地了解影视作品所要表现的历史、情感和文化氛围。引领剧情发展，在整个影视作

品的剧情发展中起到重要作用。

如影片《黄飞鸿之狮王争霸》中的片头主题歌《男儿当自强》，这首歌曲与片中黄飞鸿那忠肝义胆、疾恶如仇的英雄形象高度统一，唱出了男儿铮铮铁骨的血性，使观众在影片开始就对人物的形象和性格有了一定的认知，所以这首歌曲作为本片的片头主题歌对整部影片起到了概括剧情，引领剧情发展的作用。

电视连续剧《三国演义》是一部气势恢宏的大型历史剧，它忠于原著，极好地还原了书中的历史事件和人物性格特点，堪称经典。剧中的片头主题歌也是脍炙人口，使人人耳不忘。歌曲的歌词选用明代文学家杨慎的诗词《临江仙·滚滚长江东逝水》，全文如下：

滚滚长江东逝水，浪花淘尽英雄。是非成败转头空，青山依旧在，几度夕阳红。
白发渔樵江渚上，惯看秋月春风。一壶浊酒喜相逢，古今多少事，都付笑谈中。

这首词借助历史的兴衰来抒发人生的感叹，豪放而又深沉。本剧的片头主题歌以此为歌词，很好地对本剧的中心思想、历史环境和人物历程进行高度概括，使观众感慨万千，荡气回肠。

（二）片尾主题歌

片尾主题歌一般出现在影视作品的结束位置，如果说片头主题歌是对影视作品的高度概括，那么片尾主题歌就是对影视作品的高度总结了，因此往往带有从剧情中引发出来的那种"情绪"并对影视作品带给人们的那种"回味"具有延伸的作用。

美国电影《保镖》讲述了保镖弗兰克与歌星梅伦由原本相互排斥，到最后成为恋人的曲折故事。片尾主题歌《我将永远爱你》成为了影视歌曲中的经典之作，歌曲的旋律充满着两人彼此间那份难以割舍的"爱"。这首歌曲高度概括了本片的主题——"爱情"，也使观众沉浸在他们曲折的"爱情"中久久回味。

电视连续剧《水浒传》中的片尾主题歌《好汉歌》，可以说是近年来国产电视剧中片尾主题歌的优秀之作。歌曲旋律奔放，歌词朗朗上口，使人久久回味。歌曲的旋律和歌词很容易让人感受到剧中英雄人物的率性和豪爽，也能感受到水泊梁山上一百单八将的兄弟情义。歌曲很好地为整个剧情服务，起到了总结剧情的作用。

（三）插曲

插曲是穿插在影视作品中较独立的歌曲。它常常在一些重要的场景占据着非常重要的地位，往往与剧中的情节发展紧密相关，可以表达出剧中人物的情感、思想，烘托气氛和制造戏剧性的高潮，还可用来承担剧情的发展。插曲在影视作品中是一个重要的表现手段，一般和剧情连接得比较紧密。插曲的使用方式有以下两种。

1. 作为剧中人物情感的转折点

电视连续剧《红楼梦》中的一个场景描述了贾宝玉去参加朋友的宴会，餐桌上食物丰

盛，杯中的美酒香甜，更有佳人弹唱助兴，宴会场面热闹欢快。这时其中一人说要行酒令助兴，谁不会就罚谁喝酒，这时贾宝玉敲着酒杯缓缓唱出了《红豆曲》，歌词如下：

滴不尽相思血泪抛红豆，开不完春柳春花满画楼，睡不稳纱窗风雨黄昏后，忘不了新愁与旧愁，咽不下玉粒金莼噎满喉，照不见菱花镜里形容瘦，展不开的眉头，捱不明的更漏呀，恰便似遮不住的青山隐隐，流不断的绿水悠悠，绿水悠悠，绿水悠悠。

这首《红豆曲》带有浓浓的相思之情，当贾宝玉唱起这首歌曲时想到的是孤苦伶仃、无依无靠的林黛玉，这首歌曲也代表了他们的爱情，塑造了两人内心的感情世界。我们从这样热闹欢快的场合下出现这样的音乐旋律，以及贾宝玉歌唱时的内心变化可以看出，剧中人物的内心情感出现了转折，音乐在这一情感转折中起到了至关重要的作用。

2. 揭示人物内心情感，烘托气氛

电视连续剧《红楼梦》中还有这样一首尽人皆知的插曲《葬花吟》。在剧中的一个场景中，大观园中的小姐、丫头们来到花园赏花，她们看到盛开的美丽鲜花十分高兴，并四处游玩观赏。只有林黛玉孤单一人，伤心落泪，捡起散落在地上的花瓣，把花瓣埋葬，这时剧中出现了这首《葬花吟》，歌词如下：

花谢花飞飞满天，红消香断有谁怜？
游丝软系飘春榭，落絮轻沾扑绣帘。
闺中女儿惜春暮，愁绪满怀无释处。
手把花锄出绣闺，忍踏落花来复去。
柳丝榆荚自芳菲，不管桃飘与李飞；
桃李明年能再发，明年闺中知有谁？
三月香巢已垒成，梁间燕子太无情！
明年花发虽可啄，却不道人去梁空巢也倾。
一年三百六十日，风刀霜剑严相逼；
明媚鲜妍能几时，一朝漂泊难寻觅。
花开易见落难寻，阶前愁杀葬花人，
独倚花锄泪暗洒，洒上空枝见血痕。
杜鹃无语正黄昏，荷锄归去掩重门；
青灯照壁人初睡，冷雨敲窗被未温。
怪奴底事倍伤神？半为怜春半恼春。
怜春忽至恼忽去，至又无言去不闻。
昨宵庭外悲歌发，知是花魂与鸟魂？

花魂鸟魂总难留,鸟自无言花自羞;
愿奴胁下生双翼,随花飞到天尽头。
天尽头,何处有香丘?
未若锦囊收艳骨,一抔净土掩风流。
质本洁来还洁去,强于污淖陷渠沟。
尔今死去侬收葬,未卜侬身何日丧?
侬今葬花人笑痴,他年葬侬知是谁?
试看春残花渐落,便是红颜老死时;
一朝春尽红颜老,花落人亡两不知!

这首歌曲带有浓浓的伤感之情,尤其是"侬今葬花人笑痴,他年葬侬知是谁?""天尽头,何处有香丘?"这两句歌词表现出林黛玉孤单、无助和对爱情的迷茫,很好地表现了林黛玉的内心世界,揭示了那种悲伤、哀怨的心理状态。

3. 用于剧情的过渡和发展

影片《毕业生》中的插曲《斯卡布罗集市》也是观众极为熟悉的一首歌曲,它的名气甚至超过了影片本身。但这首歌曲的内容和内涵却和影片本身没有太大关系。它第一次出现是在主人公本杰明下定决心要挽救他的爱情,前往恋人学校路上时出现的,这时剧中没有对话或是旁白,只有奔驰在公路上的汽车和这首歌曲,由于这首歌曲的内涵和这组画面内容关系并不大,所以它只是起到帮助剧情过渡和发展的作用。

第二节 影视作品中音乐与画面的关系

影视作品中音乐与画面的关系是创作优秀影视作品的关键和基础。影视作品中所使用的任何艺术手法都离不开音乐与画面,而对音乐与画面关系的处理是否得当,是一部影视作品艺术水准高低和成败的关键。那么从音乐的音源是否处于画面当中来进行分类,我们可以把影视作品当中的音乐分为画内音乐和画外音乐。

一、画内音乐

画内音乐是指影视作品中音乐的画内运用。影视作品的画内音乐是指音乐的音源来自影视作品的画面之中。这就是说,我们可以在屏幕上看到音乐的发出者。但在画内音乐进行的过程中,有时观众不需要从头至尾看到音源出现在画面上。只要能够让观众知道音乐是由故事中的"发声者"发出的,他们就会将音乐理解为画内音乐。

影片《海上钢琴师》中杰利和"1900"比拼琴技时所演奏的钢琴曲就属于画内音乐。

在这段画面中，我们可以看到音乐的发出者，音乐与剧情紧密相连，使人有一种身临其境的感觉。

影片《红高粱》是对西北地区人们的生活和粗犷性格的真实写照，本片中音乐的使用是比较少的，而且大多使用的是画内音乐。比如在影片开始部分的送亲场景中，"我奶奶"为了一头骡子的聘礼被她的父亲嫁给了患有"麻风病"的酒厂老板。迎亲的队伍是由十几个粗犷的西北汉子组成。他们赤裸着上半身，敲锣打鼓，吹着唢呐，颠起轿子。那漫天的黄土，粗犷的音乐和轿中惊慌失措的新娘，形成了一个极为真实的送亲场面。在这个场景中，我们可以清楚地看到音乐的发出者。音乐的旋律极为奔放，也极为真实，它与情节紧密联系在一起，给人一种身临其境的真实感觉。

二、画外音乐

画外音乐是指影视作品中音乐的画外运用，音源来自屏幕的画面之外。这就是说，观众在屏幕上看不到正在进行的音乐发出者。

画外音乐往往是为了揭示人物内心世界或渲染环境气氛的需要来进行创作的音乐。它是对画面内容的补充、解释或评价，它摆脱了音乐对画面的从属地位，充分发挥了音乐的创造作用，从而通过具体生动的音乐形象深化画面的内容，强化了影视作品的视听结合功能，加强影片的艺术感染力。

影片《辛德勒的名单》中有这样一段画面，纳粹德国的士兵驱赶着犹太人，挖出被屠杀而死去的犹太人尸体并烧掉，由于被焚烧的尸体太多，天上下起了"骨灰雨"。在无数尸体中，辛德勒看到了他熟悉的抱着布娃娃、穿着红色大衣的可爱小女孩的尸体。他的内心被这种惨绝人寰的画面深深震撼，也坚定了他要解救更多犹太人的想法。在这段画面中，观众虽看不到音乐的音源，但还是能够被凄凉、悲伤的音乐所感动。这段画外音乐揭示了纳粹对犹太人的残酷和无情，也很好地表现出辛德勒那复杂的情感波动和内心世界，它是对画面内容的补充、解释，渲染了环境，烘托了气氛。

三、画内音乐与画外音乐的转换

在影视作品中，将画内音乐与画外音乐结合在一起是一种常用的方法，这种结合通常会使二者产生转换，可以帮助影片画面得到某种独特艺术效果。

影片《辛德勒的名单》电影开头，纳粹军人在广场上对犹太人进行登记。当犹太人杂乱地说出他们名字的时候，银幕中出现了一段轻松、愉快的旋律，但很快这段音乐却从画外音乐转换为收音机所播放的画内音乐，这时辛德勒喝着酒，穿着笔挺的西装，面带微笑地出现在银幕上。这是一种非常典型的画外音乐与画内音乐的转换，音乐的转换对画面形成了鲜明的对比，它不仅揭示了辛德勒当时的心态，也揭示了犹太人那即将到来的悲惨命运。

第三节　影视音乐中的音画配置

影视作品中，音乐与画面的配置方式主要包括音画同步、音画对位与音画平行三种。音乐是如何与画面进行配置，关系到音乐的各种表现作用能否正常发挥。

一、音画同步

音画同步是指音乐与画面的运动节奏和表达情绪在同一层面上，它附属于画面，与画面合二为一，包括表层同步和深层同步两种。

（一）表层同步

相对来说，表层同步的手法比较简单，音乐完全依附画面，音乐与画面中人物的动作节奏同步，这时音乐的主要作用在于加强临场感和动作的节奏感。这种同步方式多见于动画作品，如美国动画片《猫和老鼠》中猫和鼠在追逐过程中所使用的音乐大部分就是表层同步。

（二）深层同步

深层同步与表层同步不同，音乐不再完全依附画面，不再是与画面中人物的动作节奏同步，而是用音乐直接表现画面中人物的心理感受或者情绪状态。

影片《海上钢琴师》中，"1900"战胜杰利后名声大噪，引起人们的关注，这天，录音师正在为"1900"录制他所演奏的乐曲。"1900"本想弹奏一些他比较拿手、技巧性较强的乐曲。这时，他忽然透过窗户看到了一个美丽的女孩，他被女孩的纯真和美丽所打动，对她一见钟情。此时，他所弹奏的音乐也随之发生变化，从之前快速活泼的旋律变成了爱意浓浓的舒缓音乐。这段音乐很好地揭示了主人公情感上的变化，使观众仿佛"看"到了他的内心世界。

电视连续剧《雪豹》讲述了富家子弟周卫国为保护初恋女友，枪杀了一名日本人，由此走上革命道路的故事。本剧内容极为精彩，剧情引人入胜，演员表演到位，是一部非常受欢迎的电视连续剧。但本片的精彩不仅仅局限在精彩的剧情和演员的表演上，片中音乐的使用也成了极大的亮点。剧中音乐在配置方式上使用了很多深层同步的表现手法，起到了非常关键的作用。比如本剧第9集中，日本军队在攻打南京时，周卫国奉命率领他的部队坚守栖霞山阵地，而他的未婚妻萧雅则在南京的女子四中保护学生并救治伤员。随着战争的进行，南京城面临失守，人们四处逃难，萧雅的同事们也准备逃生，临走时她们劝萧雅和她们一起走，但萧雅执意要等到周卫国回来。同事走后，萧雅来到了办公桌前拿起她和周卫国象征爱情的两只小瓷猪默默祈祷。这时出现的并不是我们想象中那种优美、婉转、代表爱情的音乐，而是缥缈、空灵、略显神秘的一段旋律，这段旋律给观众一种心理暗示，可以使观众体会到萧雅内心的紧张与担忧，他们会觉得将有一种不好的事情发生，

对接下来剧情的发展有一种不确定性，平添了一抹神秘色彩。

南京城破后，周卫国带领着他的两个部下来到女子四中救萧雅，但发现萧雅已经被日本人劫持，在激战中，萧雅为她深爱的周卫国自杀，而周卫国也身负重伤并被他的下属救出撤退。在撤退的过程中，日军始终紧咬不放，周卫国的副团长决定舍生取义，用自己的生命掩护周卫国突出重围，最后寡不敌众，英勇牺牲。在这段画面中，音乐始终在烘托着气氛，从周卫国和日军激烈的枪战，到他们被日军包围，音乐始终用激烈紧张的节奏烘托画面中紧张的情绪，使观众感受到周卫国等人复杂紧张的心理状态，攥紧拳头为他们的安危担心。当副团长身中数枪倒地，受尽日军折磨但还是大义凛然面带微笑直面生死时，音乐却用悲壮、激昂的旋律展示了中国军人的高尚气节，使观众惋惜、感动。

二、音画对位

与音画同步相反，音画对位是指画面中演绎的内容与音乐所表达的情绪之间具有对比关系，以此使音画的配置产生更加丰富的表现层面，揭示更加深刻的内涵。也就是说，通过音画对位，画面所揭示的内涵与音乐所揭示的人物心理可以形成强烈的对比。

影片《辛德勒的名单》有这样一段场景，一群纳粹德国士兵夜晚闯进了犹太人的生活区，大肆屠杀那些幸存者。画面中充斥着纳粹士兵的枪声和犹太人的求饶、惨叫声。但这种惨绝人寰的画面中出现的却是一首古典钢琴曲，而演奏者正是双手沾满犹太人鲜血的纳粹军官。更让人感到愤怒的是，刚刚冲到楼上的两名纳粹士兵还在津津有味地谈论着这首乐曲的作者。此时影片中的画面和音乐形成强烈的对比，使人感觉到一个能够创造出伟大音乐作品的民族居然也能犯下这样的滔天罪行，深刻地揭示了法西斯的残暴和反人类的本质。

电视剧《射雕英雄传》是大家极为熟悉的一部作品，它有很多个版本，其中由中国内地拍摄，李亚鹏、周迅主演的《射雕英雄传》也可称中上水平。本剧中有一个重要反面角色，金国的王爷完颜洪烈，此人性格狡诈，作恶多端，广大观众对他厌恶至极。但在对这个角色临死时刻的音乐处理上可以说是相当失败，本剧的原作者金庸先生也曾严厉地批评过。完颜洪烈作为一个作恶多端的反面角色，所谓恶有恶报，他的死应该可以说是大快人心，是观众希望看到的，但剧中音乐旋律却显得凄凉、悲壮，颠倒了正邪，混淆了善与恶的界限。而电视剧《雪豹》对这种情节处理得就非常到位，在第12集中，周卫国逃出日军包围后落草为寇，正赶上这时八路军要拔除日军的据点，周卫国便带领山寨中的土匪帮助"打援"，日军的援军虽然训练有素、装备精良，但在周卫国绝妙的指挥下依然被全歼。日军死后的尸体被扒光衣服扔在草丛中。当日军寻找到这些尸体后，一个日本将军来到这里找到了他死去的外甥，并抱着尸体失声痛哭，叫嚣着要为他报仇。在这组画面中并没有出现伤感、悲痛的音乐，而是用了一段神秘诡异的旋律，音乐这时与画面中演绎的情节形成强烈的对比，使我们感受到的不是悲伤，不是惋惜，而是使人们认识到在中国犯下累累罪行的日本法西斯也有"感情"，但这种"感情"相比他们在杀害中国人时的野蛮、残忍，一点也不值得同情，反倒让人觉得死有余辜。

三、音画平行

音画平行也称音画并行。音乐不是具体地追随或解释画面内容，也不存在某种对立，画面中演绎的内容和音乐中表达的内容各自有相对的独立性，二者呈平行的发展关系。它从整体上揭示影片的思想内涵和人物情感，为观众提供了更多的联想空间。音画平行是一种需要高度艺术处理的表现手段，必须从影片的整体结构出发，运用音乐使观众发掘剧情中更深层次的含义。

影片《魔戒之王者归来》中刚铎国的国王因丧子而悲痛万分，面对强大的半兽人军队，他彻底放弃了抵抗的信念和生存的希望，在绝望中他想到了自杀，但这还不够，他要让他仅存的小儿子法拉墨给他陪葬，所以他派 法拉墨率领着人数很少的部队去进攻守卫森严的城市。这是一场必败的战斗，在这组画面中，没有出现那种雄壮、英勇和画面同步的音乐，这里的音乐是由一个霍比特人所演唱的一首委婉动听并十分伤感的歌曲，这首歌曲和画面既不同步也不对立，它有着独立于画面之外的情感和含义，它揭示了人物的内心世界，使观众感觉到了这场战斗的结局，同时也体会到了法拉墨的悲惨命运。

第四节　音乐蒙太奇

蒙太奇是影视作品构成形式和构成方法的总称。蒙太奇是法语 montage 的译音，原是法语建筑学上的一个术语，意为构成和装配，在影视作品上引申为剪辑和组合，表示镜头的组接。

简要地说，蒙太奇就是根据影片所要表达的内容和观众的心理顺序，将一部影片分别拍摄成许多镜头，然后再按照原定的构思组接起来。简言之，蒙太奇就是把分切的镜头组接起来的手段。由此可知，蒙太奇就是将摄影机拍摄下来的镜头，按照人们的生活习惯、思想逻辑、推理顺序和作者的观点倾向及其美学原则联结起来的手段。

一、音乐蒙太奇

从一个影像过渡到另一个影像的切换过程中，音乐起到了连接的作用，从一个时空跨越到另一个时空的转接中音乐起到了填补空白的作用，这种音乐配合影像的手法，就是音乐蒙太奇。音乐蒙太奇是一部影视作品音乐运用是否合理的关键，对镜头的组接和时空的转换起到非常重要的作用。

由于影视作品在镜头的处理上往往比较灵活，因此，与镜头配合的音乐显然也随之产生了丰富多变的表现手法和技巧，这些手法和技巧就构成了所谓的音乐蒙太奇。

二、顺时空音乐蒙太奇

用音乐来连接一组镜头,这些镜头可以是同一空间或不同空间的,但这些镜头在时间上是按顺序发生的。通常可以利用音乐将剧情中的主要场景按时间先后顺序进行再现,为的是给观众一个清晰的发展脉络。这种音乐一般比较完整。顺时空音乐蒙太奇是较为常见的一种音乐蒙太奇。

好莱坞魔幻巨制《霍比特人Ⅰ》的故事大致发生在《魔戒》三部曲之前六十年左右,讲述霍比特人佛罗多的叔叔——比尔博·巴金斯的冒险历程。影片中有这样一段场景,一群矮人来到比尔博·巴金斯家来聚会,在宴会中他们开怀畅饮,大吃大喝,弄得又脏又乱。这使得比尔博·巴金斯非常气愤,但这些看似不拘小节的矮人在宴会结束的时候却唱着歌、跳着舞,用杂技般的方法把他的厨房收拾一新。在这段场景中虽然画面显得有些凌乱,但随着音乐的渲染,使得每一个画面转换都显得合情合理,而且画面转换虽然快速但都是顺序发生的,所以音乐的使用是一种顺时空蒙太奇手法。

电视连续剧《雪豹》中有一段剧情讲述的是在主人公周卫国前往八路军根据地时和日军展开了一场战斗。在这个场景中有几组画面,八路军战士拉枪栓—瞄准—扣动扳机—击中日军—日军反击—八路军战士低头躲避—日军冲锋—八路军反击,战斗打得十分激烈,镜头转换虽然非常快速,但配合上紧张的旋律和快速的节奏使画面的衔接非常自然,这里的画面都是顺时空发生的,所以音乐在这里运用顺时空蒙太奇的手法帮助剧情发展。

三、逆时空音乐蒙太奇

和顺时空音乐蒙太奇相反,逆时空音乐蒙太奇也是用音乐来连接一组镜头,这些镜头可以是同一空间或不同空间的,但这些镜头在时间上是倒叙发生的。这种蒙太奇手法多见于影视作品需要倒叙的时候。

影片《霍比特人Ⅰ》播放到 13 分钟左右时,比尔博·巴金斯坐在长凳上悠闲地吐着烟圈,当烟圈变成蝴蝶消散在空气中时,影片画面伴随着音乐回到了 60 年前,影片也就此真正开始。在这一段剧情中,音乐使用了逆时空蒙太奇的手法帮助画面转换,对剧情的连接与发展起到重要的作用。

影片《致命枪火》讲述的是一名卧底警官乔伊在寻找一把丢失的银色左轮手枪时发生的惊险故事。影片刚刚开始时,乔伊把一个满身血迹的小男孩抱上了一辆红色敞篷轿车。乔伊表情紧张、情绪激动地驾驶着这辆轿车在路上横冲直撞。在这个场景中,激烈的音乐节奏始终伴随着摇摆不定的画面,当乔伊驾车即将撞到路上的自行车时,画面中突然出现了一把银色的左轮手枪,当这把枪的扳机被扣动时,一颗子弹打穿了英文字母"R",随即影片的片名出现在银幕中,故事也回到了 18 小时之前。影片使用了典型的倒叙手法来讲述故事内容,音乐在这几组画面中显得非常重要,它有效地帮助着几组镜头进行连接,使影片的倒叙进行得非常顺利。

四、超时空音乐蒙太奇

超时空音乐蒙太奇指在顺时空音乐蒙太奇的基础上，不时插入超越现实时空之外的场景，使画面的表达能力具有无限的开拓性，更深层次地展现现实时空发生事件的意义。超时空音乐蒙太奇多数用在回忆、想象、总结或者升华的场景之中。

在影片《霍比特人Ⅰ》开始部分，已进暮年的比尔博·巴金斯在纸上写下了充满回忆的文字，以怀念他年轻时的那段冒险经历。这时影片中响起了一段美妙而又充满回忆的音乐，影片的画面也随着他的回忆回到了从前。通过这段超时空音乐蒙太奇的处理，画面顺理成章地从现实进入到了回忆之中。

电视连续剧《雪豹》第10集中，周卫国在逃难期间遇到了他的大哥共产党员刘远，由于他重伤在身，刘远决定把他带到八路军的根据地进行调养。在去往根据地的路上，他们遇到了小股的日军并展开了激烈的战斗。虽然敌众我寡，但在周卫国巧妙的战术指挥下，日本军队战败被围，但这股日本部队在他们信奉的所谓武士道精神下不仅不投降还要和周卫国进行决斗，"小鬼子"的挑衅，激起了周卫国的愤怒，他接连击毙了连同军官在内的好几个"鬼子"，最终使剩余的"鬼子"仓皇逃跑，但对于没有投降的敌人不能放过，周卫国举起枪瞄准正在逃跑的"鬼子"，脑海中浮现出因"鬼子"而死去的未婚妻。这时的音乐并不紧张和急促，伴随着周卫国回忆的画面而出现的伤感音乐，将我们很自然地带到了周卫国那段悲痛的回忆之中，音乐在这段超时空蒙太奇画面中起到了非常重要的作用，帮助了画面的组接和过渡，提高了艺术感染力。

五、交叉时空音乐蒙太奇

交叉时空音乐蒙太奇指用音乐连接同一时间内不同地点所发生的事件，并且事件之间有着某种内在的联系。也就是说，这组镜头中的事件不是发生在同一地点，但基本是在同一时间内发生的，它们之间有着某种联系。

影片《辛德勒的名单》有这么一组蒙太奇镜头，犹太人史顿在挤满犹太人的广场上打着为辛德勒珐琅工厂招工的名义，试图挽救下更多犹太人的生命，这个场景的画面在挤满人群的广场和辛德勒珐琅工厂中来回转换。虽然画面中的地点不同，但是在同一时间内发生的，音乐也始终没有停下来，这时音乐帮助画面进行了完美的过渡和衔接，贯穿了这一剧情的发展。这种音乐蒙太奇手法就是交叉时空音乐蒙太奇了。

第五节 影视音乐的结构

影视音乐的结构是建立在影视音乐与影视作品的总体关系上，音乐无法脱离剧情内容和人物情感空间单独存在，由于影视作品在内容和结构上有着非常丰富的表现手法，所以

影视音乐也随之诞生出了各种不同的表现形式和结构类型。但要详细指出的是，电影和电视连续剧虽然同为影视艺术中极为重要的两个组成部分，在音乐的使用上有着许多共通之处，但在整体音乐结构上还是有所区别、各有特点的。

比如电影要讲述一个故事，往往只需要几个小时甚至几十分钟就可以把故事的中心思想、人物情感和故事内涵表述清楚。正是由于这种特点，使得电影中需要更加丰富的音乐和复杂的表现手法，片中场景音乐也基本不带有重复性，只有主题音乐或主题歌贯穿整个影片发展。音乐在电影中的使用主要是要突出一个"准"字，在短时间内，最为准确地烘托影片整体气氛，揭示中心思想，使观众一目了然地清晰理解音乐内涵，准确把握故事的整体脉络。

电视连续剧则不同于电影的叙事方式。同样要讲述一段故事，电视连续剧却有极为充足的时间。十几集，几十集，甚至上百集的电视连续剧在今天已经十分常见，它可以利用充足的时间和极为细腻的编排来缓慢讲述，对剧中人物特点、感情世界和故事内容进行精细刻画，使观众慢慢融入剧情发展。电视连续剧中的音乐结构可以有两种分析方法：当我们把电视连续剧的集拆开，把每一集单独看成一个整体，在这种情况下，它的音乐使用和电影的音乐使用是大致相同的，剧中既有片头、片尾主题歌和插曲，也有贯穿剧情发展的主题音乐，还有单独出现的场景音乐和背景音乐，这时就可把音乐的结构类型用下面的结构类型来进行分析。但如果我们把所有剧集串联在一起，作为一个整体来看时，音乐的结构就发生了变化。除某些背景音乐外，剧中音乐在每一集都会重复使用，在单独的一集中也许某段音乐只出现一次，但它却在电视连续剧的其他剧集中再次出现，也就是说，电视连续剧中的音乐在整个剧情中基本都会有所重复，多数都会像主题音乐那样贯穿全剧的发展，在全剧中占有同等重要的位置，这是电视连续剧音乐结构的特殊性，应加以区别，单独进行分析。

一、单主题结构

单主题结构是指影视作品中只有一个作为核心贯穿全剧的音乐，它可以由主题音乐构成，也可以由主题歌引申发展或变化而来。

这种音乐结构是比较少见的，因为现今的影视作品随着创作方式的不断更新和发展，创作手法也是越来越复杂，在这种情况下，单一的音乐主题很难满足剧情内容的需要，这种结构类型一般适用于单一核心主题的影视作品。

如影片《黄飞鸿之狮王争霸》中的《男儿当自强》。这首乐曲在影片开始时是作为片头主题歌出现，在整个剧情发展过程中，占有核心位置的主题音乐基本是由这首乐曲衍生出来，作为本片的核心音乐，始终贯穿全剧的发展。

影片《红色小提琴》讲述了关于一把小提琴的五段故事。这把小提琴是由几个世纪前的一位制琴家制作完成的，是他的得意作品之一。但当这把琴即将完成之前，他的妻子安娜和他即将出生的孩子却因妻子难产而双双死去。这位制琴家悲痛万分，为了纪念妻子和孩子，他用死去妻子的血液涂满了琴身，最终完成了这把"红色小提琴"。后来这把小提琴经历了五段传奇的旅程。主题音乐也随之贯穿发展。

第二章 影视音乐的构成

主题音乐第一次出现是在影片倒叙的开始,安娜站在窗前轻抚着隆起的腹部,轻声哼唱出这段主题旋律,表现出轻松愉悦的心情和对即将出生孩子的期盼。

第二段出现在很多年以后,红色小提琴流落到一个偏远的教会的修士的手中,修士把它交给教会中的一个音乐"神童"使用。由于教会地处偏远,无法使"神童"受到正规的音乐教育,教会决定为他聘请一位演奏大师做他的老师。这位大师来到教会见到这个孩子后,决定先让他演奏一段,以此来确定他的水平高低。主题音乐在这个场景中再次响起,但这时音乐使用了变奏、变速等手法,产生了更为复杂的艺术效果,使观众感受到这位"神童"高超的演奏技巧,但也预示了"神童"那悲惨的命运。

第三段中,这把小提琴传递到了英国被称为具有魔鬼般演奏技巧的演奏家手里,他叛逆、奔放,并追求性爱所带来的灵感。在一场演奏会之前,他在音乐厅的休息室中与他的妻子缠绵,房中也传来了用红色小提琴演奏出的主题音乐。但这段音乐又出现了变化,和前两段主题音乐不同,这时的音乐化为挑动的情欲,使人们感到诱惑和暧昧。

第四段中,小提琴漂洋过海,来到了中国。小提琴的拥有者项蓓把它藏在家中。此时的主题音乐无法像前几段那样光明正大地演奏出来,只能由项蓓偷偷地演奏给她的儿子听,这时的音乐显得是那样沉重与压抑。最后她以生命为代价,使这把琴保存了下来。

在影片的最后,这把琴即将在拍卖会上被拍卖,很多小提琴爱好者都想得到它,但只有莫里斯明白这把琴的真正含义,他巧妙地带走了这把琴,踏上回家的路,并作为礼物送给他的儿子。主题音乐在这里最后一次响起,宁静、安详的旋律揭示出了这把红色小提琴的真正含义——对妻子和孩子的思念和永远不变的爱。

这部电影虽然讲述了一把小提琴的五段传奇经历,但片中却只有一个主题音乐贯穿始终,主题音乐很好地把这五个故事有机地串联起来,使之成为一个整体,这段主题音乐在五个故事中虽然具有不同的含义,但又统一于"爱"这个主题,它在故事中占有绝对的核心地位,对全剧的发展起到至关重要的作用。

二、多主题结构

与单主题结构不同,多主题结构是指影视作品中有两个或者多个作为核心的音乐贯穿全剧的发展。这些音乐往往有着不同的内涵,代表着不同人物的情感空间,而且它们在全剧中发挥着同等重要的作用,占据着同等重要的地位。这种结构类型可以极大地满足现今影视作品中丰富的艺术表现手法和复杂的剧情,因此这种结构比较常见。

影片《珍珠港》是2001年由迈克尔·贝执导的美国电影,影片中雷夫和丹尼是一对相交多年的好友,他们曾一起学习驾驶飞机,在老家做喷洒农药的机师。第二次世界大战爆发后,他们又一起参加了美国空军部队,雷夫作为美国空军的志愿人员在英国皇家空军服役,而丹尼则被派驻扎到珍珠港的空军基地。虽然两人身处异地,但这对好朋友却同时爱上了战地医院里的女护士伊雯琳。就在此时,日本偷袭珍珠港事件发生了,美国宣布加入战争。三人之间的感情面临着烈火硝烟的严峻考验。这部影片的主题是双线发展的,一条主线为战争主线,另一条主线是爱情主线。既然影片为双主线,那么单主题音乐显然无法满足剧情的需要,这时影片中出现了两首不同的主题音乐,一首贯穿战争主线的发展,

显得雄劲有力，一首柔美而浪漫贯穿爱情主线的发展，两首音乐同时作为本片的核心，占据着同等重要的位置，为影片剧情的发展起到至关重要的作用。

三、无主题结构

所谓无主题结构是指影视作品中没有一个占据核心位置的音乐贯穿全剧，剧中音乐一般为过渡性或点描性的场景音乐、背景音乐或是插曲，以此为剧情发展增添艺术色彩。从这种音乐结构的使用方式来划分，可有以下几种：一是带动剧情的发展，揭示人物内心，交代环境。二是不参与剧情发展，只作为某个场景的专场音乐。三是为某一场景增添艺术氛围和感情色彩，烘托气氛，使之达到戏剧性高潮。

影片《红高粱》描写了一群敢爱敢恨、敢生敢死的人，其中展露了人的本性，歌颂了生命的魅力。本片由张艺谋导演，是一部非常伟大的影视作品，开启了中国新时期电影创作的新篇章，是中国电影走向世界的新开始。但这部电影在音乐的使用上却可以说是"惜乐如金"，也没有一个贯穿主题的核心音乐，片中主要使用了一些场景和背景音乐，它们的主要作用是提高场景的真实性，烘托某一剧情的气氛，或者作为转场音乐。

第三章　影视音乐的审美

音乐在人类发展过程中起着重要作用，早在西周末年中国就已经出现了音乐美学思想。《国语·周语》中就包含了"和"这一中国古代音乐美学中的重要概念，提出"乐从和"的观点，认为以高低、长短、强弱等不同的声音按一定规律组织起来，就产生了和谐的音乐。此后，从先秦儒学思想家孔子提出的"尽善尽美"和"思无邪"到两汉时期的"天人合一"，从魏晋隋唐时期的"声无哀乐"到宋元明清时期的"淡和"音乐美学思想，音乐审美的发展经历了漫长的过程。随着时间的推移，人们物质生活的不断丰富，精神领域的不断升华，音乐审美能力也得到了不断提高。

影视艺术诞生以后，影视音乐作为一种特殊的语言符号和美学符号，伴随着影视作品的发展不断成熟，声音与画面的交织，产生了独特的审美效果，也给影视音乐带来了无穷的魅力。影视音乐以其丰富的表现力和持久的生命力，构成了影视作品的灵魂和点睛之笔，也开创了音乐美学研究的全新领域。

第一节　影视音乐的美学意义

贝多芬说过，音乐是比一切智慧、一切哲学更高的启示。[1] 音乐的审美功能与艺术魅力在于具有一种潜在的力量，音乐在表达人的复杂情绪、情感方面的功能是其他艺术形式不可替代的，在震撼人的心灵和感染人的情绪上具有其他艺术难以比拟的强大的穿透力。影视音乐的审美，具有音乐审美的共性，又不同于一般意义上的音乐审美，其美学意义体现在声音与画面、声音与情节、声音与主题等影视要素的联系当中。影视音乐产生于影视作品，依存于影视作品却又包含独立的灵魂，在丰富影视作品表现力的同时还大大加强了影视作品的艺术性与感染力。影视音乐，已经成为影视作品中塑造人物形象、推动剧情发

[1] ［法］罗兰. 名人传［M］. 陈筱卿，译. 北京：中国友谊出版公司，2012：53

展、渲染气氛的重要手段。

一、影视音乐的审美共融

影视音乐的审美共融是影视与音乐相互作用下产生的美学意义，它是蕴涵于音乐本身的审美意义与影视作品融合产生的审美意义，二者相互融合而形成的新的音乐美学意义。

影视作品与影视音乐是相辅相成、相互深化的，作曲家通过影视音乐表达出影视作品的主题思想、人物心理、故事情节等内容。影视作品也对影视音乐起到了烘托作用。好的影视音乐是与影视作品交融互通的，影视音乐与影视作品是不可分割的整体。1987年版的电视剧《红楼梦》已成为永恒的经典，每当提起这部电视剧时，家喻户晓的主题歌《枉凝眉》就会在每个人的脑海里回荡，婉转的曲调淋漓尽致地表达出贾宝玉和林黛玉两人无限的情思和最终未成眷属的悲怨，让人闻之动容。动人的歌曲准确勾勒出了情节和主线，抒写了宝黛之间痛彻心扉的爱情故事。正是这种音乐中有情节，情节中有音乐的相互融合，使影视与音乐紧密地结合在一起，成为一个不可分割相互衬托与升华的整体，体现出影视音乐与影视作品的审美共融。

二、影视音乐的审美教育

由于影视音乐在传播过程中拥有广泛的受众，积极励志、昂扬向上的影视音乐能够对大众起到审美的教育意义。音乐源于生活，影视作品贴近生活，随着视听文化时代的到来，影视音乐拥有着广泛的视听传播途径和接受人群，甚至已经被社会各个年龄、各种阶层广泛接受，影视音乐能够在一定程度上起到对人们思想、意志、情感、性格、心灵的陶冶作用，而且能够影响人们在心理、精神、行为上的健康和谐状态，起到多元的教育意义。

影视音乐具有直观生动的特性，能够结合影视叙事，起到寓教于乐的美学效果，唤起受众的审美情感，陶冶受众的情操。很多大家耳熟能详的音乐作品都是源自于影视音乐。美国经典影片《音乐之声》中，女主角玛利亚就是一位家庭教师，她发现孩子们生性活泼可爱，各有各的性格、爱好和理想，但由于家庭背景原因使他们不得不被严加管教。于是，玛利亚尝试用音乐去解放孩子们的天性，释放心灵，陶冶情操。玛利亚带孩子们在田间、花园放声歌唱，通过歌声与情感的交融，塑造了孩子们的完美人格和审美取向，这些精神最终升华为对国家、对民族深沉凝重的感情。而观众们通过欣赏影视音乐，也体会到了这种精神，在情感上激起共鸣，在潜移默化中接受了影片所传达的教益，广受各个国家，各个年龄段的人们的喜爱，从中也领悟和学到了很多东西，这就是音乐审美的教育意义所在。

三、影视音乐的审美文化

影视作品中的文化传统赋予了影视音乐特有的文化意义。文化传统赋予影视音乐的意义，是融合了作曲家所创作的音乐本身的审美意义和影视作品文化审美意义的综合整体。

第三章 影视音乐的审美

作曲家在创作之初首先具有自己独特的文化视角与感触，而这种创作过程又结合了影视作品所体现的建筑、服饰、文学、舞蹈等文化元素，是音乐与影视作品在文化层面上的和谐共生。

李安于2000年执导的《卧虎藏龙》，在第73届奥斯卡金像奖中获得七项提名，其中包括最佳主题曲和最佳原创音乐两项音乐大奖，这无疑是对该电影音乐创作的肯定。电影《卧虎藏龙》中的音乐运用了东西方音乐组合的效果，呈现给大家一段悲情色彩浓厚的江湖恩怨。导演融合了东方传统文化的符号特征，用充满东方色彩的江南风情等事物，把东方音乐的艺术灵感同西方音乐的科学写实巧妙地融为一体，在音乐的处理和使用上体现了丰富的中西融合的文化色彩。这种融合正是作曲家的音乐文化理念与影片文化基调相互融合的体现，从而使得电影充满了无限放大的东方唯美特质，深化了影片的主题。

四、影视音乐的二度创作

影视音乐在与影视作品同步展现的同时，能够在观众脑海中进行再加工与创作，通过观众的二度创作产生更多的审美意义，这也正是影视音乐在表达效果上能够深化延伸影视主题、激发观众情感与构思的原因。这些表达效果的产生离不开人们在音乐审美过程中的再创作，往往影视画面已经定格，而音乐在观众的脑海中依然能够勾勒出鲜活的画面，使观众通过加工与想象进一步地感受与体验影视作品。

电影《集结号》在2009年第27届金鸡奖颁奖典礼上获得三项大奖，这部影片在音乐表达上也有着独特的魅力。该影片在配乐上，通过深情的音乐表达，带给广大观众的不仅仅是震撼的场面，更是缅怀历史的感动。影片乐曲中使用了中音乐器圆号，圆号的音色浑圆饱满，善于抒情，让人有一种追寻记忆的感觉，这种原始的呼唤把观众带回了我们未曾经历过的那段不同寻常的历史当中。"展现环境"的圆号音乐拉开了整部影片的序幕，而在影片结尾，王金存的爱人向谷子地报告找到了部队，圆号再次响起，把片头音乐的气质重新拉回，同时用钢琴的两个八度同步演奏这段旋律，整个乐曲显得更加空旷和辽远，似乎在向观众倾诉着什么，带给人们的是无限的沉思。这种沉思正是源于观众对音乐的二度创作而产生的，这种再创作的感受，是视觉效果所无法比拟的。后来当谷子地找到部队，来到前任团长刘泽水的墓碑前，他对战友的思念与情感顿时开始集中爆发，这也将影片推向了另一个高潮，此情此景催人泪下，这时配乐使用了大提琴和弦对位性的演奏，这段音乐是从谷子地冷静下来后不经意间流出的，使观众感受到一种发自心底的震撼。当谷子地向老战友诉说衷肠的时候，出现了一段大提琴独奏，从中高音区音型向下行方向一点一点地展开，接着弦乐队逆行向上展开，这时两种音色产生了强烈的对比，再使用长线条的旋律，给人一种透不过气的感觉，带给观众的是一种揪心的痛。这种感受通过音乐的展现，切实使观众体验到了谷子地内心世界的错综复杂。影片通过充分调动各种音乐元素，通过观众的二度创作成功地调动观众的审美感受，发挥了突出的审美意义。

第二节 影视音乐的审美价值

影视音乐在影视作品中具有不可替代的审美价值。一方面,影视音乐作为审美的对象,本身有着独特的审美价值,这是存在于影视音乐内部的价值,称为"内部价值";另一方面,影视音乐结合了影视作品的需要,在推动影视作品故事发展的同时具有了审美的外部价值;另外,影视音乐也与观众理解、流行元素、道德观念、社会生活等存在着多方面的联系,构成了影视音乐的综合价值。

一、影视音乐的内部审美价值

音乐是人的听觉感受,能调动起人特殊的感性体验,与直观地观看画面具有不同的审美过程,这样的审美过程是人与音乐交流的过程。影视音乐虽然与影视相结合,但其内部的音乐价值是不能忽视的,而且结合影视作品的需要,其内部价值表现得更加充分。

(一)完整的听觉体验价值

音乐是通过听觉体验而产生的感性认识,听觉能使审美主体对审美对象产生想象、联想等各种审美心理过程。影视音乐伴随着画面会让人产生独特的听觉体验,这种感受和体验是影视作品独立的音乐审美过程。影视音乐是以听觉为主的审美活动,审美者内心深处所感受和体验到的内容是其他感官活动所不能替代的,也是视觉体验无法比拟的。从某种程度上讲,听觉体验可以深刻而又细腻地表现那些难以言传、也难以用画面来表达的情感。

影片《红高粱》是 20 世纪 80 年代的一部优秀电影作品,曾获柏林国际电影节金熊奖。电影以尘土飞扬的黄土高原作为开篇,一顶鲜红的小轿中坐着九儿,也就是故事主人公"我奶奶",几个彪形大汉赤着上身抬着迎娶九儿的小轿,画面勾勒出黄土高原的地理风貌,描绘出当地的风土人情,一开场就给了观众极大的视觉冲击力。在画面的晃动中音乐响起,高亢嘹亮的唢呐奏出动人心魄的旋律,小镲奏出热闹的节奏、特有的陕北鼓乐热情而豪爽,把一个迎娶新娘的情景酣畅地呈现在观众面前。正是这样一种完整的听觉体验,一下子将观众拉入到黄土高原上特有的环境之中,展现了当地的民风民俗,将观众引入一个鲜活的原生态生活之中,音乐使画面充满了灵气和动感,使观众产生如临其境的审美感受。这就是影视音乐审美特有的内部价值。

(二)深层的情感体验价值

如果说影视音乐创作更侧重于技巧和科学,那么对影视音乐的审美则更多地表现出体验和美学。在影视音乐的审美过程中,随着审美者自身审美需求和审美角度的不断变化,感受和体验也在不断发生着改变,即便对同一个作品,不同观众所产生的审美体验也是不一样的,观众深层的情感就在这个审美再创作的过程中得到了激发。审美主体能够通过影

第三章 影视音乐的审美

视音乐的欣赏联系现实生活，在情感的催化下创造出超越生活的艺术形象，实现对画面的延伸与深入思索，对内容的深化与升华，并得到深层的情感体验，如爱国主义和集体主义荣誉感、对忠贞友谊和美好爱情的认同感、对悲惨人物命运的同情感等。

《大红灯笼高高挂》是张艺谋导演于1991年拍摄的电影，影片中巩俐扮演的四太太颂莲的艺术形象给观众留下了深刻的印象，其中展现其内心世界的表白音乐对人物的塑造起到了巨大的衬托和剖析作用。在封建社会，由于一夫多妻的婚姻制度，女人生活在无奈与苦闷之中，成为最大的牺牲品。影片里四太太颂莲的内心是善良的，命运却是悲惨的，她的生活艰险又沉重，充满了幽怨与无奈，作曲家赵季平为四太太创作的音乐充斥着沉重、幽怨、叹息的气质，音乐的旋律透着压抑、暗淡、忧伤的色彩。正是这样的背景音乐让观众产生源于画面与故事情节的深层情感体验与联想。影片中丫鬟雁儿也在做着属于自己的太太梦，她在自己屋里点起红灯笼，由于四太太向大太太告发她的想法和行为，雁儿付出了惨重的代价，她在雪地里受罚，一罚就是几天几夜，由于雪地寒冷，雁儿又柔弱，最后抬到医院抢救无效，终于在忧伤与凄冷中香消玉殒。而当四太太听说雁儿的遭遇后，由于她认为自己对于雁儿的死是有责任的，她的内心充满了愧疚和自责。此情此景配上弦乐如泣如诉的演奏，加上凄凉的人声演唱，表达出对雁儿年轻生命的哀悼和对四太太命运的感伤。特别是合唱音乐的出现，给人以巨大的心灵震撼和丰富的想象空间，激发了观众对人物命运的同情。

二、影视音乐的外部审美价值

影视音乐审美的外部价值是与内部价值相对存在的，同时又是相辅相成、互相联系的，内部价值通过外部价值起作用，外部价值又是内部价值的丰富与补充。影视音乐的外部审美价值表现在给予观众多重视听感受和帮助观众理解影视作品等方面。

（一）多重视听感受价值

影视音乐是视觉与听觉相融合的音乐形式，它不同于单纯的音乐，也不同于无音乐的影视作品，是一种视听结合的音乐传播形式，势必会充分调动观众的视觉与听觉感官，给观众带来多重的视听感受。

影片《黄土地》是20世纪80年代由陈凯歌导演的一部唯美电影，影片多用意象的艺术手法来展现黄土高原的自然风光、民族风俗等。影片中出现大量的静止画面，如一头牛、一把犁、一盏油灯等，在这些静态的画面中插入与画面和谐统一的音乐，与静止的画面交相呼应、相互融合，散发出浓郁的乡土气息，带领观众进入一个唯美的艺术天地。《黄土地》电影音乐由我国著名作曲家赵季平创作，剧中的音乐作品像黄土地一样质朴而敦厚、热情而奔放。其中的音乐由于采用了陕北信天游的自由舒展节奏、活泼跳跃的音程、浑厚浓烈的和声，无论是地域背景、时代背景还是文化心理，都实现了音乐与影片的全方位融合，给予了观众听觉与视觉的多重感受，增加了影片的艺术感染力。

（二）理解影视作品价值

在影视作品中，影视音乐作为一种创作手段和作品的重要组成部分，能够在一定程度

上承担影视作品的表意功能,实现帮助观众理解影视作品的价值。

表达情感这是影视音乐最擅长的价值体现,当影视作品无法通过画面来表现情感时,常常会借助音乐来升华和表达情感,这样产生的审美价值对于审美主体来说是带有感性体验的。同时,有时影视作品为了更好地让音乐发挥这个情感价值,也会去掉一些具体情节来让音乐作出交代,这样能够让观众从音乐中得到身临其境的体会。

渲染气氛是影视音乐的又一表意价值,音乐很容易产生感性体验,调动人们的情绪,渲染环境气氛,甚至具有极强的号召力。2009年的一部悬疑电影《画中迷》,当二姨太来到祠堂,看到一幅庭院深深的豪宅巨画时,画面中出现了一个披头散发的人,时隐时现,此时总是有极具渲染的刺激灵魂的恐怖旋律,使得观众毛骨悚然,欲罢不能,想要一看究竟。世界杯足球赛时的一曲《意大利之夏》,在短时间内让观众的热情充分调动起来,充满激情,即使听不懂它的歌词,就凭它的音乐旋律伴随着足球场上的画面,便能使观众置身其中感受球场上的氛围。

影视音乐还能够发挥引导剧情发展的价值。有时候,通过画面来突出主题或是改变剧情可能需要很大的篇幅,这在影视作品的长度和节奏控制上都不允许。而影视音乐恰恰可以弥补这一问题,全然不需要过多的画面来作交代。1992年的一部风靡中国的电视剧《新白娘子传奇》,其中运用了大量的歌曲来表现旁白、对白与人物心理,推动故事的发展,起到了突出主题、引导剧情的重要作用,也使观众对整个剧情发展有了更多的理解。

影视作品的急与缓、紧与松、强与弱等节奏也可以通过影视音乐来改变。当观众的内心随着影视剧情的扑朔迷离感到胸闷气喘的时候,影视插曲的出现使节奏得到舒缓,从一定程度上缓解了这种压抑感,使观众得到片刻的休息。而当情景需要由一个舒缓的画面过渡到一个紧张的场景时,影视音乐又会起到很好的加强效果的作用。任泉和李冰冰主演的广告宣传片《康美之恋》,画面开篇由两个手拉手的小朋友直接切换到任泉和李冰冰,由山水跳跃到药房,由水车跳转到雨伞,镜头频繁跳跃令观众感到有些杂乱无序,而谭晶的一曲甜美的歌声,配着唯美的镜头和音乐将这些看起来似乎毫无联系的镜头统一在音乐的氛围之中,使松散的画面融入有序的音乐中。

三、影视音乐的综合审美价值

人们对于音乐的需要本身就是多重而非单一的,一部影视作品有时候既需要满足审美需求又需要传播相关知识,有时候既需要娱乐大众又需要道德教化,因此影视音乐能够与社会生活的各个方面都发生联系,产生影视音乐的综合审美价值。

(一)影视音乐的多元审美价值

影视音乐在审美上并不是由单一层面价值构成的,而是一个多元的整体。它包括审美主体个人的因素、创作者的因素、影视作品的因素、社会的因素等,体现着影视音乐的多元审美价值。

1998年意大利的电影《海上钢琴师》在影视音乐的运用上颇具特色,可以说是影视

第三章 影视音乐的审美

音乐的又一个巅峰之作,获得了金球奖最佳电影配乐奖,影片配乐出自意大利电影配乐大师埃尼奥·莫里康内之手,音乐时时处处都展现着钢琴师内心的单纯、典雅与忧郁。该影片的音乐大多属于拉格泰姆风格,从影片开始爵士乐小号手用精彩的小号独奏赢得了入住维吉尼亚航船的入场券,唤起了他刚入住时的情景回忆:"我们比赛拉格泰姆,因为这是神的舞蹈音乐。"船长在接受小号手上船时也感叹道:"如果你不知道它是什么,那么它是爵士乐。"这些细节都蕴涵了拉格泰姆音乐风格的信息。拉格泰姆是产生于 19 世纪末的一种美国流行音乐形式,最早流行于黑人乐手中间,是依切分法循环主题与变形乐等法则结合而形成的早期爵士乐。这些船上的移民很多是来自意大利的黑人阶层,这样的音乐设计提供了演员的社会阶层信息。

主人公 1900 在一次轮船抵达港口人去船空的时候,略显失落和孤寂地独自坐在三等舱角落里,他在那台立式钢琴上随着思绪轻抚着琴键。这时传来一架巴扬嘹亮、深情的应和声,一个来自世界某角落的移民出于对 1900 的仰慕,留下来和他谈起了家常往事。他谈到了对大海的向往,对新生活的渴望。在这一过程中,1900 的琴声一直静静地为谈话伴奏,节奏渗入对白,音乐融入了语言。莫里康内的音乐与托尔纳托雷的台词,在此刻进入了绝妙感人的境界。钢琴犹如海涛涌动般的沉思曲调和巴扬嘹亮简洁的乐声之间,在倾心地交流、对答。音乐融合了创作者的情感,融合了主人公对纯净的无拘无束的海上生活的渴望,融合了主人公对谈话内容的解读,对社会生活的思考,正体现了多元的审美价值。

(二)影视音乐的综合审美价值

影视音乐的综合审美价值体现在认知价值、道德价值和美感价值的统一上。认知价值是要追求真理,为了获得对世界的正确认识;道德价值是追求道德与感性的完善,为了获得人自身心灵与行为的合理规范,实现心灵与社会的和谐;美感价值是追求内心对和谐与美感的满足,实现身心的愉悦。三者结合在一起,实现影视音乐的综合审美价值。

1994 年一部大型历史电视连续剧《三国演义》的播出使之成为了永恒的经典,剧中刘、关、张在桃园结拜时,一曲由刘欢演唱的《这一拜》,回荡在画面之中,这首歌曲荡气回肠、豪气冲天、热烈奔放,音乐与三人结拜的情景与人物的内心交相呼应,给观众带来强烈的情感冲击,这种审美享受伴随着对真诚人性的感动、对兄弟道义的认同和对音乐审美的体验。

1979 年的经典电影《小花》中有这样一组特写镜头:在遍地树枝、山势陡峭、步履难行的山路上,女游击队员抬着解放军战士艰难地向山上转移,由于上盘山路还需要抬着担架,前面的人的位置比后面高,如果前面抬担架的人站起来,伤员就会从担架上摔下来,因此前边的人只能跪着前进,山路上留下一滴滴殷红的鲜血,画面带有强烈的视觉冲击力。此时一曲如泣如诉的《绒花》响起,"世上有朵美丽的花,那是青春吐芳华,铮铮硬骨绽花开,滴滴鲜血染红它……"音乐与画面互为补充、互为依托,构筑了完美的意境,调动起了观众内心的感动,使观众不禁潸然泪下,这种感动就来自认知价值、道德价值和美感价值的综合与统一。

第三节　影视音乐的审美规律

影视音乐的审美活动有着其自身的规律，它不同于欣赏看不到、摸不着的音乐，也不同于欣赏直观可见的画面，而是一种介于音与画之间的，具有独特的审美规律的审美过程。

一、影视音乐审美的理解与感受规律

影视音乐伴随着剧情、画面、主题、线索、人物情感等各种因素而呈现，对于影视音乐的审美首先要有对影视作品、画面情节有深入的理解，在理解中感受，在感受中进一步的理解，这就是影视音乐审美的理解与感受规律。这种规律表现为影视音乐通过受众的感知产生感性认识，再结合对影视作品的理解将这种感性认识进一步升华为理性认识，这种理性的理解又进一步激发感性思维，产生感性体验与感受，从而有了更深刻的认识和审美体验。也就是从感性认识到理性认识，从理性认识到感性体验的过程，而这一过程又是以理解为基础形成的。

1997年获得多项大奖的经典电影《泰坦尼克号》，其中的一曲 *My Heart Will Go On* 在影片中出现了约十几次，每一次的出现都能激发起观众内心深处的感动，特别是在影片结尾处，当罗丝看到救生船驶来，却再无法将杰克唤醒时，音乐缓缓响起，随着罗丝的呼唤音乐渐渐增强，这是对爱与希望的诠释与呼唤，随着罗丝无奈地望着冻僵的杰克消失在冰冷的海水中，音乐渐渐地变缓，深深地激发了观众内心深处的感动。这也是首先基于对感官上的视觉冲击而形成的感性认识，随着对作品的理解深入，这种情感会不断地加强，最后形成了一种切身的体验，与主人公产生共鸣。这正是由深入理解到深刻感受的审美过程，也是影视音乐审美的一个基本规律。

二、影视音乐审美的饱和与唤醒规律

影视音乐审美的饱和与唤醒规律是指连续多次的倾听相同或相似的曲调，而使审美者的注意力降低，从而产生的审美疲劳，需要重新唤起新鲜感和关注度。这也是影视音乐创作者要提起高度重视的一条审美规律。因为一部好的影视剧作品常常会有一个贯穿始终的主题音乐，而这样一个主题音乐的出现需要具有一个"度"，这个"度"就是受众的"审美饱和度"。创作者必须仔细考虑影视音乐出现时间、场合及频次，如果超出了多数受众的审美饱和度，则应该考虑加以调整。那么如何才能把握住这个审美饱和度呢？不同的受众在音乐感受力上具有差异，随着时间的推移、场景的更替、人物内心的变化，审美疲劳的程度也会不同，作为影视音乐就更要寻找到饱和与不饱和之间的平衡点，适时地唤醒观众，真正做到让音乐融入作品，让观众在不知不觉中产生最佳审美体验。

电影《泰坦尼克号》的主题曲虽然前前后后大约重复了十几遍，但我们并未感到其中

第三章 影视音乐的审美

的重复，似乎是顺其自然地随着剧情的发展绵延下来的，正是很好地运用了饱和与唤醒规律的原因。2013年的一部励志电影《中国合伙人》，虽然电影中多选用人们很熟悉的经典老歌，但这些经典老歌就像是一条隐含的音乐线索，让观众又回到了那个年代，但并没有让观众产生"审美饱和"感，这也是由于经过了影视音乐创作的再加工，结合了新的审美体验，不断唤醒观众的审美感受。

三、影视音乐审美的共性与个性规律

在影视音乐审美过程中，审美者总是按照自己的审美趣味来选择影视作品及音乐，更倾向于认同符合个人审美偏爱的作品。审美者的审美偏爱往往由于其经历、感悟、知识、兴趣等因素的不同而呈现出不同的特点，有些人很喜欢认为是最美的东西，也许有些人会认为根本无法欣赏，这也是由于不同审美主体的审美观念、角度不同而造成的。而影视音乐由于其融合故事、人物、情感多方面的因素，审美主体在欣赏过程中更是仁者见仁、智者见智的，在审美共性的基础上又存在不同的审美个性规律。

20世纪80年代的影片《泪痕》中，由乔羽作词、李谷一演唱的一曲《心中的玫瑰》唱出了主人公的内心世界。由谢芳扮演的疯女人在那个动乱的年代，只能靠装疯才能让自己和孩子免于迫害，只有当她独处的时候才敢当回正常人。她手里拿着一朵玫瑰花，孤独地走在残垣之中，响起这首甜美的歌曲。而这在当时却颇具争议，有舆论认为这首歌的曲调有点儿靡靡之音，唱法偏离了正统民歌。与此同时，也有很多的声音认为这种唱法非常优美，值得肯定。在影视音乐审美规律的角度来看，既不能因为共性的标准对音乐优劣进行判断，也不能因为个性的标准对影视音乐价值全盘否定，我们所能做的是要不断地吸纳和包容，提升个体的审美能力和审美品位，促进影视音乐的健康发展。

第四节 影视音乐的审美标准

影视音乐的审美是在影视音乐欣赏过程中，审美主体对音乐作品的回味与反思和作出审美判断和评价的过程，其中审美标准起着重要的作用。而对影视音乐的审美评价由于没有统一的客观标准，又存在着主观差异，因此审美标准的确定也需要从主观与客观两个角度进行讨论。

一、主观标准

主观标准在审美个体中是因人而异的，不同的人对同一个作品会有不同的审美角度，特别是对于影视音乐来说，由于影视作品具有广泛的受众，其标准更是多种多样的，每个审美主体的审美偏爱、审美需求、审美理想、审美趣味等不尽相同，因此审美的主观评价标准也是各具差异的，受到时代、民族、社会地位的影响，也受到个人思想、经历、修

养、偏好等方面因素的影响。没有哪一部影视音乐能够满足所有观众的审美评价标准，正所谓"萝卜青菜，各有所爱"。

（一）依据观众不同背景的审美标准

不同的时代人们的审美标准也有所不同，时代在发展，审美主体对于影视音乐的主观理解在改变，随着流行元素的介入、社会生活的改变，人们对于审美的需求也在发生着变化，即便是同一音乐作品，不同时代的评价标准也不同。我们可以对比一下1986年的《西游记》和1998年的《西游记续集》的配乐，很明显在音乐的表现风格上有所不同，1986年版的《西游记》具有一定的戏曲元素，是戏曲和通俗音乐的融合与过渡，而1998年版的《西游记续集》加入了更多流行音乐元素，使得音乐具有更强的表现力。审美主体的审美需求随着时代发展在改变，影视音乐的审美标准也有着明显的变化。

不同民族对于影视音乐的审美标准也是不一样的，我国是一个多民族的国家，不同的民族都有自己特有的艺术形式和审美标准，不同民族对于美的理解也是不尽相同的。同一影视音乐在不同民族的审美主体听来，其评价也有所不同。影片《冈拉梅朵》是一部反映藏族现代生活的音乐故事片，其中西藏音乐的运用体现了其空灵、高亢、嘹亮的特色，音乐配乐得到了很高的评价，深受藏族同胞的欢迎和喜爱，同样，这部作品使藏族同胞的审美层次更加深刻，同时会有更多的审美理解与共鸣。

由于所处的社会环境和审美需要的不同，不同阶层的审美主体对影视音乐的审美标准也有所不同。在《楚辞》的《宋玉答楚王问》中有"客有歌于郢中者，其始曰下里巴人，国中属而和者数千人……其为阳春白雪，国中属而和者不过数十人"[①]。"下里巴人"和"阳春白雪"是古代楚国的歌曲名，其中"下里巴人"歌曲可以应和的人数以千计，而可以应和"阳春白雪"的人不过数十人，后人用这两个词分别来形容俗与雅，事实上俗与雅没有优劣高低的可比性，只是审美感受和审美角度的不同。

（二）依据观众不同个性的审美标准

影视音乐的审美同样受到审美主体的主观评价标准的影响，对于同一个民族、同一时代、同一阶层的审美主体，由于不同的个人修养、经历、知识和爱好，审美标准也不尽相同。就像来自莎士比亚的一句名言"一千个读者，有一千个哈姆雷特"，作为影视音乐作品，审美主体对于音乐的欣赏也在很大程度上受到影视作品的影响。审美主体对于影视作品的理解与感受程度，也影响着对音乐的体会和感悟，同一个影视画面，同一曲影视音乐，不同的审美主体往往会给出不同的评价标准。这不仅与影视作品内容的理解和感受有关，更与观众自身的生活阅历、个人修养、审美情趣等息息相关。

二、客观标准

客观标准不同于主观标准，它不是个体差异的个性尺度，而是具有群体性共识的普遍

① 马茂元. 楚辞选[M]. 北京：人民文学出版社，1998：4.

第三章 影视音乐的审美

性标准。这个标准常常是由共性确定的，可以从主观审美过程中归纳出来，因此我们说"主观标准用于个人的审美判断，客观标准则用于代表社会的审美评判"①。作为影视音乐，由于影视与音乐的相互结合，在客观评价标准上又有着明显的特点。

（一）影视音乐音画的配合效果

影视音乐无论从创作还是欣赏都需要结合画面、台词进行，音与画共同构成着影视音乐的审美标准，音与画的配合效果也对影视音乐的审美起着客观作用。

这种配合一方面体现在音乐与画面的契合上。影视音乐中画面想要传达和表现出的内涵，常常是与音乐相互配合、共同完成的，这样一个音画同步的配合效果，增强了音乐的表达效果。不同民族和不同时代的影视作品在音乐的应用上也是力求体现画面中民族或时代特色的。例如，电视剧《甄嬛传》中使用的配乐必然是要融入中国传统文化与传统审美，运用古典音乐元素，不可能以现代摇滚的流行音乐来定位剧中的音乐基调。再如电影《红河谷》讲述的是青藏高原发生的故事，其在配乐上也必然要运用众多的藏族音乐元素。同样，对于一个十分伤感的离别场景，也必然会使用深化情感的抒情音乐，而不会使用热闹非凡的欢快曲调。试想在电视剧《情深深雨濛濛》中，当何书桓经历了战争与伤病，从战场回来，在火车站遇到去接他的依萍时，此处响起的音乐是饱含深情的与画面共同配合激发观众情感的抒情音乐，而不可能运用欢迎胜利英雄平安回来的锣鼓喧天的欢迎曲。音乐与画面是相互配合的一个整体，正是在无形中通过观众的视听感受激发和强化着审美情感。

这种配合另一方面体现在音乐与画面的分离上。有些作品为了表达效果的需要，会运用音画对位的技巧，常常可以起到辅助剧情，推动主线形成情感或故事转折。例如，电视剧《大宅门》常常在紧张严肃的气氛中，运用一些锣鼓音乐，带有讽刺性地转入下一个场景。当然也不排除现代的一些非主流的蒙太奇的拼接式表现手法，这种音画分离，也是为了更好地配合视听效果，实现梳理线索、呈现主题等作用，这也是对影视作品内部和谐的追求。因此，影视音乐的音画配合效果是一个重要的客观审美标准。

（二）影视音乐功能的发挥程度

影视音乐带有很强的功能性，影视音乐是否发挥出了它在某一个故事或画面中的功能作用，是否完美地实现了创作者所要传递的意义信息，是否经过审美者的再创造，有了更深层次的意义，也成为衡量影视音乐作品的重要标准。

影视音乐具有叙事、抒情、渲染和描绘的功能，在影视作品中发挥着重要的作用。当影视作品需要通过音乐表达某种功能时，影视音乐能否恰到好处地发挥其作用，实现对影片内涵与表达效果的增强与提升，以丰富饱满、完整全面地表达实现创作者预期效果的目的，给观众带来更多进行二度创作的思维空间与情感体验。

2006年的一部热播电视剧《亮剑》，其音乐配合颇具特色，其中包含了战斗、抒情、悲情多种类型色彩的音乐，在乐器运用上也是长笛、小号、圆号、琵琶等，音乐运用恰到

① 宋瑾.音乐美学基础［M］.上海：上海音乐出版社，2008：129.

好处，发挥了乐器的特色，实现了影视音乐所要表达的功能。当李云龙给赵刚介绍对象，两人初次见面，乐曲采用了中、高音区的长笛来主奏，浪漫的爱情意境得到了充分的展现，音乐的抒情作用得到充分实现。当楚团长在战壕里密切注意八路军阻击日军的情况时，小号与圆号交相辉映，小号明亮而锐利，圆号温和饱满，充分展现了阵地战斗一触即发的平静中的危机。当李云龙舍妻杀敌的悲壮场面上演时，作曲家运用了琵琶的演奏形式，以琵琶极强的表现力展示了主人公的内心世界。影视音乐功能的表达效果和发挥程度成为了影视音乐的评价标准。

（三）影视音乐欣赏的层次角度

影视音乐的审美是多角度、多层次的，一个影视画面配合上音乐可以激发审美主体的多方面联想，一首影视音乐也可以同时发挥出多种功能和作用。好的影视音乐，必然能激发审美者的多层次、多角度的联想，这种联想不是单一的画面的定格，而是剧情、主题、人物命运、情感等多方面的，影视音乐欣赏的多层次、多角度也成为一个重要的审美标准。

影片《卧虎藏龙》在主人公南行的一段剧情中，运用传统的竹笛进行演奏，配合边疆风情的鼓乐，竹笛的悠扬婉转、如诉如慕，同江南风光融合在一起，展现了清新优雅的氛围，这样的音乐表述，将观众一下子带入了无限遐想。在李慕白与玉娇龙于竹林中打斗的一段剧情中，在竹林之顶，李慕白挥舞古剑动作儒雅，玉娇龙步伐矫健轻盈秀丽，两人一静一动，加上箫声的苍凉，营造出潇洒、神秘的江湖清韵古风来。这样的一段音乐使人产生无限遐想，李慕白的身世背景、玉娇龙与李慕白的关系、两人当时的心理活动等，带给观众的联想与感受是多方面的。在大漠深处的山洞里，罗小虎唱给玉娇龙的歌曲，有着浓浓的维吾尔民族风情，这首歌从音乐层面很好地刻画了罗小虎的人物性格，他执著、质朴、单纯、真诚而又善良，这样的一首歌体现了人物的身份背景，又让人们展开无限的想象体会到他的生活和世界，也感受到他对玉娇龙的感情。这恰恰体现与满足着观众的多层次多角度的审美需求。因此，审美主体的欣赏角度与层次是多种多样的，这也成为影视音乐审美的标准之一。

 第四章 影视音乐的发展

第四章　影视音乐的发展

　　随着 20 世纪 80 年代我国改革开放的不断深入，市场经济取代了计划经济，企业加速改制步伐，逐步走上公司制道路，与此同时，影视音乐也发生了巨大的变化，形成了新的发展势头，大量影视音乐，优秀作品涌出，形成新的风格并引领着发展。当我国加入世贸组织后，国际化、民族化、市场化不仅是影响经济发展的三大元素，而且也成为影响当代影视音乐发展的三大要素。

第一节　我国影视音乐的国际化发展

　　国际化，是不同行业寻求更大发展的一条道路。影视音乐的国际化是其作品适合不同区域需求的一种方式，也是影视音乐产业发展的战略，更是影视音乐产业进行更广阔的经营目标。由此而言，国际化是影视音乐发展的一条大通道，也是影视音乐发展到一定阶段必然的选择。

　　随着时代前进的步伐，我国影视音乐经历了四个发展阶段。第一阶段，中华人民共和国成立前，是我国影视音乐的初级阶段。第二阶段，中华人民共和国成立后，是我国影视音乐发展时期。第三阶段是众所周知的十年"文化大革命"时期，是我国影视音乐的发展淡季。第四阶段是"文化大革命"后至今，是我国影视音乐快速发展期。随着第四阶段的发展，我国影视音乐逐步形成了向国际化发展，并踏上快车道。

一、我国影视音乐的国际化发展形成

　　我国影视音乐的国际化发展初步形成，与时代的发展密切相关，也与经济、科学发展和思想观念等方面不可分割。1978 年，党的十一届三中全会作出历史性决策：把党和国家的工作中心转移到经济建设上来，实行改革开放。全国上下步调一致，思想统一，解放思

想，转变观念，各行各业逐步发生了很大的变化。企业改制、教育制度改革及建立市场经济……20世纪80年代末，我国科技快速发展，社会化大生产迅猛发展，社会经济日渐国际化。社会经济发展出现良好的趋势，从中起到连接作用的，主要功劳应该归于跨国公司，致使我国国际贸易及国外投资开放度达到历史新高。随着改革开放的不断深化，科技、民营、制造、企业等不同行业的跨国经营在快速延伸，国际化、经营多元化也在飞速发展，为经济增长作出了积极的贡献。与此同时，我国的影视音乐在深化改革中，没有故步自封，与其他行业一样在改革开放中得到了大发展，并形成国际化发展道路。

（一）影视音乐的国际化发展必然因素

音乐无国界，影视音乐一样没有国界，这也是我国的影视音乐走向国际化的必然因素之一。影视音乐既是工业、科技发展与艺术的结晶，也是一种国际性大众传播媒介。由此说来，我国影视音乐的国际化发展与世界影视音乐的发展潮流密不可分。作曲家、音乐制作人、艺术顾问、音乐总监的观念，在他们学习与交流过程中，都受到世界影视音乐的影响，他们的精美作品，对音乐创作的理解与指导，都渗透了"国际化元素"。有的影视作品借鉴了外国圆舞曲风格，有的影视作品借鉴了美国摇滚乐风格……形成新的风格，被不同区域大众接受并广泛传播，这就反映出影视音乐本身具有国际化属性。正因为如此，植根于我国民族土壤之上的影视音乐国际化是必然趋势。这条道路不仅是我国影视音乐要走的路，也是其他国家影视音乐要走的路。只有这样，影视音乐才能拥有一片广阔的天空，实现发展战略目标。

（二）影视音乐的产业化与国际化的关系

我国影视音乐的国际化发展是建立在影视音乐产业化基础上的，没有产业化的发展，也就没有国际化发展的根本。相反，没有国际化发展也促进不了产业化的发展。二者既相互统一，又相互作用。

所谓产业化就是对市场进行把脉，依据所需进行的一条龙式经济活动，达到一个规范的标准运转机制要求，从而实现经济效益目标。影视音乐的产业化，即附属于产业化企业，又有一种标准的经济活动产品和服务产业，是提高竞争力、实现社会效益和经济效益的手段。影视音乐的国际化，则是在产业化的基础上发展到一定阶段，产业达到一定规模后，需要一个更大的发展空间，取得更大的经济效益，要走的必然之路。"因此，2003年12月30日，国家广电总局正式发布《关于促进广播影视产业发展的意见》，2004年，国家统计局正式印发《文化及相关产业分类》"①，极大地促进了影视音乐的产业化发展，同时也推动了影视音乐的国际化发展。

（三）影视音乐产业化推动了国际化道路形成

影视音乐的产业化作为国际化发展的基础，它的形成和发展推动了国际化发展，而优秀的影视音乐也为产业化形成打下了坚实的基础。

① 吴孝明. 产业化经营：中国电视传媒业的发展之路［D］. 上海：复旦大学管理学院，2006.

第四章 影视音乐的发展

我国改革开放以来，以作曲家赵季平为代表，他创作的影视音乐《女儿歌》等作品百听不腻，给人们留下了很深的记忆，从而助推了影视音乐业的发展，以及新兴产业即影视音乐业的快速发展。作曲家解放思想，转变观念，写出一批又一批影视音乐佳作。例如，《建国大业》《三国演义》《济公》《西游记》等影视音乐作品，成为大街小巷、茶余饭后、文化广场人们演唱的曲子。再如，《我的祖国》《向天再借五百年》《好汉歌》等影视音乐作品，成为脍炙人口的歌曲，也成为乐器演奏家、爱好者经常演奏的曲目。正是有了这些优秀影视音乐作品，奠定了影视音乐的产业化形成与发展的基础，使影视音乐产业有了立身之本。因此，影视音乐产业化，对推动影视音乐的国际化道路形成起到了巨大的推动作用。

二、我国影视音乐的国际化发展趋势强劲

20世纪80年代以来，我国影视音乐在深化改革以及一些因素的推动下，逐步走向国际化，并沿着这条道路强势向前发展。

我国影视音乐国际化发展中产生强势的原因，主要有三种力量起到了助推器的作用。一是影视产业化、国际化成为影视音乐的国际化发展的加速器。二是电视普及、文艺团体境外演出等进一步的交流助推影视音乐的国际化发展。三是互联网、报刊等大众传播媒体对影视音乐的国际化发展注入能量。

（一）影视产业化、国际化是影视音乐的国际化发展加速器

影视产业化、国际化在影视音乐国际化发展中扮演了加速器的角色。20世纪80年代，国际化经营迈出了第一步，我国经济快速与世界经济接轨，国内老字号大型产业转型与新兴大型产业集团相继与国际化接轨，国际性投资加大，进出口贸易发展势头强劲。在这个大背景和大环境下，影视业走向了产业化、国际化之路。影视音乐作为影视作品共同体一并走向了国际化发展道路。同理，影视业的国际化迅猛发展，加速了影视音乐国际化发展的进程。其发展趋势有两种，一种是集团化，一种是合作共赢。

1. 集团化

好莱坞是世界影视业集团化成功的范本。一直在世界影视界占有主导地位的美国影视业，尽管也有大小的波动，还是对各国影视业保持着很强的渗透力，影响着世界影视发展。"从某种意义上来说，好莱坞从一开始就在向全世界推销着美国电影，美国电影很早就具有国际视野，20世纪的第一个10年，好莱坞制片人就开始在主要的国外市场建立办事处，到1995年，美国电影已经占有欧洲票房收入的75%。据统计，90年代初期，在世界所生产的4000部故事片中，好莱坞影片只占其中数量的不到1/10，但是却占有全球票房的70%，可见其影响力之大。"[①]这就需要我们借鉴影视业国际化的成功案例，不断调整结构，改变运营机制，从而形成集团化。更需要我们转变观念，提升艺术手段，在立足于

① 李颖存. 浅谈好莱坞引进大片对中国电影的影响［J］. 2011（S1）：266.

本民族文化特色基础之上，打造自身的品牌产品，做强做大影视业。

2. 合作共赢

各个国家影视业在国际化发展的前提下，为了生存发展繁荣都在寻求出路。出路在哪呢？20世纪80年代末，随着影视业的国际化发展，影视业掀起了巨大的竞争浪潮，导致影视业的跨国重组、整合，新兴起的影视公司面对强大的影视市场竞争对手，立足于本民族文化特色基础之上，寻求合作伙伴，取其精华，共同打造独具特色的国际化影视品牌产品投放到影视市场，用高品位的影视力作去赢得影视市场，再用市场保住产业，从而形成一个良性的多元化产业循环链。同时，还要勇于创新，并得到相应的国家及地区政策的支持。这样才能在影视市场越来越激烈竞争中定好位、站得稳，找到出路，才能使影视音乐走向繁荣。

影视的跨国合作应运而生。合作拍电影，是一种风险共担、共赢的模式，对于文化交流和国情了解等方面都会产生效应。《风筝》是我国早年与法国合拍的电影，也是我国电影史上第一部与外国合拍的电影。之后，我国与其他国家也联合录制了一些电影，数量上并不算多。改革开放后，我国电影出现了跨国合作的趋势，与法国签署了《中法电影合拍协议》后，合拍电影逐步多了起来。尤其是我国加入世贸组织之后，一年当中联合制作的电影达到几十部，甚至更多，不仅取得了骄人的业绩，还提高了我国制片公司的国际化水平。这种跨国的影视合作并不只是拍摄及演员的良好协作，而是包括影视音乐创作在内的多种合作。

综述影视业的国际化发展及趋势，影视音乐作为影视组成体一并面世，其走向与影视业国际化是相同的。影视业的国际化发展必然给影视音乐带来强势发展，这是发展的必然，也是随着影视业国际化发展的必须。否则，就与发展相悖，违背了客观规律。也就是说，影视业国际化是影视音乐的国际化发展助推器。

（二）电视普及、文艺团体境外演出等国际间进一步的交流助推影视音乐的国际化发展

改革开放以来，我国文艺团体逐步走向了产业化，除国内各种大型演出外，经常出国演出。维也纳金色大厅、法国歌剧院等世界著名演出场所也留下了中国艺术家的足迹，著名歌唱家阎维文、李谷一、谭晶、张也、韩红、宋祖英，还有著名男高音组合"三剑客"等组成不同规模的商业演出团体，或是友好慰问演出，或是个人演唱会，以及交响乐团演出等，纷纷把我国优秀的影视音乐带到了国外，传播给了世界各个国家，在国际舞台上得到了认可和欣赏，并在不同的区域产生了极大的共鸣。

2005年春节，天津歌剧舞剧院在奥地利维也纳金色大厅举办的第8场"鸡年中国民族音乐会"取得巨大成功，中央电视台春节联欢晚会通过卫星传输对音乐会进行了直播，而音乐会录音则由美国一家音像公司无偿提供。天津歌剧舞剧院在维也纳金色大厅举办"中国春节民族音乐会"场场精彩，给当地观众留下听觉美的回忆，成为中国民族音乐的著名品牌。

从雅典奥运会闭幕式上中国民族音乐的亮相，到"女子十二乐坊"在国外受到广泛好评，再到我国各民族乐团日益活跃在国内外的舞台上，民族音乐在交流与创新中走向复兴。

第四章 影视音乐的发展

境外演出是音乐交流、传播和互相学习、认同的过程，同时，文艺团体及个人在国外一次次精彩的演出，不仅向世界展示了伟大祖国的风貌、推崇了我国民族文化，而且极大地助推了影视音乐的国际化发展。

（三）互联网、报刊等媒体对影视音乐的国际化发展注入能量

20世纪70年代末，我国企事业单位配备了少量的电脑。那时，我国互联网还处在运用初级阶段。80年代以来，我国互联网迅猛发展，各种品牌的电脑如雨后春笋，大小商场均可以见到，从政府机关到企事业单位，普遍应用电脑办公，这一无纸化革命，给影视音乐的国际化发展带来了新的活力。

互联网是一个国际化的产业，一个终端拥有若干用户，一个用户又能看到若干其他信息，内容之多，包罗万象，横向人间百态，纵向天文地理，从阅览到休闲，从制作到观看，其传播速度快，覆盖大，受益人群多。正因为如此，互联网成为影视音乐的"集散地"和"仓储基地"，成为人们听看和下载的最佳途径。一首影视音乐的点击率高达几万次，甚至更多。从这些数字可看出，互联网影视的传播对影视音乐的传播作用是巨大的，对影视音乐的国际化发展起到了不可低估的作用。

毋庸置疑，报纸作为大众传媒的一种，对影视音乐的国际化发展也起到了不可估量的作用。从我国第一张报纸"邸报"到《青年报》《新华日报》《大众报》的出版发行，到现在的《人民日报》《工人日报》《新民晚报》，以及各省市报纸的发行，在不同的时期，利用版面对影视作品进行了大量的宣传介绍，特别是我国改革开放以来，一些报纸采用大幅图片形式，对影视作品作了吸引人眼球的重量级的宣传，这无疑对影视作品国际化发展给予了很大的推动力及支撑力，同时，也就宣传了影视音乐。报纸在没有网络的时代，宣传作用、影响力非常大，一张报纸一个报道，就能够告知天下。在今天拥有网络的时代，报纸也起着不可替代的作用，宣传效果还是极大的，特别是多媒体报纸的出现，更加大了报纸宣传的力度。

那么，我们就应高度重视报纸的宣传作用，音乐方面的专家及音乐工作者、音乐宣传机构应开动脑筋，在我国各大报纸上，特别是《人民日报》（海外版）一类直接对外宣传的报刊，要加大对我国影视音乐的国际化宣传力度，并把好的作品及相关的信息第一时间发布出去，让更多不同区域的国家人民知道我国的影视音乐，并进一步达到了解、喜欢、接纳，从而促进我国影视音乐的国际化发展。

第二节　我国影视音乐的民族化发展

无论从音乐市场国际化角度，还是从音乐自身发展的角度看待我国影视音乐的民族化发展，其必要性为：一是快速反应，与国际市场接轨，形成独有的影视音乐经济链。二是进一步深化改革，冲出外国音乐进入国内而形成的"围墙"。三是要以"大众化"为原则，牢固树立"赢得了听众，就赢得了上帝"的理念，打造大众化音乐，满足不同国家和

地区大众的感官及心理的需求。四是采取措施,提高技术实力、开发实力、营销实力,重要的一点是强化资本的积累。五是在发展过程中要注重强强联合,取长补短,发挥优势,勇于创新,打造出更多的影视音乐的民族化品牌产品。

一、快速反应,转变观念,构筑特有影视音乐的民族化殿堂

我国影视民族化音乐,在影视音乐中具有举足轻重的作用。我国改革开放三十多年的历程,国民经济、科学发展、文化教育等方面都得到了快速提升,民族化音乐随着改革开放的步伐,新的发展势头对民族化音乐提出了更高的要求。

(一)影视音乐的民族化发展势头迅猛

音乐是通过音符表达情感、理想、观念、心灵的听觉艺术。随着社会的不断发展和进步,各族人民在长期的劳动生活实践中,逐渐形成了各具特色的民族音乐,体现出民族文化、审美观和价值观,以及精神。我国有56个民族,汉族、壮族、回族、蒙古族、维吾尔族、土家族、布依族、朝鲜族、哈尼族、白族等民族各自创作的音乐各具特点,魅力无穷,是我国音乐艺术植根的土壤。

进入20世纪80年代以来,我国影视音乐的民族化得到了蓬勃的发展。《十面埋伏》《卧虎藏龙》《英雄》三部优秀影视作品音乐最具代表性。

首先,以张艺谋导演的优秀影视作品《十面埋伏》音乐为例,谈一谈影视音乐的民族化发展。《十面埋伏》是我国民族乐器琵琶著名独奏曲,也是人们最爱欣赏的琵琶曲之一。"十面埋伏"是汉楚决战时汉军排兵布阵的一种阵法。《十面埋伏》是根据公元前202年楚汉战争的垓下决战,汉军以十面埋伏的阵法取得了全胜,楚霸王项羽走投无路自刎乌江边,经过对这一历史事实的高度概括,创作出的优秀琵琶独奏曲《十面埋伏》。这首琵琶独奏曲是我国民族乐器琵琶独奏的典范,是一幅古战场激烈战争场景的音画再现。著名琵琶演奏家刘德海在国内外大型演出时弹奏此曲,气势雄伟激昂,艺术形象鲜明,感染力极强,深受中外观众的喜欢。《十面埋伏》这部影视作品,巧妙地运用了著名琵琶曲——《十面埋伏》,成为我国影视音乐的民族化发展的奇葩,又是后人在创作中的一个成功典范。

其次,作曲家谭盾创作的《卧虎藏龙》影视音乐作品,运用了民族乐器中的箫、竹笛、葫芦丝、琵琶、热瓦普等,这些民族乐器各具特色,在音乐中充分发挥了自己的作用,表现得淋漓尽致、惟妙惟肖,既展示了乐器的风韵,又为画面增加了色彩。著名大提琴演奏家马友友演奏的插曲,带着浓浓的草原味道,给听觉带来了一份别样的感受。鼓乐的运用,也让人们叫好。纵观《卧虎藏龙》影视作品音乐,民族乐器的合理使用,民族音乐元素在融合西方音乐上,达到了一个完美境界,不仅提升了整部作品的内涵,而且留给人们一个巅峰之作的记忆及传承,因此获得了国际大奖——奥斯卡奖。

第三,《英雄》影视作品音乐与《卧虎藏龙》影视作品音乐比较,前者从中西方融合民族音乐元素表现技法的运用上得到了再提高。这是该部影视作品音乐高妙之处,也是音乐要表达画面的目的所在。例如,《闯秦宫》音乐中,管乐亮相演奏出的旋律,就像吹响

第四章 影视音乐的发展

的号角一般,威严、奋勇、拼杀无畏。弦乐节奏作铺垫,十分巧妙地加入一种人声、鼓声、钟声,使多种音乐元素汇集成轰动很强的绝妙旋律。

除此之外,我国还有许多带有民族化特征的优秀影视音乐作品,例如,《红高粱》《霸王别姬》《秋菊打官司》等影视作品音乐,都注入了我国民族传统艺术的元素。我们看到的、听到的赋有民族音乐特色的歌曲,赋有民族音乐特色的乐器演奏,赋有民族特色的戏曲运用,都在影视音乐的民族化发展中作出了贡献,也为我国民族音乐走出国门、走向世界提高了地位与艺术品位。

(二)注入民族元素打造影视音乐的民族化品牌

影视音乐的民族化发展运用了大量的民歌、戏曲元素,增强了民族化发展的活力和影响力。

民歌、戏曲是我国民族音乐主要组成部分之一,20世纪80年代以来,它在影视音乐的民族化发展中扮演了重要的角色。

民歌是劳动人民在长期生活中经过不断完善流下来传的集体智慧的结晶,口头创作,口头流传,特点有口头性、即兴性、群体性等。根据民歌体裁,可分为三大类,即号子、山歌、小调。《信天游》《上去高山望平川》《嘎达梅林》《绣荷包》《卖汤圆》《掀起你的盖头来》《三十里铺》《沂蒙山小调》《小白菜》《小河淌水》《兰花花》等都是我国具有代表性的优秀民歌。

世界三大古老戏剧为我国戏曲、希腊悲喜剧和印度梵剧。戏曲包含内容很多,有文学、美术、音乐、武术、舞蹈等,种类也很多,表现形式各有独到之处。京剧、豫剧、越剧、黄梅戏被称为我国四大戏曲。我国各民族地区大约有三百多种戏曲。新中国成立后出现许多改编、新编戏曲,深受大家的喜爱。比较著名流行的有京剧、豫剧、黄梅戏、评剧、昆曲、秦腔、粤剧、川剧、淮剧、晋剧、湘剧、河北梆子、湖南花鼓戏等六十多个剧种,具有丰富的艺术表现手段和表演特色,不仅是我国民族艺术中的瑰宝,而且是世界艺术之林中的奇葩。

民歌、戏曲是我国民族文化艺术宝库中的宝贵财富,内容丰富、内涵深厚、品种繁多,为影视音乐的民族化发展提供了土壤。一代又一代作曲家们在这片沃土上,辛勤耕耘,创作出许多深受中外人们喜欢的歌曲。《敖包相会》《花儿为什么这样红》《怀念战友》《掀起你的盖头来》等民歌,脍炙人口。戏曲在《霸王别姬》中的运用,彰显了民族音乐的魅力。而在《骆驼祥子》中,作曲家运用了京韵大鼓,音乐与故事完美的结合,张力无限。

从80年代以来,我国影视音乐的民族化发展与其他行业一样,也出现了繁荣发展的景象,这是广大音乐人加倍努力的结果。但在今天国际化的大前提下,民族化音乐优秀作品数量还不够多。对此,我国影视音乐的民族化发展,还需要更多的作曲家植根于民族音乐之中,吸收更多的民族音乐元素精华,创作出更多风格独特的新的民族化音乐品牌,为我国影视音乐的民族化发展作出应有的贡献。

二、中西合璧对影视音乐的民族化发展作用巨大

我国影视音乐的民族化发展，中西合璧是重要的组成部分。所谓中西合璧，就是指我国本土的民族音乐与西方音乐精华有机结合起来，经过二次创作，呈现出更多独具我国民族特色的完美影视音乐。同时，为我国影视音乐的民族发展起到推动作用，并具有深远的意义。

（一）中西音乐结合，形成新的本土民族音乐风格

《中国电影音乐的民族特色》一文中简述："说到中国电影音乐的民族特色，人们往往只局限于本土的、本民族的、本国的东西。中国音乐的长期发展过程其实就是借鉴和吸收的过程。不用说二胡、扬琴、琵琶等从西域传入的民族乐器现在被我们的民乐演奏大量应用，就是钢琴、小提琴、长笛、单簧管等尽人皆知的西洋乐器，以及交响乐、协奏曲、弦乐四重奏等现在已经司空见惯的音乐体裁最早也是西方文明的产物。所以，'洋为中用'的做法不仅不会削弱中国电影音乐的民族性，相反在某种程度上还可以成为另一种民族特色——兼容并蓄、扬长避短的表现。"①

其实，我国电影音乐在中西音乐结合上，早些年就进行了这方面的尝试，有的影片把外国民族音乐元素融入整体音乐之中，有的影片把外国交响乐元素巧妙地运用到影片里，取得了很大的成功，音乐产生了新的风格和魅力，对塑造人物形象、渲染环境起到了极好的作用。

"改编自台湾作家林海音小说的影片《城南旧事》中的主题歌《送别》，在剧作结构上发挥了很大的作用，每一次出现都意味着主人公英子失去了一位朋友：小妞子、秀珍、小偷、爸爸。它的旋律来自20世纪初的欧美流行歌曲。由'学堂乐歌'时期的著名教育家李叔同填词后传唱至今。"②类似这样典型的例子在我国影视作品中有很多，柴可夫斯基的经典作品《D大调小提琴协奏曲》在《和你在一起》影片中多次运用，对故事情节的述说起到了很好的作用。电影《平原游击队》中的音乐，借鉴了日本民族传统音乐节奏和旋律，创作出极其美妙的音乐，人们一听就知道音乐所要表达的主题是什么。

改革开放以来，随着我国影视制作与其他国家合作逐步增多，以及影视业国际交往的频繁，影视音乐创作和制作技术得到了很大的提升，尤其是国与国之间的文化交流与融合，使得我国影视音乐出现多元化的趋势。这个趋势的出现，"本土化"的影视音乐创作理念快速消退，随之即来的新观念是多元化创新。例一，郭靖宇、刘礴、满意导演，魏子、黑子、岳丽娜、高明、王奎荣、杨志刚、于毅、杨昆等主演的电视连续剧《打狗棍》的配乐，配器考究，音乐优美，特点突出，吸引听觉。例二，影片《天地英雄》音乐出自印度著名作曲家拉赫曼之手，这种请外国作曲家举动的决定，是我国影视音乐创作新理念的作用，尽管思维、理念、审美等方面不同，配器及创作手段也不同，但故事情节与音乐

① 萱萱. 中国电影音乐的民族特色［J］. 电影艺术，2004（3）：49.
② 同上.

却非常一体,不存在套用、不融入的痕迹,着实给我国观众别样的感受。

《天地英雄》和《打狗棍》音乐与故事情节的完美结合,体现出我国影视音乐民族化发展多元化趋势特点,称得上是我国影视音乐民族化发展中若干范本之一,值得学习借鉴。

(二)乐器显现影视音乐的民族化发展风格

影视音乐的民族化发展,除了注重运用好本土及外国民族音乐之外,还要在民族乐器运用上做文章。民族乐器是民族音乐的表现工具,不同的民族拥有不同的民族乐器,从选材制作到音乐表达各有优势、各具特色。目前人们所知世界上的乐器有几千种,形状及演奏方法各有特点,音色音域也不一样,有激情奔放的纳格拉鼓、古朴典雅的维拉琴,有奇妙的独弦琴、柔情的二胡,还有能营造"大珠小珠落玉盘"意境的琵琶,等等。不同的民族乐器在影视作品中的运用,彰显了民族音乐的魅力。

"中国乐器总的特征是个性张扬、色彩凸显,不管是古琴、琵琶,还是笛子、唢呐,大都有各自独有的音乐与演奏方法。"① 相比之下,西方乐器自身的性格不够鲜明,因而在协作合奏上能够达到高度的统一性,整体性和交响性很强。

由张前、陈健导演,李幼斌、张桐、童蕾等主演的内地战争剧《亮剑》,很好地运用了我国民族高音乐器板胡、弹拨乐器琵琶和西方乐器小提琴、大提琴等,将剧情发展表现得十分完美。该剧第12集琵琶和板胡的出现、13集开始琵琶轮指弹奏,增强了故事情节的表现力。剧中李云龙说"现在以一个过来的人谈谈咱的恋爱经验……"时大提琴低沉、较慢速度的演奏反复出现,秀芹给李云龙洗脚时板胡的演奏,李云龙背着战友转移看到村子燃起大火时板胡音域的变化,描绘出战争中的悲愤、凄惨场面,等等。剧中不同乐器的交替出现,不仅增强了对故事情节的表达,而且充分反映出人物的情绪变化及内心世界,并对人物的塑造也起到了十分重要的作用。《我是特种兵之火凤凰》是军旅题材电视剧,在这部作品中,成功地运用了西方乐器吉他和交响乐队,使剧情表现强烈、细腻、急促,尤其吉他的单独出现,十分有特色,给剧情增加了几分色彩,从中体现出西方乐器的音响效果魅力,体现出音乐作品的思想性及西方乐器的风格特征。

张艺谋导演的电影《十面埋伏》采用了人们常见的我国传统弹拨乐器琵琶和弦乐器二胡,琵琶左右手技法的充分运用,表达出剧情中的细腻、委婉和杀戮,而二胡与琵琶协奏的出现,对人物形象的描绘起到了很好的作用。电视连续剧《打狗棍》也采用了琵琶,其音乐的多次出现,对人物描绘同样起到了重要的作用。同时,也对人物内心、情绪、思想等方面进行了交代。而徐静蕾导演的影片《一个陌生女人的来信》是由外国作家创作的小说改编,在这部作品中琵琶作为主要角色,随着故事的展开,琵琶音乐不断地出现,对影片中主角孤寂、爱恨的心理进行了充分的表现……好像我国唐朝或宋朝的一部思恋文学作品似的,这也就是人们所说我国民族乐器个性特点奇妙效果的彰显。

《亮剑》《打狗棍》《十面埋伏》《夜宴》《秋菊打官司》《英雄》等影视作品,一两件或三四件中西乐器的使用及音色的极好融合,在影视作品中得到了最佳的体现。"影视艺术作

① 王银梅.由影视音乐探究中西方音乐的不同[J].电影文学,2010(11):151.

曲家们一改原来那种毫无目的追求欧美音乐交响性而全部照搬之现象，开创性地运用很少几件民族乐器，一两种音色混在其中，获得了非常好的艺术展现功效。《十面埋伏》与《一个陌生女人的来信》全是切实展现中国民族乐器之特色，把中国民族乐器之无穷魅力尽力而深刻地发挥到顶点，让影片音乐不但统一又变化多端，不但洗练又深刻，这恰是影视音乐之中民族元素应用的重要方法"[①]。

综观当代我国影视音乐作品，采用我国民族乐器和外国的民族乐器演奏，对影视音乐的民族化发展起到了积极的促进作用，对影视音乐的民族化新风格的形成起到了直接且重要的作用。因此，影视音乐的民族化发展对运用民族乐器提出了更高的要求。依据不同的民族乐器特点，要在影视作品中科学地运用，并掌握它的特点特色，发挥出独特作用。要在作曲、配器过程中优先考虑使用什么样的民族乐器，民族音乐风格才能完美地表现出来并达到预期效果。要在民族乐器运用上不能只局限于本土民族的，把外国的民族乐器也要引进去，让国外的与本土的乐器完美结合在一起，打造国际化高质量的民族乐器旋律，更好地展现民族乐器的神奇，从而为影视音乐的民族化发展夯实根基。

三、民族音乐风格对影视音乐的民族化发展具有重要的作用

我国影视音乐的民族化发展，是在本土民族音乐风格基础上发展的。而民族音乐风格的形成与地区、习俗、经济、理念、信仰等方面密切相关。

地区：指民族音乐风格的形成与地区有关。不同民族居住不同地区，大山里、江河两岸等，自然形成的审美观各异，创作出音乐风格各具特色，流传范围极广，从本地区到周边地区，甚至漂洋过海。例如，蒙古族的《牧歌》《嘎达梅林》，藏族的《酒歌》，维吾尔族的《青春舞曲》《掀起你的盖头来》《达坂城的姑娘》等，充分地反映出我国民族音乐风格的地区性。

经济：指我国民族音乐风格的形成，与不同地区民族经济发展状态有关，同时反映了不同地区文化艺术的发展情况，以及审美标准、人生观念，还反映出语言、信仰、思维方式等各个方面。例如，《花儿与少年》《兰花花》《东北风》《小拜年》《五哥放羊》《南泥湾》《走西口》《跑旱船》《挂红灯》《信天游》《卖汤圆》等优秀民歌作品，不仅是我国民族音乐的品牌代表作，而且还反映出民族地区人民的理念、追求和价值观等。

信仰：指有着数千年的历史积淀的我国民族音乐，是56个民族人民群众在长期劳动生活中共同创造的硕果。其音乐的风格、形式、体裁、音调等各个方面丰富多彩，与我国各民族不同信仰，以及长年所养成的劳动、生活习俗的差异等方面的不同而限定的。苗族、高山族与汉族、回族等民族音乐在表现形式、体裁等方面就存在着很大的区别。有的民族音乐以长短调为主要特点、有的民族以山歌为主要特点。与此同时，民族音乐风格的形成，也受到民族化发展、社会的发展、生产力的发展、科学技术的运用等方面影响。

综上所述，民族音乐风格的形成，是民族化音乐的根本，并对民族化音乐发展具有巨大的推动作用。

① 胥翠萍. 中国民族特色音乐元素在影视音乐中的应用 [J]. 电影文学，2011（11）：17

第四章 影视音乐的发展

四、我国影视音乐的民族化发展中存在的问题

20世纪80年代以来，我国影视音乐的民族化发展很快，取得了较大的成绩，同时也存在着"音乐民族化"及"音乐西方化"的问题，主要表现在音乐教育不平衡、导向等方面。问题的存在是民族化发展的症结，需要各方面的不懈努力，尤其是专业人士及有关部门立足于本民族音乐基础上，进一步解放思想，转变观念，从中寻找出破解的办法，进一步推动我国影视音乐的民族化发展。

（一）民族化与西方化

民族化与西方化问题过去存在，现在依然存在，关键在于怎么结合与融入。潘林紫撰写的《论中国近现代音乐史中的"音乐民族化"问题》一文中指出，音乐民族化就是指中国音乐家如何借鉴西方作曲技法，结合中国论，来创造符合中国民众审美，体现中国民族精神的新音乐文化。民族化概念是19世纪60年代初提出来的，那时我国首次提出了"中体西用"，成为中西文化结合的总体原则，为国人学习外国音乐打开一扇大门。总体原则提出后，我国音乐人的思想、观念发生了变化，经过一段时间后，出现了"学习西方音乐，批判传统音乐，改造中国音乐"的思潮。一些作曲家经过初步实践，积极探索中西音乐创作技法、旋律、节奏、风格等特点，并写出了民族化的作品，比如《采莲曲》《春游》《祖国颂》等。

然而，20世纪70年代末由《谈电影语言的现代化》一文，引发了"向世界电影学习"的争论，一些人持有本土民族化的观点，一些人持有西方化的观点，这是双方思想倾向的表达，也是不同理念的碰撞。反对向世界电影学习也罢，不反对向世界电影学习也罢，就民族化与西方化的问题，一是不能故步自封，二是不能全盘西化。这就提出了一个课题，即如何向西方音乐学习，才能发展民族音乐。归根结底就是两个字：融入。

民族化与西方化有这样一个精彩解释："向后看"和"向前看"。"向后看"是以本土民族化为基础的创新发展，强调传承。"向前看"是以本土民族化为基础融入西方元素的创新发展，突出了借鉴。从这个意义上讲，民族化的任务就是把传统优良的转换为现代的，把国外优秀的转化为本土的，从而形成具有我国民族音乐新的风格。

从上文的叙述中，我们得到的启示是：学习借鉴外国音乐，要杜绝拿来主义思想的存在，致使音乐生硬痕迹明显，更不能一味地追求"西化"，而忽略了民族化。只有这样，我们才能在学习借鉴外国音乐精华时，使本土民族音乐与外国音乐融入在一起，经过再次创作把民族音乐的精华更好地表现出来，形成特有风格的民族化音乐。

（二）教育不平衡

"目前，在我国的一些艺术院校中对西洋音乐的迷信很深的。"[①] 一些艺术专业的学生认为学洋乐器有更高超的技巧和更高的艺术水准，很少用心关注民族乐器。

① 张华. 艺术院校音乐教育中的民族化问题 [J]. 大连大学学报，2010（3）：14

试问现在中国钢琴专业的学生学习最多的曲子是什么？听到最多的答案就是车尔尼练习曲或者莫扎特、贝多芬等的奏鸣曲，西方作品占据了绝大部分的空间，中国作品只留在了夹缝中。我们并不否定西方作品中的精品曲目，但是中国钢琴作品也有很多优秀曲目，如《黄河》等，也都被国际所认可，我们为什么不进行"洋为中用"的民族音乐教育呢？

在我国音乐教育方面，确实存在着一定的不平衡问题，这应该引起我们的注意。我们应正确对待这件事情，把握好教育教学的方向，不能偏离了正轨，也不能锁住手脚，严格按照党和国家的教育方针的要求做好教育工作。

第三节　我国影视音乐的市场化发展

影视音乐市场化发展是随着影视作品市场化、国际化而形成发展的，从这个意义上说，我国影视音乐的市场化发展并不是独立存在的，它与影视作品市场化相互统一，又相互作用。通常来说，作为一部优秀的影视作品，如《三国演义》《水浒传》等，往往影视作品与其音乐会被人们一同称好。也就是说，影视作品投放到影视市场、影视音乐市场同时会火爆。然而，作为一部好的影视作品公演时被人们叫好，但音乐作品却不一定被大多数人们所接受。反之，在大众当中产生共鸣，被大众接受的影视音乐，其影视作品也并不一定就会受到人们的喜爱。

一、从影业"低谷"透视我国影视音乐的市场化发展

曾经，我国各城市县随着录像的火爆及电视机的出现，电影院受到冷落，电影业走向低谷，加之其他因素，影视音乐的市场化发展随之发生了变化。

随着时代的变迁，电影票价从最初的五分钱、一角钱、两角钱、五角钱，涨到过去的几倍、几十倍之多。而就在电影票价从低到高的过程中，我国电影有过两次萧条，一次是80年代前、后期，一次是90年代中、后期。那时候，我国的电影业走到低谷边缘，影视音乐一同也出现了大幅度下滑。70年代，我国还没有出现录像厅，电视机还未普及，看电影是人们唯一的文化娱乐项目，那时各地电影院还很少，厂矿企业、事业单位几乎都有自己的电影放映设备，空旷的地方、篮球场、礼堂、大门前、农村场院，以及农村保留下来的戏台或村头，都成了放电影的好地方。乡下男女老少收工吃完晚饭去看电影，有的人边吃饭边看电影，建设工地工人听说了，走上二三里路，甚至四五里路，也要看上一场电影。那时条件有限，露天电影很多，各单位、学校也会经常组织集体看电影，国产的多一些，进口的少一些。那时的电影感染力很强，对人们的思想认识、观念变化等方面产生的影响很大。例如，《青松岭》《黄继光》《刘三姐》《地道战》《列宁在1918》《在摘苹果的时候》《桥》《简•爱》等。80年代录像厅的出现，使人们的视线开始快速转移，电影院受到冷落，甚至新建的电影院没有启用几个月，就被出租作为他用。电视机的出现，对电影的冲击更大，电影业举步维艰，有一种走到尽头的感觉，当时有个很时尚的词叫做"低谷"。

90年代中后期，我国电影院出现了一个不可否认的现象，萧条多时的电影院红火起来，宣传栏告诉人们上演的不是电影，而是香港的警匪片、武打片录像，而且大街小巷到处可见这一类的海报。

"低谷"的出现，电影产品数量减少，电影音乐作品也少了，这无疑对影视音乐的市场化发展产生了较大的影响，影视音乐的市场化发展并不乐观。

二、通过院线看我国影视音乐的市场化发展

"院线，是指以影院为依托，以资本和供片为纽带，由一个电影发行主体和若干电影院组合形成的一种电影发行放映经营机制。院线对旗下影院实行统一品牌、统一排片、统一经营和统一管理。"[①] 电影与电影音乐是捆绑在一起的，通过院线我们可以看出影视音乐的市场化发展变化。

《英雄》票房取得突出业绩的背景，正是当时"院线制"的改革。因为院线的改革，改变了旧的影片供给形式，同时保证了发行通道的畅通无阻，不仅促进了电影产业化的进一步发展，而且把院线票房上升到了一个新阶段。

纵观我国院线发展，虽说在国家有关政策的推动下发展速度非常迅猛，但却存在着平衡的问题。目前的院线不够集中，大都是跨省市且是旗下的，而且大中小城市分布不平衡。大城市院线多，其次就是中等城市，第三就是小城市，第四是县，第五是农村，院线数量呈递减式。院线大的发展较快，具有控制产业发展的能力。小院线就不容乐观了，发展难，发展速度也慢。另外，我国院线分布沿海地区与内陆不一样，中原地区与西北地区也不一样。这说明我国院线需要进一步发展，影视业产业化才能真正发挥出作用，取得最大化的经济效益。

从市场经济角度看我国院线发展，目前有两种趋势：一是向产业上下游发展，二是向数字化放映方向发展。这是电影形成产业链的需要，是影视市场竞争的需要，是低成本的需要，是国际市场交流的需要，是电影产业繁荣发展的需要，更是影视音乐的市场化发展需要。

三、我国影视业的大发展助推了影视音乐市场化发展

改革开放如春风，吹绿了山，吹绿了树，吹绿了草，吹绿了祖国大江南北。20世纪90年代以来，广电总局、文化部先后出台了一系列的意见、通知和细则，1993年1月，广电部《关于当前深化电影行业机制改革的若干意见》；2000年，国家广电总局、文化部联合下发了《关于进一步深化电影业改革的若干意见》；2001年，国家广电总局与文化部联合出台《关于改革电影发行放映体制的实施细则》；2010年1月，国务院办公厅发布了《关于促进电影产业繁荣发展的指导意见》，等等。相关意见、通知和细则的出台，极大地加快了我国影视业改革步伐，出现大动作、大变化，

① 王研. 市场化改革下中国电影高速发展的困惑与选择 [N]. 辽宁日报，2013-4-2（A07）。

呈现出新的发展态势。一直被垄断的电影发行权被取消，个人可以出资制作电影，允许民营资本投放到影视行业，有计划的电影制作成为过去。从此，我国电影业走上市场化快速发展的轨道。

开弓没有回头箭。电影业迈出改革开放的第一步，情况并不如想象得那样好，但却也看到了向前大胆挺进的另一番天地。《牧马人》《骆驼祥子》《人到中年》《小花》《红高粱》等不同形式、不同风格的优秀电影公演，并在国际电影节上取得了荣誉，标志着我国电影事业进入一个全新的发展阶段，"中国电影业迎来第二个春天"，这不仅对祖国人民的文化精神生活作出了极大的贡献，而且带动了影视音乐的市场化发展。致使音乐人更加投入到创作影视音乐当中，广泛参与到市场竞争之中。

2001年12月11日，我国正式加入世贸组织，标志着我国已经决定要打开一扇大门，大量的外国电影，包括世界巨头电影业产品顺风登陆国内影视市场。那时我国的电影市场还不够景气，也就是电影业还没有在改革开放中腾飞，更没有出现多少新的气象。之后，我国出台了《电影管理条例》，标志着电影从制作到发行、放映全部放开。随之，有关电影产业的政策法规的公布，电影产业中出现了"外资"一词，并再一次放松了对民营电影公司发行的关口。

党的十六大报告首次提出"推进文化体制改革"及"积极发展文化事业和文化产业"。胡锦涛要求各级党委和政府要把文化体制改革和文化建设摆在全局工作的重要位置。于是，我国电影业加快体制改革步伐，转身一跃，呈现出好势头。一部被评为我国电影走出国门，登上世界电影舞台的由张艺谋导演、李连杰主演，国内最大投资2.5亿元的电影《英雄》横空出世，被视为我国改革开放以来最成功的影片之一，震撼了观众，激发了各路投资者的热情，电影事业有了新活力。由张艺谋导演的两部影片《十面埋伏》《满城尽带黄金甲》相继投放电影市场。之后，各电影公司进行了体制改革、资源整合、重新组合，然而，改制只是一种形式，让电影活跃起来，快速出现盛世，就需要过硬的品牌产品一个接着一个地出炉，得到电影市场认可，从而形成一种良好的发展态势。对此，影视业没有辜负国家和人民的希望，精品影视层出不穷，《集结号》《建国大业》《长征》等。改革开放三十年以来，近五百部影视优秀作品在国内和国际电影节中载誉而归，成为世界电影市场中具有较大影响力的国家之一。随之而来，我国影视音乐的市场化发展有了大幅度提升。

四、我国影视音乐市场化发展中的问题

影视音乐的市场化发展，应该注重解决三个方面的问题。一是依靠影视业对产品音乐进行的二次打造，二是对影视音乐要进行知识产权保护，三是研究影视音乐市场的发展和扩大。

（一）影视音乐的二次打造

二次打造是指对影视音乐作品投入市场前的一次性包装。对影视音乐作品进行包装有三个方面的目的，一是在影视音乐作品的流通过程中起保护作用，二是对生产出来的影视音乐作品方便保存，三是对影视音乐作品起到宣传销售作用。

第四章 影视音乐的发展

这里说的包装并不是一般意义上的包装，而是经过加工设计的包装。这种包装有一定的文化艺术内涵、思维方式、审美观念，不然就会失去投放到市场的张力，也会偏离国内国外影视音乐作品的包装标准。但我们不能为了包装而包装，这也会失去包装的真正含意，更会削弱影视音乐作品的价值。从这个意义上来讲，影视音乐的包装是一种视觉语言，又是一种传播的文化形式。

改革开放以来，我国影视音乐包装发展得很快，从普通到高档，从小件到大件，从理念到审美，可以说均达到或超过了许多国家，而且现在还特别注重环保。那么，对影视音乐的二次打造又是怎样的呢？这里主要强调的是每当影视产品，特别是影视大片音乐作品，从影视作品开机录制音乐伊始，就要考虑到其音乐二次包装、经营及如何销售的问题。这就向我国影视业提出了一个挑战，即我国影视音乐与影视产品能否形成产业链，就像美国好莱坞一样，把影视产业做成经济效益增长链，进行一条龙式生产，产生品牌效应，在国际影视市场独占鳌头，票房、广告、音乐等国际化经营都走在前头。从世界影视音乐角度看，我国影视音乐"链条式"经营起步要晚于外国大牌影视公司许多年，这是不可否认的事实。尽管如此，如果来一个快马加鞭，借鉴国外成功的好经验，学习国内其他行业的好办法，经过创新，把"良方"运用到影视"链条式"经营当中，以提高影视作品及音乐的生产、经营、销售质量，凸显我国独有的特色，实现包装的目的，从而占得世界影视音乐市场更多的份额。

（二）影视音乐知识产权保护

现代汉语规范词典解释所谓知识产权，是指"公民和法人对其在科学技术、文化艺术等领域所创造的智力成果依法享有的独占权。包括著作权、专利权、商标权等"。对于知识产权，过去公民的意识淡薄，重视程度不够，尤其是与西方国家相比较差距很大。与国际市场接轨后，相继出台有关知识产权、版权和专利的法律，以及若干规定。改革开放以来，国民对知识产权等方面的意识得到提高，也逐步重视知识产权，这对我国影视作品音乐的保护是件极好的事情。那么，作为从业人员及专业人士，就应该在影视产业一条龙生产的过程中，做好知识产权保护，防止影视音乐的知识产权受到侵害或受到较大的经济损失。

（三）研究市场，发展扩大市场

影视音乐市场，就是影视音乐产、供、销的场地。随着我国改革开放的不断深入，影视音乐市场与其他市场一样竞争十分激烈，谁拥有更多更大的市场，谁获得的经济效益就大，就有发展的后劲，否则就会被市场淘汰。

那么，如何扩大已有的市场呢？首先，我们要站在生存与发展的战略高度研究市场，把握市场经济脉络，分地区、分数量、分种类，科学地投放影视音乐作品。其次，对影视音乐市场的开发，绝不能主观判断，要有调查、有论证、有策划，不然就会出现盲目行为，造成严重后果。最后，要拥有拳头影视音乐作品，如人们喜爱的《女儿情》《好汉歌》《向天再借五百年》等，优秀的影视音乐作品是市场的支撑，也是市场发展的基础。

改革开放以来，我国市场经济不断规范，相关制度、法规、条例等逐步建立健全，对

影视音乐市场发展起到了很好的作用。然而，大量外国影视音乐进入并占据一部分国内影视音乐市场，如《泰坦尼克号》《廊桥遗梦》等插曲。外国影视音乐对我国影视音乐市场的冲击，直接影响着我国影视音乐市场的发展。这就要求我们充分做好市场需求信息分析工作，为产、供、销及经营的方方面面提供最好的服务，巩固好已有的市场。

只有这样，我国的影视音乐市场才能在已有的市场基础上得到很好的发展，才能成为市场竞争中的强者，才能在不断发展变化的国内外影视音乐市场中占有一片天地，实现社会效益和经济效益的最大化。

五、我国影视音乐市场化发展的两种模式

新中国成立前后，那时的音乐传播形式很少，只有留声机和老人们说的"戏匣子"——收音机，再就是电影和各种演出团体的演出几种。随着科学技术的进步，录像带、录音机以及CD、VCD，各种车载，MP3、MP4、MP5，手机铃声以及网络视频等多种产品、多渠道、多种经济链，产业与相关产业接合在一起，在人们生活中扮演了更广泛的传播者的角色，创造出不同产业的不同经济效益，并使这个效益尽可能地实现了最大化。国内与国外的影视公司看好这一科技产品效应，特别是外国影视业公司在这个科技产品上做足了文章，最大化地实现了影视业产品经济效益，并且在逐步快速占领着世界影视、影视音乐市场。归纳这种经济行为，一是影视音乐的商业模式，二是盈利模式。

（一）商业模式

商业模式在我国改革开放中的出现，要求各行各业解放思想、转变观念，采取新的经营手段，实现产业经济效益，影视音乐产业也包括其中。

20世纪80年代以来，我国改革开放使产业经济和社会经济市场化步伐加大加快，建筑业、生产业、服务业等都以市场化经济为标准，在激烈的市场竞争中寻找生存与发展的一种出路——商业模式。作为一个企业或公司发展的目的，就是要拥有良好的社会效益和经济效益，才能做到账上有存款，工资按月发放，扩大再生产有资金，具有抵御经营风险的能力。要想拥有良好的社会效益和经济效益，就得寻找到好的商业模式，选择正确了企业就实现了一半的成功。因此，在寻找影视音乐商业模式的过程中，要重点关注同类产业在市场中发展的动态，同类产业与其他用户、供应商合作的关系，尤其是彼此间的物流、信息流和资金流的关系。摆明了这一切，影视音乐产业就好扬帆开"大船"。换一种说法，就是影视音乐产业具备了八个缺一不可的元素，即客户价值最大化、整合、高效率、系统、盈利、实现形式、核心竞争力、整体解决。这八个元素是成功商业模式所必须具备的，反之就不是成功的商业模式。但是，我们要明确整合、高效率、系统是影视音乐产业经营的基础或先决条件，核心竞争力是影视音乐产业经营的手段，客户价值最大化是影视音乐产业主观追求的目标，持续盈利是影视音乐客观的结果。只有我们抓住了关键，才能良性地运营。由此说来，我国的影视音乐市场化发展，在找到一个好的商业模式的基础上，要建立自己的生产、销售、物流、仓储等经济链，让每一个环节，能赚到钱的，都要赚到足够的钱。这就是我们所说的最强大的影视业产品经济链条。

（二）盈利模式

影视音乐的盈利模式，简单地说就是在长期经营中所形成的盈利形式及结构。盈利是经济收入的最终目的。影视音乐的市场化发展有了盈利就有了经济基础，如果离开了经济基础就如同人没有了血液、没有了氧气一般，就像绿叶没有了水、没有了阳光一样，其结果不言而喻。

我国影视音乐的市场化发展，就要拥有一个好的盈利模式。实现这个目标，要靠同心协力、要靠解放思想、要靠新的思维、要靠创新能力、要靠经营理念、要靠管理制度。我们有了好的盈利模式，坚持则是影视音乐市场化发展取得长足发展的关键之一。

六、不断开发影视音乐市场是发展的必需

好的影视音乐需要一个好的市场，按照这个要求，影视音乐业对影视音乐市场就要实现不断开发，这样才能将我国影视音乐市场化发展健康持续下去。目前，对影视音乐的市场化发展，市场的开发总体上可以在"两开发一巩固"上下工夫。

（一）国内影视音乐的市场开发

市场开发可以应用人口统计市场、地理市场等方法开发新的区隔市场，突破进入现有市场。市场开发分三个阶段，第一阶段是宣传扩大产品知名度，第二阶段是对产品让利推广，第三阶段是占有市场取得盈利。

第一阶段。我国的影视音乐，大多都是非常优秀的，顶级的也有很多，这些好的音乐与影视产品一同问世，那么就应该与产品一同做产品音乐的知名度宣传，而且是大力度的宣传、重量级的宣传、全方位的宣传、大气势的宣传，把电视、广播电台、网络视频及各省市报纸等媒体充分利用上，达到最佳的宣传效应，使音乐产品得到广而告知的目的。与此同时，向国外同步强力宣传。

第二阶段。作为新影视音乐产品，上市一个阶段后，就要适当考虑让利，在让利的同时做好产品的二次宣传，让人们更多地了解它，进一步得到市场认同，直到被接受，这是推广与销售的技艺和方法，也是营销的手段。

第三阶段。经过第一、二阶段后，迅速占有影视音乐市场，形成大规模销售格局，并取得最大化盈利。

影视音乐市场化发展中的市场开发要注重两个方面的问题。一是地区问题。就我国而言，不同的地区对音乐的理解不同，有的能直接被接受，有的就不容易被接受。具体地说，我国东北三省：辽宁、吉林、黑龙江，对山海关以南的音乐如河北梆子、晋剧、豫剧等的认同，远不如对《兰花花》《山丹丹开花红艳艳》等民歌的认同，这就是地区差别，也是地区人群对音乐审美观、欣赏标准不一样。长江以南的《采槟榔》《步步高》《卖汤圆》等能被东北三省广泛接受，深受喜爱。而我国著名的东北二人转，连续多年成为中央电视台春晚主打节目，也受到全国广大人民群众的欢迎。东北二人转时代，在辽宁省沈阳市有个刘老根大剧场，观众想购买一张当天晚上的票都有一定难度。强势的东北二人转在江

南、江西和湖北一带并不受宠,当地人还是喜欢土生土长的音乐。这说的也是地区性问题。因此,我国音乐市场化发展在开发影视音乐市场时,就要考虑到地区差别问题,不然就会出现不良结果。二是语言问题,我国国土面积960万平方公里,是个多民族国家,从南到北语言差别相当大,就是在局部地区的语言也存在着差别,甚至在山西中部地区,乡村村西和村东的语言都不一样,在其他地区也存在着这样的情况。尽管我国长期以来大力推行普通话,加强普通话教育,要求教师用普通话授课,但许多地区还是存在着讲方言的问题,尤其是一些偏远的山区情况比较严重。这就给我国影视音乐歌曲部分市场开发带来了难度。对此,从我国影视音乐市场化发展角度讲,不论是哪个民族都要进行影视音乐市场的开发,要采取相应的措施及办法,从能接受普通话入手,逐步打开市场,最终实现音乐的市场化发展目标。

(二)国外音乐市场的开发

非洲国家与亚洲国家,南美洲国家与北美洲国家,洲与洲,国家与国家,因区域不同,对外来的音乐的认识也不一样。我国影视音乐在国外开发音乐市场不能生搬硬套,不管区域能否接受,全盘推出就会造成影视音乐在国外市场不畅通的问题,结果产生不了多大的经济利益,甚至还会造成经济上的损失。所以说,在我国影视音乐的市场化发展中对国外音乐市场的开发,要以"越是民族的,就越是世界的"为原则,把国外一定区域人们喜欢的我国影视音乐作品介绍过去,通过这样的举动,达到了解本土国情民意和尊重不同信仰的目的,从而增进不同人群的感性认识,得到广泛认可和接受,这样影视音乐市场才会逐步被打开。比如说,《南泥湾》《龙的传人》《好一朵茉莉花》等走出国门后,受到非洲国家、欧洲国家等人民群众的喜爱,在这种情况下,就可以大打影视音乐"牌",才能占有一定的音乐市场份额。但我们还要注重顶级影视音乐的市场开发,要借鉴世界巨头影视业公司对影视音乐市场开发的成功经验,闯出一条路,开辟一片天。

音乐,是不同肤色人的一个偏爱。音乐是有一定思维形式而震动的感官表达语言。各国人民都可以通过这种语言进行了解、沟通,表达心灵、情感、爱憎、思想观念、价值理念、道德情操……语言是人们交流的工具,但语言的不同,则是不同国人交流的一个屏障。只有会说同一种语言或通过翻译才能实现交流的目的。由此说来,这对我国影视音乐歌曲的翻译提出了更高的要求,主要是要解决一个准确的问题。中央电视台主持人马东曾报道过我国外文译成中文版的图书,存在着许多不规范、不准确的问题,同样的一个人名,在不同版本的出版物中却完全不一样,等等。因此,影视音乐市场化发展对一些有文字表达的部分,在进行不同语言的处理时,不仅要尊重不同的语言习惯,而且一定要做到准确规范。同时,还不能失去原版音乐歌曲语言的特色,这样才能给予对方一个学习和接受的空间,才能把我国音乐文化很好地传播到世界各地。

(三)影视音乐市场的巩固

对我国影视音乐市场的巩固,是我国影视音乐的市场化发展中的一个要务。

20世纪80年代以来,我国影视音乐与之前影视音乐相比,从市场化角度讲,是不可以相提并论的。这是怎么回事呢?答案只有一个,改革开放前我国是计划经济体制,之后

第四章 影视音乐的发展

我国是市场经济体制。从理论上讲,改革开放前我国影视音乐不存在市场化,制作与投放及出版数量完全由国家计划所决定。改革开放之后,我国影视音乐市场与之前发生了根本性变化,国家起的是调控作用,影视音乐的制作、数量、发行,是音乐产品业依据音乐市场需求所制定的。改革开放对我国影视音乐市场化发展益处良多,发展的空间巨大,包括在国外的影视音乐市场发展。

按照宣传、进入、占领、开发影视音乐市场规律要求,对已有的国内外影视音乐市场化发展提出巩固的课题。这个课题对于我国影视音乐的市场化发展极其重要。众所周知,一个音乐市场的开发不容易,守住一个音乐市场更难。假如说在当代迅猛发展的影视音乐市场中,要是因为经营或是什么原因失去一方音乐市场,想要二次开发难度很大,仅投资就会增加许多,最主要的问题是会出现再认识,这需要一个区域或地区广大人民群众的观念更新、思维更新,这种更新的过程需要时间,需要渗透,需要广泛的宣传才能够完成。

纵观我国影视音乐的市场化,与国外影视音乐市场化发展相比起步较晚,但我国影视音乐市场化发展在国家政策指导和激励下,发展速度比较快。虽说在发展中存在着一些问题,但只要少走弯路或不走弯路,就会很好地巩固国内外影视音乐市场,我国影视音乐的市场化发展就能得到良性的迅猛发展,连续不断地出现繁荣昌盛的景象。

七、网络是影视音乐的市场化发展的重要组成部分

在我国影视音乐的市场化发展过程中,有一个引人注目的音乐市场,即网络音乐市场。这个音乐市场无论从投放数量,还是传播范围都是当今时代空前的。占领影视音乐的网络市场,对我国影视音乐的市场发展具有重大的现实意义和深远的历史意义。

影视音乐网络市场是以现代网络技术为支撑的一种市场,具有五种特征:一是以互联网为媒介;二是离散、没有中心和多元的立体结构运作;三是信息传递即时完成;四是互动共享;五是界面交易。我们分析影视音乐网络市场特征,可以清晰看出其强大的功能。

我国网络发展从无到有发展得相当迅猛,几年间便成为办公、教学、家庭的必备。那么,我国影视音乐市场化发展在占据国内网络这个平台的同时,按照国家网络管理有关规定,迅速行动的影视音乐产业投入资金和人力,呈现出影视音乐网络市场繁荣的景象,各种影视音乐民族的、外国的、现代的等都可以在网络中。例如,百度音乐、影视音乐网、影视歌曲一听音乐网等囊括了众多的影视音乐及歌曲,20世纪三四十年代、六七十年代、改革开放后及2000年以后的影视音乐、歌曲应有尽有。在我国新浪、网易、搜狐三大门户网站中影视音乐占据了一席之地,人们可以轻松地查找到优秀的、喜欢的、经典的影视音乐及歌曲,为群众提供了丰富的精神食粮,也为人们提供了良好的学习平台。

从我国影视音乐网络市场看,影视音乐产业给人们带来的精神财富是不可低估的。因为影视音乐网络"五无",即无存货、无仓储、无店铺、无边界、无区域;"一高一低",即高效率、低成本;而且各方面十分简化,随时就可以工作,点击时间为连续24小时,极大地方便了用户。影视音乐市场的作用从两个例子中可以显现出来。例如,年轻人乘

车或是休闲时听的音乐都是从网上下载的,他们喜欢什么音乐,到网上找一找、点一点就能满足需求。

网络市场的优势在市场经济的今天日益突显出其魅力和诱惑力,给影视音乐提供了一个多通道、多元化经营产业链的经济平台,对我国影视音乐的市场化发展起到了不可替代的作用。因此,在我国影视音乐市场化发展中,音乐网络市场是举足轻重的。尽管如此,作为我国影视音乐市场化发展还应规避网络市场的弊端。这可以归纳为三个方面:一是音乐产品不够直观,音效有一定的差距;二是网上支付存在着安全、信誉问题;三是配送业务还不够强大。如果解决了这些弊端,我国影视音乐的市场化发展前景会更加美好。

八、我国影视音乐的市场化发展对专业人士提出更高的要求

随着我国影视音乐的市场化发展,以及影视音乐的市场化要求,对影视音乐专业人士提出了更高的要求。

概括地说,过去一代又一代专业人士,为祖国的影视音乐作出了极大的贡献,创作出《送别》《草原之夜》《驼铃》《好人一生平安》《枉凝眉》《好汉歌》《少年壮志不言愁》《敢问路在何方》《女儿歌》等一批又一批优秀作品。如今,我国在党的正确领导下,社会经济、科学技术、文化艺术、产业结构、国际化发展等都发生了巨大的变化,综合国力不断加强,科学技术快速发展,市场经济体制框架初步形成,对外开放日益广泛深入。其中,我国影视音乐的市场化发展迅猛,形成了一个良好的态势。从这个意义上讲,专业人士要植根于本土民族音乐沃土之中,从多彩的民族文化与生活中汲取更多的营养,同时还要研究文明、研究和谐生活,研究民族文化、研究民族经济,以及民族习俗、信仰、观念等,结合社会发展实际,各民族人民的需要,不断加强中外文化艺术、专业理论知识等各方面的学习研究,按照毛泽东提出的"百花齐放,百家争鸣"方针,牢固树立为祖国各民族人民群众服务的观念,与时俱进,下大力气创作出多组合、多风格、多元化的具有时代鲜明的民族特点、时代特色,且符合我国影视音乐的市场发展需求,较高艺术水准的影视音乐作品。用影视音乐旋律之魂,去表现描绘日益繁荣的伟大祖国,从而构筑我国影视音乐新的殿堂,实现我国影视音乐的市场化发展的美丽之梦。

第五章　影视音乐创作

谈到电影、电视剧作曲、配乐除了需体现声音诸要素的紧密结合和相互作用外，还应体现音乐同戏剧要素的密切联系。电视剧的作曲需要考虑戏剧冲突、戏剧节奏、戏剧发展、戏剧结构等问题，这些戏剧要素是作曲、配乐的重要依据。辅助戏剧的表现手段，发挥音乐的剧作职能是电视作曲、配乐的特殊任务。

在音乐要素中，调式、旋律、节奏、和声是音乐的重要组成部分。

首先从音乐的调式种类来讲，调式的种类分为西洋大小调式和中国民族调式。目前我们所听到的国内外电影音乐，无论是主题歌，还是片尾曲、背景音乐，都不能脱离这几种音乐要素的特点存在。

第一节　调　式

首先我们介绍一下大调式，所谓大调式，是音乐首调以 Do 作为主音的西洋音乐，它的音响色彩是辉煌的、明亮的、宽广的，因此这种音乐常常用于电影中庄重、和谐、气势恢宏的画面，它会给观众带来一种憧憬、向往。当然它也会出现在平静的画面中，反映出电影情节的平静。

大调式的种类有三种类型。

第一种为自然大调式，所谓自然大调，就是音乐以 Do 为主音，音乐中不出现变化音级，这样的西洋音乐为自然大调式，这种音乐的色彩是最辉煌明亮的。

自然大调：由自然音阶所组成。

例如：

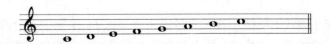

自然大调音阶是由两个相同的四音列（大二度、大二度、小二度）构成的，简称大大小。两个四音列间是由大二度分开的。

例如：

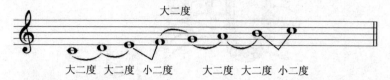

下例是自然大调的一段旋律：

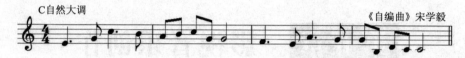

第二种是和声大调式，和声大调是降低自然大调的Ⅵ级音，Ⅵ的降低会使音乐的明亮，变得有一些暗的色彩。

和声大调：与自然大调相比降低第Ⅵ级而成。其明显特点是第Ⅵ级与第Ⅶ级间的增二度音程。

例如：

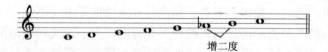

下例是和声大调的一段旋律：

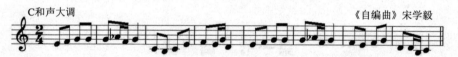

第三种是旋律大调式，旋律大调的特点是音乐在上行时仍使用自然大调，下行的时候采用降低自然大调的Ⅵ级和Ⅶ级。

旋律大调：与自然大调相比，音阶下行时降低第Ⅵ、Ⅶ级而成。

例如：

下例是旋律大调的一段旋律：

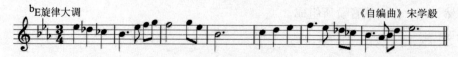

下面我们介绍小调式。所谓小调式，是音乐首调以 La 作为主音的西洋音乐，它的音响色彩是柔和的、暗淡的、忧伤的，因此这种音乐常常用于电影中，表现幽静、忧伤、寂

窦的画面，它会衬托剧情的需要，使电影氛围变得更加凝重。

小调式的种类有三种类型。

第一种为自然小调式，所谓自然小调，就是音乐以 La 为主音，音乐中不出现变化音级，自然小调是小调中音乐色彩最暗的。

例如：

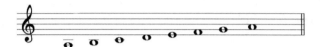

自然小调音阶是由两个不同的四音列（下面的是大二度、小二度、大二度，上面是小二度、大二度、大二度）构成的，即大小大、小大大。两个四音列间也是由大二度分开的。

例如：

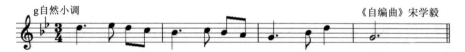

第二种为和声小调式，和声小调是升高自然大调的Ⅶ级音，Ⅶ的升高使小调的色彩变得亮了。

和声小调：与自然小调相比升高第Ⅶ级而成。其明显特点是第Ⅵ级与第Ⅶ级间的增二度音程。其调式音阶结构为：全音、半音、全音、全音、半音、增二度、半音。

例如：

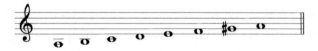

为了区分和声小调与自然小调中第Ⅶ级音的不同，自然小调的第Ⅶ级音被称为自然导音。

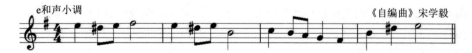

第三种为旋律小调，旋律小调是上行升高自然小调的Ⅵ、Ⅶ级，下行还原为自然小调。

旋律小调：与自然小调相比升高第Ⅵ、Ⅶ级而成，一般用于上行，但在下行时也偶尔使用。下行时多用自然小调的形式，即将第Ⅵ、Ⅶ级回到没有升高前的变音记号形式。

例如：

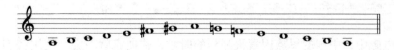

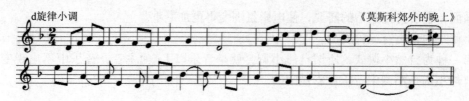

大小调式的Ⅰ、Ⅲ、Ⅴ级都是稳定音级，因此Ⅰ、Ⅲ、Ⅴ级在音乐中出现的次数会很多，在音乐中这三个音可能是分解出现，也可能是出现在强拍、延长音。因此运用大小调写音乐的时候，通常在音乐中大量地出现Ⅰ、Ⅲ、Ⅴ级，这样能体现出大小调的色彩。

下列是一段大调的音乐旋律，我们能清楚地看到分解Ⅰ、Ⅲ、Ⅴ级的出现。

例如：

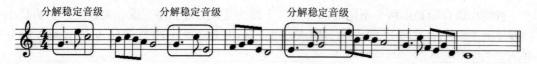

电视剧《士兵突击》的中间配乐，就是利用了大调的分解大三和弦来反复出现，给人以当兵保家卫国的庄重和深沉。

下列是一段小调的音乐旋律，我们能清楚地看到分解Ⅰ、Ⅲ、Ⅴ级的出现。

例如：

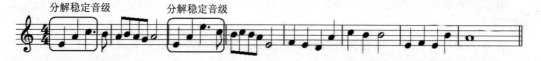

因此在影视音乐创作中，要想得到预期的音响色彩，就要选择合适的大小调式。当然，大小调式并不能全部诠释影片的内容，在一些有特色的影视剧作品中，还可以选择其他的调式种类，比如日本的都节调式，这种调式常用于中国电影电视剧中，但凡出现日本的情节，影视的配乐无不出现嘟节调式。这种调式的音乐构成是以 La 为主音，音乐中没有 Re 和 Sol，这种调式有一个重要的特点就是音乐中总共五个音，却包含了两个半音和增四度减五度的不协和音程，造就了它独特的音响色彩。

《樱花》是我们大家很熟悉的日本民歌，它就是运用了都节调式创作的歌曲。

例如：

在中国电影中，中国的民族因素很强烈的时候，作曲家就一定会使用我们民族所特有的调式——中国民族调式，来体现中国的民族特点。

中国民族调式分为五声调式、六声调式、七声调式三大种类。

五声调式：是以任意的一个音为基础，连续向上推四次纯五度，所得到的宫、徵、商、羽、角五个音任意组成的民族调式。

这种调式的特点是宫商角徵羽这五个音，均可以作为调式的主音，而形成的五种不同的调式。这五种调式中宫调式和徵调式显得庄重，大气，商调式和羽调式、角调式显得忧伤、安静。

例如：

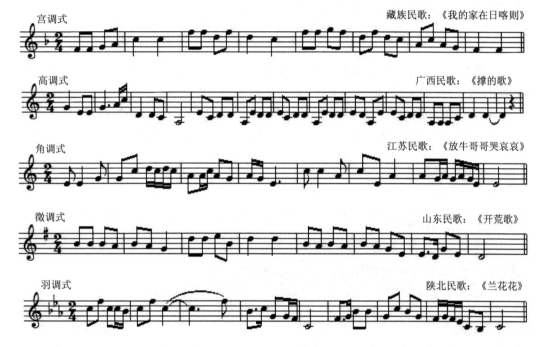

六声调式：它是在五声调式的基础上，加入一个偏音而得到的六个音任意组成的民族音乐。

一种情况就是六声调式加变宫，它是在宫音下方加入了一个小二度，另外一种是六声调式加清角，它是在角音上方加入了一个小二度而成的。六声调式偏音的加入造成了音响色彩的变化。

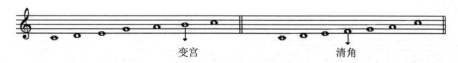

六声调式加清角的旋律举例：

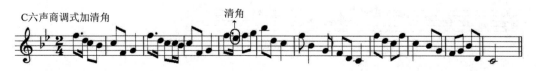

六声调式加变宫的旋律举例：

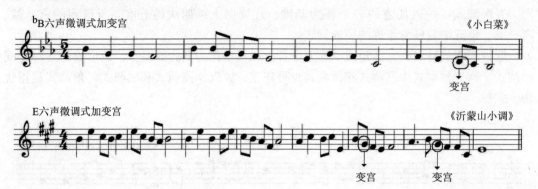

七声调式：它是在五声调式的基础上，同时加入了两个偏音而得到的七个音任意组成的民族音乐。

七声调式的种类有三种：清乐、雅乐、燕乐。

（1）清乐音阶（新乐）：在五声调式的基础上，同时加入清角和变宫两个偏音所构成的音乐。

例如：

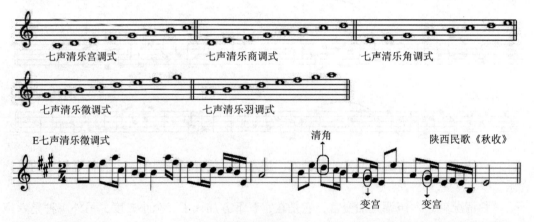

（2）雅乐音阶（古乐）：在五声调式的基础上，加入变徵（徵音下方小二度）和变宫所构成的音乐。

例如：

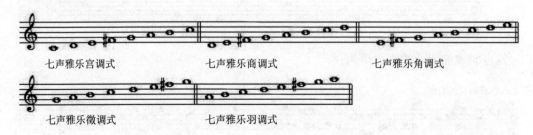

第五章 影视音乐创作

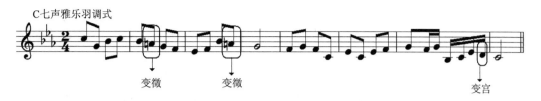

（3）燕乐音阶（俗乐）：在五声调式的基础上，加入清角和闰（宫音下方大二度）所构成的音乐。

例如：

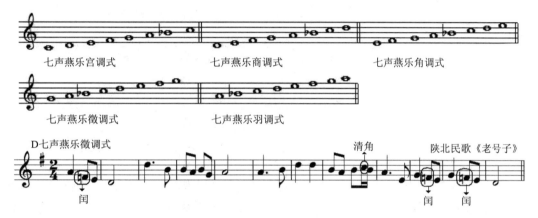

无论是五声、六声还是七声，都是具有中国浓郁的民族气息。在电影电视剧配乐中选择合适的配乐编曲，从调性上选择是至关重要的，它关系到作品的风格、音响色彩。

因此从创作角度来讲，我们只有真正了解了这些调式，才能适当地运用它们去创作，针对不同的影视作品选择不同的调式，根据不同的情感形式，选择不同的调式类型。

第二节 旋律节奏

旋律又称为曲调，它由音高和节奏相结合而成，是歌曲的主要表现因素。

旋律在音乐中，分为上行、平行、下行三个方面，往往在音乐上行的过程中，力度增加和情绪上扬，平行时音乐平稳舒缓，下行的时候力度递减情绪变得逐渐沉寂。因此在写旋律的时候要根据情感的起伏波动，适当选择上行、平行与下行。

旋律是音乐的血肉，一个好的旋律会给影视剧作品带来不一样的铺垫。写旋律首先要根据音乐的风格来判断旋律的写法，而音乐的风格是一个很难用概念来定义的。

在中国作品的创作中，民族的因素占据了首要的位置，在创作中，一种类型是作曲者考虑诸多的因素纯创作的音乐作品，一种是带有民族色彩而随意创作的音乐作品，还有一种就是完全根据各民族的特定民族色彩、民族地区所创作的音乐作品。

另外旋律的体裁也是十分重要的一个因素，选择什么样的体裁创作旋律取决于影视作品的本身特点，一般体裁有抒情的、具有舞蹈性的、具有劳动特点的、具有叙事特点的、

具有幽默诙谐的特点的等。

音乐主题的创作，掌握各种不同的节奏，是能否写出有特点、多样、生动的主题句的重要手段。

音乐主题是指具有比较独立的结构形式的、意义比较完整的、能体现清晰的性格面貌的、鲜明和富有表现力的乐思。从日本作曲家久石让所创作的电影音乐主题来看，有以下几方面的特征：①简短而个性鲜明；②旋律线条以级进为主；③节奏以流行音乐中常见的切分节奏为主。

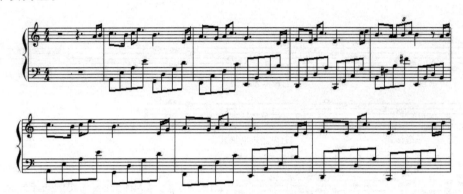

以上谱例选自电影《天空之城》中的主题曲《与你同行》，乐曲一开始的四拍即构成了主题的基本乐思，后采用模进的手法对该乐思进行展开，构成了音乐主题。我们可以从谱例中发现：该曲的主题简短，但是音乐形象鲜明，旋律柔和，经过几次上行后出现了下四度的进行，表达了一种柔美中略带忧伤的情感，而前、后附点的节奏型又体现出一种坚定的信念。《天空之城》这部电影讲述了两位勇敢的小主人公追寻天空中一座奇幻城堡的历程，它告诉我们：只要我们有理想，有一颗勇敢的心，有为理想而奋斗的过程，即使到最后没有成功，我们也不会有任何遗憾！主题曲也正是要表达这样一种对未来充满憧憬和向往，不屈不挠的奋斗精神的思想主题。作曲家创作这样简短而个性鲜明的主题有以下两个方面的原因：首先，对久石让的音乐创作产生重要影响的几位作曲家，他们所创作的音乐主题都非常简短，而他们都善于通过使用丰富的和声、织体及配器来描绘自然景象、风土人情和神话意境。他们的创作风格无疑给久石让的创作思路产生重要的影响。其次，一部电影总有它基本的感情基调，或者是要表达的思想情感，而其中音乐的主题正是要围绕着这一情感来展开和发展，要让观众在长达一两个小时的电影观看过程中，始终准确把握住电影的主题，就要求电影音乐的主题必须相对精练，这样便于观众的记忆，同时又为后面音乐的进行留有充分的发展空间。

以上谱例选自电影《幽灵公主》中的主题音乐，我们可以看出：该主题的旋律线条都以级进为主。所谓"级进"，是指主题旋律中音与音之间的关系一般不超过四度。这样级

进的旋律线条所描绘的音乐形象是较为柔和的,而同时,旋律在一点点地上行,体现出音乐情感在一点点凝聚,逐渐增强。这部电影讲述的故事发生在遥远而神秘的古代东方世界,音乐旋律采用了日本传统的都节调式音阶,充满了浓郁的日本传统风情。宫崎骏的电影作品常常反映社会中的矛盾或是对一些现实的担忧,在主人公不懈的努力下,影片最终获得了圆满的结局,这些复杂的情感因素决定了其电影音乐主题也必须具有类似的感情基调,因此,分析久石让所创作音乐的主题,我们能够发现其中略带忧郁,而又充满对美好事物的向往,时刻流露出强烈人文精神的音乐风格特征。

以上谱例选自久石让为电影《菊次郎的夏天》所配的电影音乐 Summer 中的主题曲。从谱例中我们发现第二和第三小节中都出现了切分节奏,第三小节中的两个连线造成了旋律中出现了连续的切分音。"切分音"是指旋律在进行当中,由于音乐的需要,音符的强拍和弱拍发生了节奏变化,一个从弱拍开始的音,延续到后面强音的地方,打破了正常的强弱规律,使原来的强弱关系颠倒了,这就构成了"切分音",而本该是弱拍的位置出现了重音就形成了切分节奏。这种切分节奏的出现增强了旋律的动感,凸显了一种活跃快乐的情绪,与电影中的故事情节相联系,我们会感受到整首音乐作品充满了一种夏日的温情,表达出一个小男孩的美好憧憬和一位成年人的善良和真诚。

节奏本身指音乐中音响节拍轻重缓急的变化和重复,具有时间感,在艺术设计和美术创作当中是指同一视觉要素连续重复而产生运动感。

节奏在影视音乐中占有重要的地位,它是音乐之源,音乐的色彩、音乐的生命、音乐的血液,它承担着音乐中模拟的重任,不同的节奏在音乐中所体现的音乐情感是不同的,它经常是在模仿现实生活中我们所熟悉的节奏,比如在《命运交响曲》中反复出现三连音,表现的是敲响命运之门,作曲家实际上是将我们现实生活中敲门的基本节奏运用到音乐中,表达作曲的基本乐思。比如舒伯特的歌曲《魔王》中,以急促、强烈的三连音模仿马蹄的声音来表达作品中风驰电掣的奔跑。

电影电视剧歌曲的写作中,节奏的创作主要体现一定的体裁特征,比如队列歌曲的节奏形式通常是强弱交替出现,节拍均衡,常用基本的四分音符、八分音符和附点音符的节奏形式。而劳动歌曲的节奏在基本的四分八分节奏的同时常出现重复,表现劳动的重复性。而抒情歌曲的节奏形式通常是自由的,节奏比较分散。而具有舞蹈性的音乐作品,节奏不论是二拍子的欢快还是具有圆舞曲性质的三拍子,都是不同的。

很多地域性的音乐风格,都是在节奏上来体现的,比如新疆音乐,它的主要节奏就是小切分:

比如朝鲜族风格的节奏主要是在中间的大切分：

比如汉族秧歌的节奏风格主要是四分和八分：

拉美的探戈的风格的节奏主要以空拍和切分为主：

伦巴风格的节奏以前八后十六节奏和八分节奏为主，体现出舞蹈的氛围：

旋律的发展手法主要有以下几种。

（1）原样重复：所谓原样重复可以这样理解，就是后方音乐完全重复前方的音乐，它是音乐中最简单的发展手法。

（2）变化重复：它是作曲中应用较多的手法，通常称为"同头异尾"，就是后方音乐模仿前方音乐的前部分，后面在变化发展。

（3）模进：所谓模进就是将音乐向上或向下平移，使主题放置到另一个高度上重复。模进的手法可以是严格模进，也可以是自由模进。

严格模进就是完全按照前方音乐的音程级数、度数来模进，这种模进很僵硬，不容易稳定调性，因此音乐中大量采用的模进还是自由模进。所谓自由模进就是在模仿的过程中，后方离开。

（4）节奏重复：这里谈的节奏重复不是前面的原样重复，它是将音乐的节奏保留，旋律在变化。当然这种发展手法也可以应用在模进当中。

（5）扩大与缩减：音乐的扩大可以采用很多的因素，比如说重复，也可以补充，还可以采用和声的方式进行阻碍，阻碍后继续进行，这些都是音乐扩大的手段。

音乐缩减的方式可以将音乐的某一片段、某一节奏、某一和声单独拿出来作为后方音乐的发展，使音乐缩减。

（6）承接发展：所谓承接发展就是承接前句尾部旋律的素材，节奏可以相同，也可以相异。在我国民间称为"连环扣""鱼咬尾"就是指这种手法。

旋律的写作的好坏，直接影响到主题歌曲，片尾曲及背景音乐创作的好坏。老百姓在看电影电视剧时，一个好的旋律会影响到画面的视觉感受。因此音乐创作中旋律的创作是至关重要的。节奏的应用也会使音乐更加符合影视作品的表达内容和含义。

第六章　类型影视音乐设计

第一节　影视题材与体裁

影视，作为一门艺术，正如艺术本身，有着庞杂的学科体系。

影视音乐作为影视艺术从属的重要艺术手段，不同于其他音乐形式，如音乐会、MV、专辑、单曲、文艺晚会、网络媒体等。其大多数时候不具备独立存在的时间和空间，甚至可能不具备完整的现实、艺术观点。其初衷和目的都要受到影视作品的行为方式的影响。

这样一来，对于影视作品题材与体裁的分类、量化和细化则变得十分必要。它将有助于我们在系统思路的引导下有的放矢地了解、研究和制作更高水平的影视音乐作品。

一、影视题材

影视题材是影视作品艺术内容的现实形态和基本素材，是影视行为的原因和观点。了解、学习和研究影视题材内容及其分类对我们从事影视音乐设计起着至关重要的指导作用。

（一）文学中的题材

"题材"指文学作品描绘的社会生活的领域，即现实生活中的某一面，如工业题材、农村题材、历史题材、现实题材等。狭义的题材，指在素材基础上提炼出来的，用以构成艺术形象、体现主题思想的一组完整的具体的生活材料，即写进作品里的社会生活。在叙事性作品中，题材包括人物情节、环境。题材是文学作品内容的基本因素，是产生和表现主题的基础。题材是由客观社会生活的事物和作者对它的主观评价这两个不可分割的方面构成的，是主客观的统一体。

（二）影视作品题材

1. 时间背景划分

（1）当代。
（2）现代。
（3）近代。
（4）古代。
（5）未来。

2. 题材内容划分

军旅题材、都市题材、农村题材、青春题材、青少年题材、涉案题材、科幻题材及其他题材。

（三）题材确定

将上述时间划分结合题材内容划分，最终形成影视作品题材分类，如当代军旅题材、现代都市题材、近代农村题材等。

二、影视体裁

体裁：艺术作品织体（texture）结构上的种类和样式，其艺术结构在一定时期具有某种稳定的形式，这种形式是随着艺术行为手段的多样性及艺术家在作品中所提出的审美任务而产生发展起来的。

（一）文学中的体裁

文学体裁为很多艺术门类的体裁形式奠定了基础，也是很多艺术体裁结构和形式的根源体现。

法国文学四大体裁：诗歌（poésie）、散文（prose）、小说（fiction）、戏剧（théatre）。
文学体裁的分类是相对的，其分类较为宏观，在此不赘述，只将其看成多种艺术体裁分类的终极基本构架，在核心认识上予以指导。

（二）影视体裁

1. 电影体裁

（1）纪录片。
风光、地理、旅游、民俗、社群、人类学、科教、科普、新闻、事件、体育、历史、历史—战争、历史—人物传记、战争宣传、煽动、艺术、实验作品。

（2）类型片。
动作、科幻、犯罪、恐怖、战争、灾难、成人、色情、音乐剧、歌舞剧、奇幻、西

第六章 类型影视音乐设计

部、黑帮、警匪、青春、爱情、惊险、武侠、功夫、侦探、推理、家庭、伦理、喜剧、公路、间谍、社会揭露、荒诞、黑色幽默、贺岁片、革命教育、冒险、话剧、戏曲。

（3）动画片。

二维、三维、逐格动画、艺术、实验作品、水墨、剪纸、木偶。

（4）短片。

艺术、实验作品、预告片、广告、音乐。

2. 电视体裁

（1）新闻片。

（2）纪录片。

（3）实况片。

（4）电视剧。

（5）动画片。

（6）综艺片。

（7）短片。

三、影视作品题材和体裁与音乐的关系

一部好的影视（含音乐）作品，必然是建立在哲学、艺术和美学基本的形式美法则基础之上。其应基本具备：对称均衡、单纯齐一、调和对比、比例、节奏韵律和多样统一等形式美学法则。

音乐在题材、体裁影视作品中的作用主要有以下几点。

通过音乐主题的贯串发展、矛盾冲突、高潮布局，达到对剧中主要人物的歌颂或批判，帮助明确电影的意义。

用音乐加强人物的动作性、心理活动，揭示人物的思想感情，表现人物的精神面貌，使人物的形象更加鲜明动人。

暗示剧情的进展或延伸。这样的音乐，有时先于画面的视觉形象出现，如在困难的时刻预示胜利和希望，在顺利的时刻预示艰苦挫折；有时后于画面视觉形象出现，延展戏剧情绪。

引起一定时间（古代的或现代的）、空间（人类世界的或外太空空间）、环境（人间或仙境）的联想。

加强影片的总的艺术结构。电影音乐虽然是分段陈述的，但是通过分段陈述的结构，能反映出影片总的艺术结构。

增加立体感。人类习惯于从视觉和听觉两方面感受客观事物。结合音乐的听觉形象，音乐旋律的起伏，和声、对位的织体，色彩丰富的配器等，能更有效地表现听觉形象的立体感。音画结合可形成"四维时空"的运动着的立体感。

通常我们也会将影视音乐分配为数个体裁与题材，然后按照故事情节、叙事方式、镜

头语汇等要素进行有效的设计予以加工制作。在此将影视音乐分为五类以供参考。

主题音乐（theme music）：通常包含至少正方、反方两个主题。用以突出角色品质、性格，阵队立场等较为鲜明的对比式定位。

魅力音乐（charm music）：此类音乐通常优美动人，以音乐的听觉效果为着力点制作，度情使用可提高整个影视音乐作品的可听性和艺术性。

叙事曲（the ballad）：具有较强的叙事性，也可具备"潜台词"效果，有时可以配合故事"明线"的动态发展牵动一条埋藏于镜头、演员、台词和正在进行的影视行为之外的有机组合的"暗线"。

谐谑曲（scherzo）：具有较强的趣味性，用于调节整个影视作品的情绪。有时会配合客观音乐、音效、动效等交织出现。

氛围音乐（ambient music）：对影视作品内涵、情绪的渲染起到重要的作用，旋律形式、和声形式、节奏形式、音群、音块等手法都可能成为氛围音乐的重要手段，其对于故事情节的发展、人物心理刻画、气氛描绘起到重要作用。

作为影视音乐的学习、研究、从业者，了解影视作品的题材与体裁分类至关重要。在整个审美引导的影视音乐制作活动过程中，题材与体裁都是我们审美判断的重要依据，同时也是实践经验、理论知识提炼升华的基本指导。学习了解影视作品题材和体裁就为我们在今后的影视音乐写作、编辑、录音、制作中有依据有逻辑地培养我们对形式美的敏感，指导人们更好地运用形式美的法则表现影视作品的形式与内容，最终达到高度统一。

第二节　影视音乐风格流派

一、音乐风格流派概述

1. 严肃音乐（古典音乐）

严肃音乐（serious music），或称"艺术音乐"（art music），在当今主要指专业作曲家为表达个人艺术思想或尝试达到某学术目的而创作的音乐。一般特点是非大众、非通俗；艺术性、学术性较强。创作者、演奏者、欣赏者都必须具备一定的文化素养。

当然，很多历久不衰的经典作品，在特定的历史时期也是具有相当的市场化和通俗化成分的作品，但随着时间的推移，其市场价值已经远远落后于艺术价值。

2. 巴洛克及教会音乐

巴洛克（baroque）及教会音乐产生、盛行于17世纪至18世纪中叶。巴洛克音乐节奏明确而跳跃，采用多旋律、复音音乐的复调写法，强调乐曲的起伏，是后期音乐发展的重

要基础。其带有浓郁的宗教色彩，同时也象征着当时宗教音乐在西方音乐中的地位和分量。代表人物有"音乐之父"巴赫、维瓦尔蒂和亨德尔。

3. 古典主义音乐

古典主义（classical period）音乐是18世纪下半叶至19世纪初形成于维也纳的一种音乐风格体系，亦称"维也纳古典乐派"。其特点有：理智和情感的高度统一，深刻的思想内容与完美的艺术形式的高度统一。创作技法上，继承欧洲传统的复调与主调音乐的成就，确立了近代鸣奏曲曲式的结构及交响曲、协奏曲、各类室内乐的体裁和形式，对西洋音乐的发展有深远影响。以海顿（1732—1809）、莫扎特（1756—1791）、贝多芬（1770—1827）为代表。

4. 浪漫主义与民族乐派

浪漫主义（romantic）音乐（1830—1900）比起之前的古典主义音乐，更注重感情和形象的表现，相对来说轻视形式与结构。浪漫主义音乐往往富于想象力，强调多样性，放大和声的作用，对人物性格的特殊品质进行刻画，更多地运用转调手法和半音。代表人物是韦伯、舒伯特、柏辽兹、罗西尼、李斯特、肖邦、柴可夫斯基等。

民族乐派是指19世纪中叶继德、奥等国兴起浪漫主义音乐之后，在东欧及北欧一些国家，出现了一批致力于振兴本民族音乐的作曲家，他们的作品以反映本民族的历史和人民生活为题材，具有强烈的爱国主义精神和深厚的民族感情，同时大量运用民族民间音乐素材，有鲜明的民族风格。他们中的大多数人，政治上是激进的，同情或参加本国的资产阶级革命，具有强烈的民族意识。在艺术上他们主张创造出具有鲜明民族特性的新音乐。代表人物有斯美塔纳、格里格、西贝柳斯、强力五人团〔巴拉基列夫（1837—1910）、居伊（1835—1918）、穆索尔斯基（1839—1881）、鲍罗丁（1823—1887）、里姆斯基-科萨科夫（1844—1908）〕。

5. 现代乐派

现代乐派（modern）指19世纪末20世纪初印象主义乐派之后，直至今天的全部西方音乐创作。现代音乐的特点是追求探索性、开拓性及新意，尤其讲究自由的结构、奇特的节奏、不协和的和声语言、繁杂的多调性及无调性、奇异的音响效果，因而往往带有很大的刺激性。标新立异也并不是所有作曲家都追求的，更有一些作曲家主张将古典主义音乐和本民族风格、现代作曲技巧完美结合，创造出更优秀的音乐作品。代表人物有马勒、拉赫玛尼诺夫、德彪西、拉威尔、勋伯格、巴托克、斯克里亚宾、普罗科菲耶夫、约翰·凯奇等。

现代乐派分支有三方面内容。

"近代音乐"时期（19世纪末至第一次世界大战前后）：晚期浪漫主义、印象主义、表现主义。

"新音乐"时期（第一次世界大战至第二次世界大战）：原始主义、新即物主义、新古典主义、六人团、十二音主义、社会主义现实主义。

"先锋派音乐"（第二次世界大战结束至今）：序列音乐、偶然音乐（机会音乐）、具

体音乐（初期电子音乐）、电子音乐、磁带音乐、图谱音乐（反序列主义）、电子计算机音乐等。

6. 通俗音乐和流行音乐

通俗音乐，其准确的概念应指"商品音乐"，即以营利为主要目的而创作的音乐作品。它的商品性是主要的，艺术性是次要的。其结构短小、内容通俗、形式活泼、情感真挚，并被广大群众所喜爱而广泛传唱或欣赏，可能流行一时甚至流传后世。这些乐曲和歌曲，植根于大众生活的肥沃土壤之中，因此，又有"大众音乐"之称。其起源是美国的爵士乐（jazz）。由于通俗音乐具备上述特点，所以能够和群众连在一起，无论这些人文化水平、素质修养的高低，都易于接受。

我们今天常说的"流行音乐"在最初其实是一个被错误使用的概念。流行音乐（pop music）起初只是西方通俗音乐浩瀚海洋之中的一个很小的分支，同样起源于美国爵士乐。然而随着时间的推移，这种大众错误已经被接受和认可。这时，流行音乐的含义被分为了狭义和广义的两种，狭义的"流行音乐"指通俗音乐分类中的流行音乐；而广义的"流行音乐"是直接将错误概念固化，即是指整个通俗音乐。

通俗（流行）音乐种类见下表。

爵士乐（jazz）	室内流行（chamber pop）	丛林（jungle）
蓝调（blues）	古典流行（classical pop）	舞曲（trance）
节奏布鲁斯（R&B）	民歌（folk）	迪斯科（disco）
灵歌（soul）	电子音乐（electrophonic）	单一说唱（rap）
波萨诺瓦（bossa nova）	技术音乐（techno）	嘻哈（gangsta rap）
乡村音乐（country music）	氛围音乐（ambient）	说唱（hip - hop）
拉丁音乐（latin music）	雷鬼（reggae）	将 hip - hop 的节奏加快，鼓声加重（brit - hop）
阿卡贝拉（acappella）	摇滚（rock）	神游舞曲（trip - hop）
融合爵士（fusion）	放克（funk）	将歌声抽离只剩音乐的雷鬼（dub）
世界音乐（world music）	英式摇滚（britpop）	话室（house）
新时代（new age）	艺术摇滚（art rock）	重打击乐（big - beat）
流行（pop）	朋克（punk）	诸多音乐类型的总称（break beat）

二、影视与音乐的风格和把握

影视音乐风格是以电影风格流派为依托的音乐"织体"组织与叙事行为方式的总和。其不可脱离电影的本质，同时要形成音乐行为的逻辑化和必然化。音乐本身则遵从基本的美学标准和艺术规律，同时对影视作品内容形态的启动、发展起到助推、深化和提炼作用。这将要求影视音乐与影视风格有着密切的配合和相得益彰的巧妙相容。影视音乐创作者不仅要能够熟练应用音乐风格，更要对影视风格流派有较为深入的了解。这样才能有效且积极地配合影视作品的主题，提高其艺术的高度与价值。

第六章 类型影视音乐设计

（一）艺术影视与商业影视

前文中既然提到了严肃音乐与通俗音乐，那么出于实证主义精神，我们也不可能规避一个话题：艺术影视与商业影视，这点尤为重要。作品的创作初衷与用途的不同，必然决定整个作品的行为准则与美学标准的变化。仅这一点就足够引起作者对于作品性质的关注，因为那将在一定程度上决定作者的音乐行为准则和美学评价。以这一标准作为基本参考所展开的一切创作行为才能变得有价值和意义，否则创作出来的音乐效果可能与预期南辕北辙，变得毫无存在的价值。

（二）紧跟影视风格流派

本书前文中已经列举多项风格流派分类方法，如以地域、民族、文化为分类依据，以影视学界学派为分类依据，以导演个人风格为分类依据等。

以电影学界流派分类为例，其基本风格流派可分为：

德国表现主义（expressionism）
形式主义（formalism）
印象主义（impressionism）
超现实主义（surrealist film）
新写实主义（neorealism）
法国新浪潮（new wave）
真实电影（cinema verite）
第三电影（third cinema）
巴西新电影（cinema novo）
德国新电影（new german cinema）
直接电影（direct cinema）
意象派电影（imagist film）
实验电影（experimental film）

其有各自的艺术追求、叙事方式和镜头语汇等电影手段。我们需要对其形式表现手法进行充分的了解，同时深入结合内容展开音乐行为。甚至可以将电影与音乐风格进行"对号入座"或者"对立而置"，这就为这部电影音乐后期的发展奠定了良好的风格基础。

（三）音乐风格把握

音乐的风格种类庞杂，很多时候我们会发现其实很难使用一种类型的音乐将整个影视作品诠释得精彩而且到位（当然像《放牛班的春天》这样的电影确实也做到了成功地使用一种音乐风格，甚至使用相似的音乐手段也能取得成功）。

特别是商业影视产品，因为相较于纯艺术影视作品，其具有较强的商业性，整个影片的策划、拍摄、制作均带有商业目的，这就直接导致我们在对于此类作品音乐风格的把握上要有更敏锐的商业嗅觉和更新更快更"流行"的音乐风格定位与运用能力。当然一部成

功的商业作品并不是一味地追求商业目标，其也有艺术追求及引导视听的舆论导向责任。这就要求我们不但要有良好的音乐风格驾驭能力，同时要具备良好的审美习惯。对于音乐风格的定位，绝不能埋头于严肃音乐海洋，把音乐变成"阳春白雪"而"曲高和寡"；又不能一味追逐利益而钻入世俗音乐的最底层。用艺术的思维结合不断变化的市场需求，同时积累大量的音乐风格手段佐以影视作品，获得崇高艺术与经济市场的双丰收。

第三节　从"图示化"到"抽象意识流"

一、楔子——"声音的存在"

从哲学角度来说，"存在"不仅是物质的存在，而同时也包含精神的存在。

谈论到这个话题，我们不得不提到声音的两大基本分类：即乐音与噪声。乐音：发音物体按照相对规律（固定的频率）振动产生具有固定音高的音。噪声：发音物体无规律（固定频率）振动，产生不具有固定音高的音。

通常噪声所勾勒出的是一个角色或者是一种行动状态，如听到脚步声，听者会主动认知有人徒步行近或者走远；听到火车轰鸣声的听者会认知有一列或几列火车驶来或驶去。噪声存在空间的具体形象，生动、自然但同时又缺乏主动臆想空间，但其俨然成为一种时空存在。而乐音则又不同，其被乐者通过乐器或身体演奏、演唱之后即会脱离它的固有"声源"（发音体），变为一种纯粹的精神臆想，而其先后或同时数次组合即会成为一种精神存在，即音乐。

二、音乐的"图示化"

本文所提到的音乐"图示化"概念和音频图示化概念并非一个含义，日常音乐编辑和制作中所看到的图示即音频"图示化"。

频谱分析仪音频图示化：

第六章 类型影视音乐设计

音频编辑制作软件的音频图示化:

音频编辑软件多音频事件图示化:

音乐的"图示化"这一概念由笔者首次正式提出。其意为我们将音响的无声状态看成是一个空间，而音响系统所构建的空间即是一块"画布"。我们所设计音乐的过程其实是在这张"画布"进行"绘图"的过程。我们知道音乐有节奏、旋律、和声、力度、调式、曲式、织体及音色等要素，同时又存在远近、高低、左右等方位设计技术手段。这就为我们在这张空白"画布"的"绘图过程"提供了足够充分的技术和艺术手段。当然，这个概念的基础应该源自于立体声（stereo）的出现。因为我们知道在单声道（mono）时代这种空间的形成是不可能的。

立体声时代的到来将音乐欣赏、音乐制作手段提升到了前所未有的高度。因为空间"场"的出现，我们可以通过声音去还原一个真实的音乐行为、乐队座次甚至音乐厅的空间效果等，而欣赏者也能通过此技术实现身临其境地欣赏音乐会、现场乐队，甚至足不出户地感受世界著名的音乐厅所营造出来的绝美音乐空间效果。

随着立体声时代的出现，音乐制作、录音、混音行为应运而生，即"再现性录音"抑或称之为"还原性录音"。"再现性录音"是指录音师通过前期拾音、中期修改剪辑和后期缩混到最终母带处理的一系列技术手段尽可能地实现或模拟某一乐队和音乐厅临场音乐行为同时将听者置于最佳听音环境、空间、位置中的音乐制作、录音、混音。其目的即是将整个音乐行为的最美状态通过音箱在听者的耳中进行还原和再现。当然听者也会在整个音乐欣赏过程中感受到音乐的身临其境即"画面感"。而听者所感受到的"画面感"即是音乐制作录音等人员在整个音乐空间"图示化"、音乐构图行为的最终体现。

三、抽象意识流

（一）抽象

哲学中的抽象：抽象不能脱离具体而独自存在。我们所看到的一切影像就是物质在我们脑海中的映像。抽象就是我们对某类事物共性的描述。

心理学中的抽象：卡尔·古斯塔夫·荣格对抽象化的定义是将人类全部思考过程扩展至包含四个互斥互补的心理功能：知觉、直觉、感情和思维。它们一起形成一个异化且抽象化过程的总体架构。当抽象化作用在相对立的功能之一时，其会排除掉其他功能及如情绪等不相关事物在同一时间内的影响。抽象化需要对心理功能的结构分歧作选择性的运用。抽象化的相对即具体化（具象化）。

艺术中的抽象：一般将"抽象"当成抽象流派美术的同义词。其实它也常被认为是指任何由现实世界中精炼出的物品或图像，或者是完全无关的其他概念。相反在最现实的意义之下，抽象美术其实并不是真的是抽象的。

抽象的音乐是将音乐行为"抽象化"而非传统的"图示化"。例如，音乐写作的模糊调性、无调性化、率制的改写、乐器的修改定制甚至使用"乐器外的工具"制造声响；又如录音制作手段的异化，如前期拾音话筒使用的非常规化、中期修改编辑的切片移调重组等、后期混音的抽象思维形式指导。最终实现音乐的"非具象化"和从传统音乐审美中剥离的整个过程状态。

抽象化的曲谱：

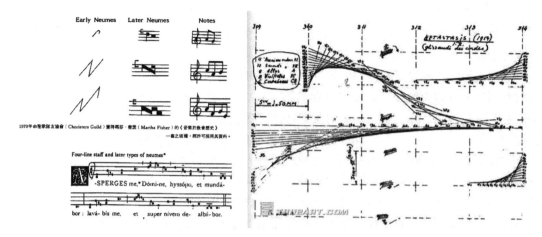

抽象化的演奏：

抽象化的录音：

(二）意识流

"意识流"一词其本源是心理学词汇，是在1918年由梅·辛克莱评论英国陶罗赛·瑞恰生的小说《旅程》时引入文学界的。

意识流是作家和批评家惯用的且容易引起误解的术语之一。它之所以会引起误解是因为它听起来很具体而用起来却像"浪漫主义""象征主义"和"超现实主义"一样变化无穷，甚至含糊不清。确切地说，意识流是心理学家们使用的一个短语。它是19世纪由美国实用主义哲学创始人、心理学家威廉·詹姆斯创造的，指人的意识活动持续流动的性质。他在1884年发表的《论内省意识流心理学所忽略的几个问题》一文中，认为人类的思维活动是一股切不开、斩不断的"流水"。他说："意识并不是片断的连接，而是不断流动着的。用一条'河'或者一股'流水'的比喻来表达它是最自然的了。此后，我们再说起它的时候，就把它叫作思想流、意识流或者主观生活之流吧。"后来，他又在《心理学原理》（1890）一书的第九章中加以详尽地阐发。

意识流这一术语用于描述心理过程时显然是极其有用的，这为小说家运用意识流手法来展示人的内心世界，并通过展示人物的意识活动来完成小说叙事提供了理论依据。小说中的意识流，是指小说叙事过程对于人物持续流动的意识过程的模仿。具体说来，也就是以人物的意识活动为结构中心，围绕人物表面看来似乎是随机产生，且逻辑松散的意识中心，将人物的观察、回忆、联想的全部场景与人物的感觉、思想、情绪、愿望等，交织叠合在一起加以展示，以"原样"准确地描摹人物的意识流动过程。

意识流不仅作为一种写作流派而存在，在视觉设计发达的今天，更有诸多设计领域的意识流风格作品出现。意识流设计的本质是意识流写作手法的视觉应用，主题较为隐晦，表现手法相对抽象。意识流设计更适用于商业广告的创意设计。

当然意识流的音乐也正在逐渐兴起，在影视音乐领域，特别配合故事明、暗线及长镜头、蒙太奇画面和刻画人物内心方面有着"具象化""图示化"音乐所不具备的优势。

（三）抽象意识流身后的后现代主义

随着殖民地社会形式的溃散，殖民时期所留下的文化、艺术、生活方式等仍然散布在世界各地，音乐也是如此。此刻人们开始意识到以欧洲为中心的音乐组织形式并非音乐的本质，同时伴随着社会的发展、思想的解放，人们更加呼唤"本源"的音乐。以西方音乐美学标准来看，其是以理性为核心同时将理性与感性进行高度融合的产物，多是塑造精英形象和事物。而后现代主义音乐对于传统西方音乐的批判则使之更加关注于感性，甚至发展到只注重感官。传统音乐以"乐音"作为音乐主体的地位和调性化、旋律化、和声化、曲式化等美学特征统统被抛弃，取之以"噪声"作为音乐的主要构成同时将众多非逻辑化、非理性化、无调性化、无旋律化的声音进行有机甚至随机地组织形成的音乐行为方式。其作品不称为"乐曲"而称之为"文本"。

后现代主义音乐的特征即："反美"（反对传统美学）、反逻辑、反形式主义等。

第六章 类型影视音乐设计

四、从图示化到抽象意识流

音乐经历数个世纪的发展已经进入现代和后现代音乐时期。而影视音乐所涉及的录音和后期制作技术更是极具后现代主义音乐特征，如多轨加工、拼贴、副风格、world music、new age等，同时也具有批判原有秩序精神和反美特征（反对传统美学）、反形式主义等。可以说媒体音乐的出现更是集中表现出了对于传统听觉艺术的反叛，即"反美"，同时也不是一次呈现性的音乐。

既然我们学习、研究和从事的是后现代主义音乐创作、制作工作，那为什么要规避它呢？这是因为我们现在所听到的音乐，特别是影视音乐全部是录音作品，不是过去在舞台或音乐厅呈现的经典音乐。所以一切声音都可以成为素材，这就要求我们建立新的"音响观"，同时摒弃传统的音响观，即"舞台概念"。

"从图示化到抽象意识流"试图通过音乐行为和手段的时间技术发展跨越将丰富的音乐手段展现给读者。旨在开阔思路，力图启发读者利用现代化的技术技巧和音乐制作、录音、混音技术，特别是建立全新的"音响观"，将音乐语汇变得更加丰富；音乐手段有更多的艺术可能性。

第四节　影视音乐设计和现代录音技术手段应用

一、音乐设计

影视音乐能够成功地渲染和烘托出影视作品的艺术氛围，准确和惟妙惟肖地传达出影片所要表达的内涵，在影视效果中发挥着独特而又极其重要的作用。好的影视音乐能给本来平实的影视作品增添韵味，更能调动观众的心理情绪，使他们快速产生共鸣，能够彻底地融入电影故事情节和镜头语汇中去。诚然，影视音乐出现之初只是在影视中作为单纯的陪衬，而随着影视艺术水平和影视行业技术水平的发展提高，其逐渐成为不可或缺的重要元素，占据了举足轻重的地位。

（一）音乐的基本组织原则

和谐、平衡、比例、变化、运动、主导倾向、多样统一等。当然该原则也可以用以组织和评价录音作品。

（二）音乐录音

音乐录音分为两类：再现性录音和表现性录音。

录音是在选择和评价中得出的结论，其中必然会融入个人美学风格和认识。纵使再现性录音拥有再好的初衷：即希望能够再现原音乐，但其中又必然会加入个人的主观选择

——创作。当然表现性录音就干脆而直接地参与创作。

纪实≠真实。任何一次纪实行为其实都并不是真实的再现，而只是带着试图再现的初衷所进行的主观评价参与以后的行为。

二、音乐与画面

（一）音乐与画面的关系

画内音乐（客观音乐）：声源来自画面之内，有些是同期声。观众可以通过视觉和听觉共同看到演唱、演奏者或者所处环境。

画外音乐（主观音乐）：声源不在画面中出现，也是影视作品中大部分的配乐段落，主要是起到气氛渲染、情绪升华或者是和画面形成明线和暗线的共同发展的作用等。

画内音乐与画外音乐的结合转换（主、客观音乐交替）：将同期声或者画面客观音乐与主观音乐进行结合，多在体现音乐实际和具象化内容到深层抽象化内容的提炼，过渡纯正自然，也具有较为理想的艺术效果。

画外音乐与画面的配合（情绪的吻合）主要有共时性配合和历时性配合两种。

共时性配合：音乐所表现的情绪是针对画面中正在演绎的情节，处于同一个表现层面，有引人入胜的作用。

历时性配合：
①画外音乐具有特定含义，在不同时段出现，起着贯穿全剧的作用。
②画外音乐超越画面具体情节，在相关场景中出现，具有某种抽象哲理作用。
③画外音乐以明显的主题意识流对全剧进行总体关照。

（二）音画配置方式

（1）音画同步（一致）：音乐与画面中演绎的内容处于同一种运动节奏，或是同一种环境、情绪。

（2）音画对位（对比）：音乐与画面中演绎的内容存在对比的关系。

（3）音画平行（对峙）：音乐与画面中演绎的内容均具有相对的独立性，二者呈对峙、平等或平行的发展关系。

（三）音乐与音响的交融

（1）音乐音响：以特殊的音响效果呈现出的音乐。这时，声音元素虽然处于音乐的形态，但其发挥的是音响、音效的作用。

（2）音响音乐：音响的运用具有音乐的表现效果和意义。就是说，尽管出现的是音效音响，但实际上它却具有音乐的某些特征和作用。

（四）音乐对画面意义的拓展——音乐蒙太奇

"蒙太奇"是对电影中镜头组接的一种称谓。音乐蒙太奇主要包括：
（1）顺时空音乐蒙太奇。

第六章 类型影视音乐设计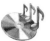

（2）逆时空音乐蒙太奇。
（3）超时空音乐蒙太奇。
（4）交叉时空音乐蒙太奇。

三、现代录音手段概述及应用

南朝王微说："目有所及，故所见不周。"意思是说："视力是有极限的，所以一定有没看到的东西。"这句话最初用来形容书画，说的是：画山不靠看，靠心。而现代录音界存在的重大误区即是："近声源，短混响"这样的"所见不周"。那今后的录音活动中，我们该以什么样的行为准则来指导和进行录音活动呢？

本书前文中阐述了作曲技法对于整个影视音乐作品将会产生的影响和技术因素。本部分将重点置于录音手段和后期剪辑缩混技术技巧和艺术手段的应用进行较为逻辑的表述，力图能对读者的影视音乐编辑和录音混音等工作产生积极影响。

音乐录音、混音的基本构思应注意以下几方面内容。

1. 音色平衡、频率平衡

乐器的"重量"要有合理的比例。音色平衡将能保持声音的自然性。频率问题一般使用"等化器（均衡）"（EQ）来解决。但很多时候使用均衡都是基于两点原因：mic 摆位不好、编曲有问题。换句话说，如果能从这两个层面解决问题，将会得到更好的效果。

2. 声场纵向层次

音乐的纵向层次感主要是靠"电平"（level）、"混响"（reverb）和"延迟"（delay）等实现。同时要清楚我们最常使用的用以提高作品"响度"（loudness）的"压缩"（compressor）与它们之间其实是矛盾关系，即整体响度越大则纵向层次越差。

3. 声源横向定位

录音过程中要尽量依靠"主 mic"而不是"点 mic"。拾取范围应当包含乐器与声场反射，特别要注意充满180°声场，着力实现从左声道至右声道无"孔洞"。

4. 动态范围

动态范围是指音乐最大音量与最小音量之间的范围差。这个数值很大程度上决定了音乐的品质和听觉感受。故在录音阶段应要求乐手尽量夸张演奏，以求得更大的动态范围。当然在后期制作中这项指标也可以通过"自动化"（automation）表情来处理，但是效果会差于前期录音成功的采集。

5. 面对"声干涉"

"声干涉"是所有录音师不得不面对的问题，它是指声波在传输过程中具有相互干涉作用。两个频率相同、振动方向相同且步调一致的声源发出的声波相互叠加时就会出现干涉现象。为防止此现象的发生，比较好的办法有以下三种。

（1）AB 要勤移：
①AB 制式 mic 距离常调整。
②两支全指向 mic。
（2）检查反作用：
①中间发现单声道幻象声源。
②梳状滤波。
（3）相位勤检查：相位干涉。

6. 音乐与建筑声学的关系

了解过欧洲古典建筑与古典音乐关系的读者应该知道所有的建筑声学因素都会对音乐最终的效果起到影响和改变的作用。那么如果在"近声源、短混响"的现代录音棚中进行录音是否会剥夺和破坏这种作用关系呢？实际上，"混响"（reverb）效果器就是用来处理这一问题的，它会帮助我们再现一个空间环境，以达到模拟预期的建筑声学的目的。

混响效果器的这个作用，不是唯一可靠的方法。一般来说，想要记录或模拟建筑声学对于音乐的影响，有两种办法。一是通过架设"混响话筒"解决墙壁、地面、房顶等建筑设施对于声音的折射。然后应用于后期混音。

二是通过混响效果器解决。值得一提的是：混响效果器当中"预延迟"（predelay）一项参数的合理调节可以帮助我们再现建筑声学影响甚至"墙面感"。

四、录音设备原理及其应用

（一）拾音器件——传声器（话筒）概论

传声器（话筒）：它是声电换能器。它将声音信号转换成相应的电信号。转换过程是：以声波形式表现的声信号被传声器接收后，使换能机构产生机械振动，由换能机构输出电信号。

常用传声器的基本工作原理如下。

1. 电动式传声器

（1）动圈传声器（dynamic microphone）。

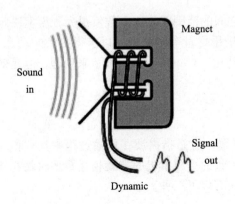
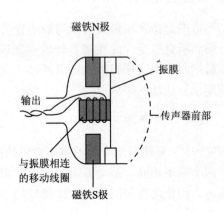

（2）带式传声器（ribbon microphone / band microphone）。

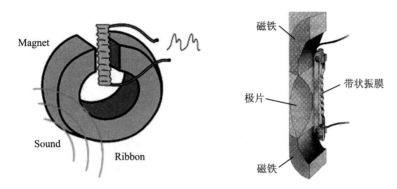

2. 电容式传声器（condenser microphone）

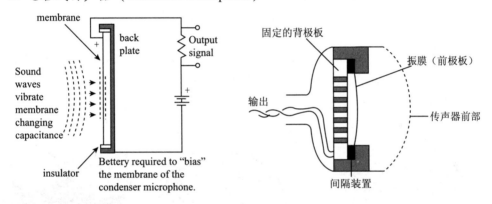

3. 驻极体传声器（electret microphone）

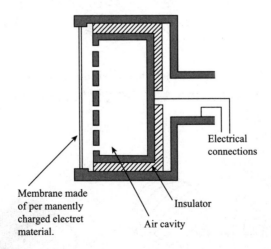

（二）传声器的特性——指向性

指向性是指传声器的灵敏度与声波入射角的关系，入射角是声波入射方向与传声器主

轴（前方）的夹角。

传声器指向性的极坐标图：

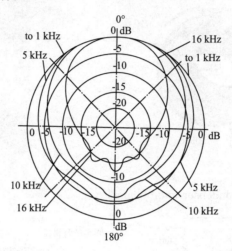

（1）全指向性传声器（omni-directional/non-directional）。

全指向性又叫无指向性，由压力式声波接收方式获得。

全指向性极坐标图形：

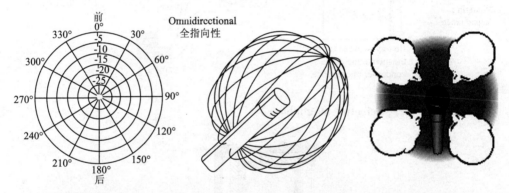

（2）双指向性传声器（bi-directional/figure-8 directional）。

双指向性又叫 8 字形指向性，由压差式声波接收方式获得。压差式声波接收方式也称为压力梯度式声波接收方式。

双指向性极坐标图形：

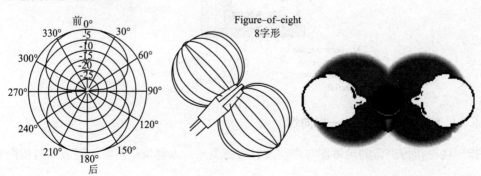

(3) 单指向性传声器（unidirectional / cardioid directional）。

单指向性又称心形指向性，由复合式即压力式和压差式相结合的声波接收方式获得，随着指向性角度的变化还可成为超心形（supercardioid）、锐心形（hypercardioid）指向性。

心形、超心形、锐心形指向性极坐标图形：

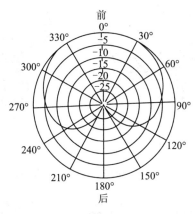

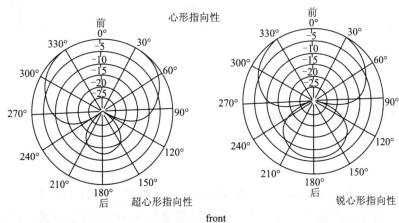

指向性——心形指向性：

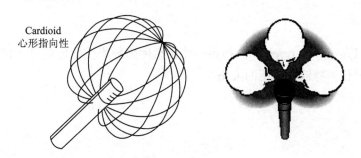

指向性——超心形指向性:

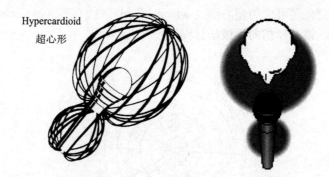

综述传声器的指向性及其表示式:

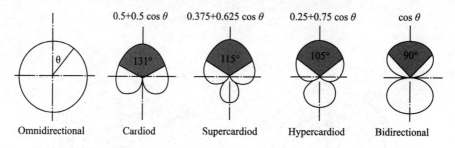

(三) 传声器的主要技术指标

1. 输出阻抗

输出阻抗 (output impedance) 又称源阻抗,用来表明一个信号源对下级负载 (输入阻抗) 呈现的信号提供能力。传声器的输出阻抗通常用 1kHz 信号测得,它是传声器对 1kHz 信号的交流内阻,以欧 (Ω) 为单位。源阻抗在 150Ω~600Ω 之间的传声器是低阻抗型的;在 1kΩ~5kΩ 之间是中阻抗型的;在 25 kΩ~150 kΩ 之间是高阻抗型。

2. 灵敏度

灵敏度 (sensitivity) 表示传声器的声电转换效率,它是指在自由声场中,当向传声器施加一个声压为 0.1Pa 的声信号时,传声器的开路输出电压。

3. 频率响应

频率响应 (frequency response) 指传声器灵敏度随频率变化的特性,即对于恒定的不同频率输入信号传声器输出电压的大小。

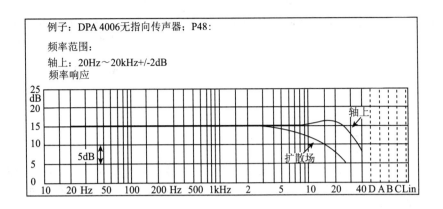

4. 瞬态响应

瞬态响应（transient response）是指传声器的输出电压跟随输入声压级急剧变化的能力，是传声器振膜对声波波形反应快慢的量度。

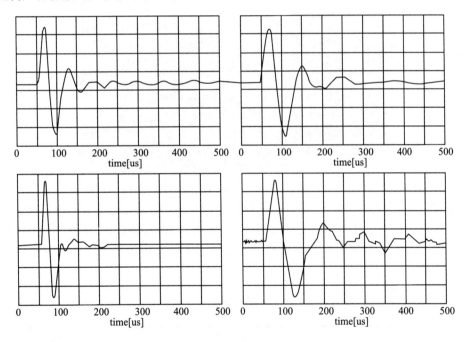

5. 动态范围

传声器的动态范围（dynamic range）上限由拾音系统（传声器与前置放大器）的失真容许值决定，下限由拾音系统的噪声电平决定。

（四）传声器的技术指标与拾音音质的关系综述

1. 传声器的幅频特性与音质的关系

频率响应平直，可以对声源本身的频率成分不改变相对大小地进行拾音，反映出声源

本身的频率特性。为了获得更好的声音效果，传声器的频率响应往往在高频段有所提升，以弥补空气对声音高频的吸收。另外，由于传声器的固有噪声、放大器产生的噪声及风和振动等环境引起的外来噪声低频成分较多，为了降低噪声电平，频率响应可在低频段进行适当衰减。

2. 传声器的灵敏度与拾音音质的关系

采用灵敏度高的传声器拾音，可以对较低声压级的声音获得较高的信噪比，有利于改善声音质量，但对于拾取大动态大声压级的声音就容易产生失真现象。灵敏度高的传声器有利于反映出声源的种种细节，但同时也容易拾取到更多的噪声。在音色上两者的效果也不相同，灵敏度高的音色较明亮，色彩性强；灵敏度低的音色较暗，但有时也会使音色柔和，带来良好的温暖感。

3. 传声器的指向性与拾音音质的关系

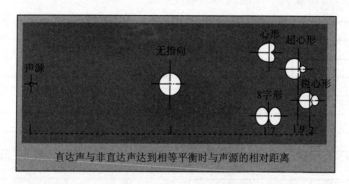

直达声与非直达声达到相等平衡时与声源的相对距离

如果要获得更多的空间感，强调空间中某种乐器的直达声和反射声的融合效果，或者是不同乐器之间的融合效果，可以选用无指向性传声器。如果要减少空间感，避免因空间造成的声音浑浊或因空间声学缺陷带来的声染色，强调获得清晰、干净的声音，或者在同一空间拾音时为了减少其他乐器的串音，可以选用指向性传声器。但是同时要注意近讲效应。

4. 电容式传声器的膜片与拾音音质的关系

	Small Diaphragm	Large Diaphragm
Self Noise	Higher	Lower
Sensitivity	Low	High
SPL Handling capability	High	Lower
Frequency Range	Wide	Narrower
Influence on sound field	Small	Large
Dynamic Range	Higher	Lower

5. 电容式传声器的供电与拾音音质的关系

	Transformer	Transformerless
Sensitivity	Lower	Higher
Noise immunity	Higher	Lower
Cable drive capability	Longer	Shorter
Low frequency handling	Less precise	Good

(五) 特殊类型传声器及其拾音应用

1. 无线传声器（wireless microphone/radio microphone）

（1）无线传声器的分类。
按工作频段分类：甚高频（VHF）的中间频段、超高频（UHF）的较低频段。
按接收方式分类：单天线接收、双天线分集接收、集群式多天线分集接收。
按使用方式分类：手持式、领夹式。
手持无线传声器系统：

领夹式传声器：

2. 界面传声器或 PZM 传声器的拾音情况

3. 枪式传声器（gun microphone）及其指向性与录音

4. 立体声传声器

5. 多声道传声器

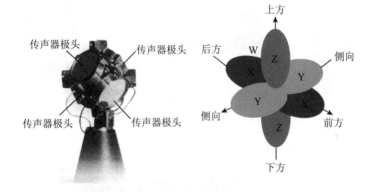

6. 数字传声器

7. 集音器

8. 传声器附件

（1）防风罩：

（2）防喷罩：

（3）防震架及各种安装架：

（4）传声器电缆：

常见为一端公头 cannon、一端母头 canon 的三芯线材，个别品牌电容话筒也有多芯专用线材。

（六）调音台原理与使用

调音台输入模块：路径分配矩阵，通道输入，动态处理。

动态处理路径分配按钮	AUX 送出	自动化状态控制
高通 & 低通滤波器	编组/磁带监听输入选择	VCA 编组选择
均衡器	多轨录音按钮	自动化推子
过载指示灯	小推子	
均衡路径分配按钮	编组输出	
	输入/ 输出按钮	
	通道推子，哑音 & 独听	

1. 增益的设定

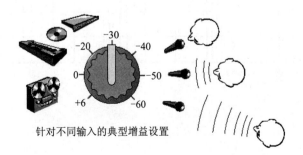

针对不同输入的典型增益设置

2. 利用插接点将信号处理设备接入到通路中

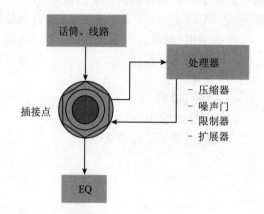

3. 用于插接点的 Y 形连接

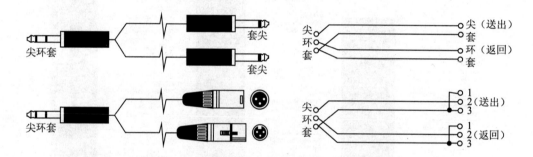

4. 高通滤波器的工作原理示意图

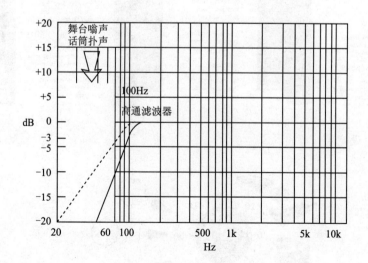

第六章 类型影视音乐设计

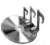

5. 推拉衰减器的设定

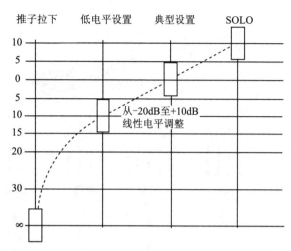

6. 效果环路的建立

7. 编组

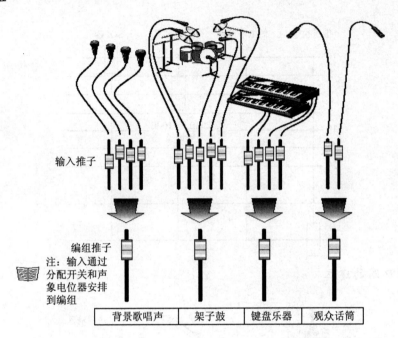

工作综述示意图：

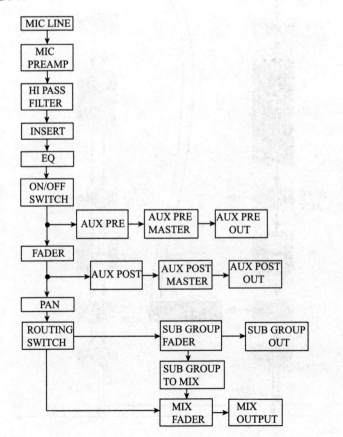

8. 仪表（VU）

PPM 表、PM 表

声场、峰值

9. 插接件与连接

（1）传声器 XLR 的平衡与非平衡连接。

（2）传声器 TRS 的平衡与非平衡连接。

（3）插接件与连接（平衡连接）。

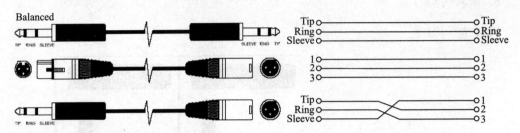

（4）插接件与连接（非平衡连接）。

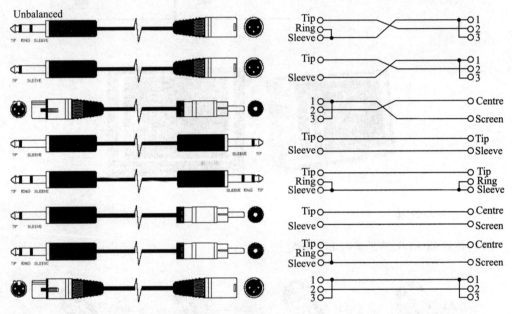

（5）插接件与连接（插接点连接）。

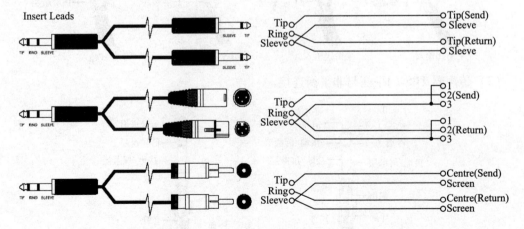

（6）Y形连接（平衡）。

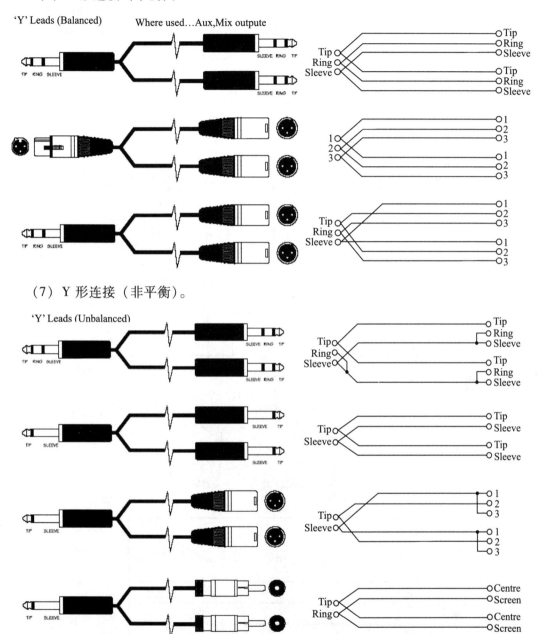

（7）Y形连接（非平衡）。

五、声处理设备的使用

（一）动态处理器的原理及应用

（1）动态处理器（dynamic）。压限器（压缩器和限幅器），压限器的一大重要功能即

噪声门（noise gate）。

（2）声源的动态范围：指在某一指定的时间内，声源产生的最大声压级（SPLmax）与最小声压级（SPLmin）之差。其表达式如下：动态范围（DR） = SPLmax − SPLmin

（3）设备的动态范围：指其最大不失真电平与其固有噪声电平之差。

（二）压限器

1. 压限器的原理

压缩器和限制器工作示意图：

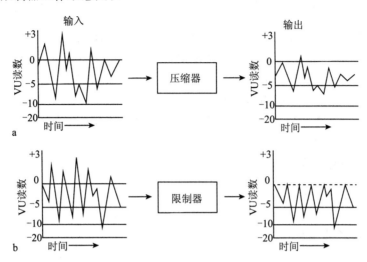

2. 启动时间和释放时间

启动时间（attack）：该参量表示当检测输入信号超过压缩门限后，压缩器由未压缩状态转换到压缩状态的速度。一般该值是指压缩器增益开始下降到最终值（增益不再下降的增益值）的63%时所需的时间。大多数的专业压缩器可以从零点几毫秒至几百毫秒连续可调。

释放时间（release）：由于一般的节目信号电平是变化的，不可能总是在压缩门限以上，当信号电平降到压缩门限之下时，压缩器增益将提高，恢复到单位增益状态。恢复时间表示的是压缩器由压缩状态转变到不压缩状态的速度，一般恢复时间可以从几十毫秒到几秒连续可调。

3. 启动时间及释放时间对音质的影响

启动时间影响的是声音包络的音头，而声音的音头携带有反映声音明亮度和冲击感的中、高频成分。如果启动时间比较长，就意味着在压缩之前有更多的峰值信号可通过，这样就保持了声音音头的冲击感和明亮度。但是，建立时间过长将会产生漏压缩现象，使得本该压缩的峰值被放过去了，这对于防止瞬态的信号峰值所引起的失真和保护扩声设备是不利的。

释放时间对声音包络的影响，主要表现在声音包络衰减过程或音尾。压缩的效果是增加了高电平信号成分的比例，释放时间越短，越多的低电平信号被提升到较高的电平，但是在提升低电平信号或响度的同时，也将噪声信号提升了，使得噪声电平会随着压缩器的工作状态的变化而变化，也就是产生了噪声起伏或噪声喘息。如果恢复时间越短，噪声喘息也就越明显。由于在恢复时间内，压缩器的增益仍是小于1的，所以它仍处在压缩状态，所以短的释放时间将有助于使信号较快地脱离压缩状态，避免产生误压缩现象。反之，如果加长恢复时间，虽然它使噪声喘息现象减弱，但对低于压缩门限的信号产生的误压缩就会明显了。

4. 压限器（limiter）的应用

（1）用来弥补由于声源与传声器的位置变化而产生的动态改变。
（2）可以使一个乐器的不同音域的音量相同。
（3）利用压缩来提高节目的响度。
（4）利用压缩器还可消除齿音造成的"咝"声。
（5）利用压缩器产生"声上声"的效果，这时也将压缩器称为画外音压缩器。
（6）扩声时用来保护设备。
（7）现场转播时用来自动控制动态。

（三）噪声门（gate）

1. 噪声门的工作原理

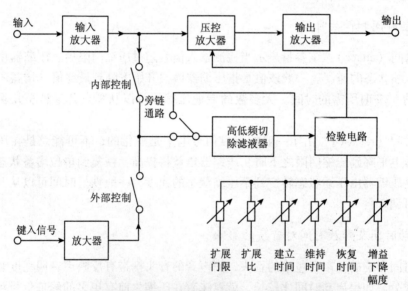

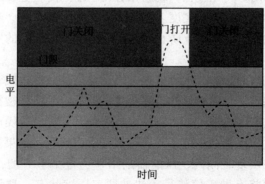

噪声门与扩展门工作示意图：

2. 噪声门的工作参数

（1）扩展比：反映噪声门对低电平信号或噪声的衰减能力大小的参量，一般以输入信号的变化量与输出信号的变化量之比来表示。

（2）扩展门限或噪声门门限：表明噪声门产生扩展动作时输入电平高低的参量。

（3）增益（gain）下降幅度：表明噪声门对低于门限信号的衰减幅度的参量。

（4）噪声门的建立时间：当信号由低于门限设定的电平变到高于门限电平时噪声门由关掉状态转换到打开状态的速度的参量。

（5）恢复时间：当信号由高于门限设定的电平改变到低于门限电平时，在保持时间过后以多快的速度将门关闭的参量。

（6）保持时间所规定的时间：当信号由高于门限变到低于门电平后，噪声门继续维持其处于打开状态的时间。

3. 启动时间、释放时间和保持时间的效果

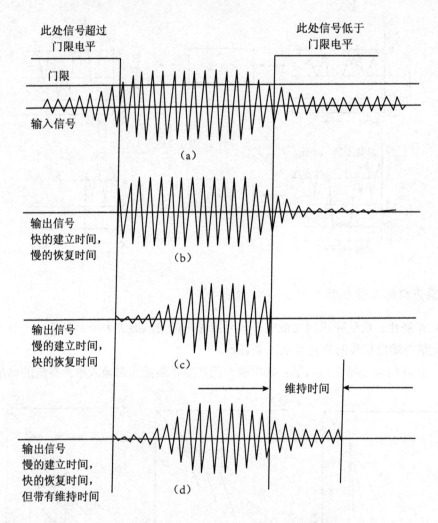

4. 噪声门的应用：降低噪声方面的应用和效果方面的应用

（1）加"紧"松弛或较软的鼓，或者用来"软化"太硬的低音鼓。
（2）加强打击乐的冲击感，除去过多的吊钗声。
（3）将"远的"声音拉近。
（4）将单声道信号模拟成立体声。
（5）扩展节目的动态范围。
（6）减小舞台传声器的声回授。

5. 噪声门参数设定对音质的影响

（1）扩展比、增益下降幅度和扩展门限对。
（2）音质的影响。
（3）建立时间对声音音质的影响。

（4）保持时间对音质的影响。
（5）恢复时间对音质的影响。

（四）均衡器/等化器

1. 均衡器（equalizer/EQ）的类型与参量

（1）图示均衡器。
（2）参量均衡器。
（3）房间均衡器。

2. 使用均衡器的注意事项

（1）均衡与乐器发音频谱的关系。
（2）均衡与电平的关系。
（3）极端的均衡与相移的关系。
（4）提升均衡与衰减均衡的使用。
（5）宽频带均衡与窄频带均衡的使用。
（6）使用均衡的时机。

3. 均衡器的类型

（1）搁架式均衡。

（2）峰形（钟形）均衡。

（3）图示均衡器。

4. 均衡的作用

（1）改善音质。
（2）制作特殊的声音效果。
（3）突出某一声道上的声音。
（4）弥补传声器摆放带来的问题。
（5）减小噪声的泄漏。
（6）补偿等响曲线的影响。
（7）利用均衡来进行满意的缩混。

（五）利用均衡器进行音响系统频率特性的补偿

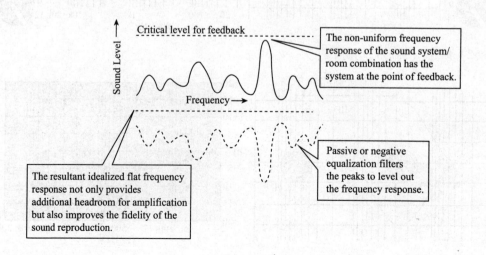

1. 听觉激励器

（1）听觉激励器（aural exciter）原理。

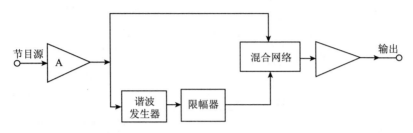

（2）听觉激励器的应用。

①利用听觉激励器，可以在处理信号的中、高频成分中加入根据从原有声音信号再生出来的谐波成分，而这些再生的谐波成分中有些可能是原信号中不存在的，从而使声音的明亮度、力度及清晰度都能得到加强，有时这种效果也可以通过均衡器的中、高频段的提升来得到，但是均衡器只能加强原来声音中已有的频率成分，而不能产生新的频率成分。

②当乐器演奏者及歌唱者在演奏和演唱力度较大的乐段时，谐波会比较丰富，但在力度较小的乐段时，就会失去共鸣，使声音单薄，造成音色不统一。使用听觉激励器后，可在声音轻时，增加谐波成分，使细节部分声音清晰，而对较强的声音，由于谐波已较丰富，可由限幅器限制谐波的输出，所以无论声音信号强弱，都可使音色比较一致。

③在录制有乐队伴奏的独唱时，如果乐队的声音较强，会将歌声掩蔽，产生"压唱"的感觉，如果将乐队的声音压低，又将会影响其气氛。这时，如对歌声使用听觉激励器进行处理，则可以在不减小乐队的伴奏的情况下，使歌声突显出来，同时总体的输出电平也不会提高很大。

④使用听觉激励器来处理鼓等打击乐器，可以使打击乐器的音色更加丰满、浑厚有力。由于一些打击乐器是噪声类的乐器，谐波不是基音的整数倍，所以听起来音色混浊，而经过激励器处理之后，加入了与基音成整数倍的泛音，所以音色就会变得丰满、清晰有力了。

⑤在多声道分期录音时，由于每件乐器大多是单独演奏的，对力度有时会掌握得不准确。在录音合成时，对力度不足的乐段，可以用听觉激励器来加入奇次谐波，来提高这一乐段的力度。

⑥在进行扩声时，用听觉激励器处理声音后，可使声音清晰，但并不会使输出电平提高很多，而人耳主观感觉声音变响了，所以它并不会加大声反馈。

2. 延时器

（1）延时器（delay）的参数。
①延时时间（delay）。
②反馈（feed back）。
③调制（mix）。

延时器的参数

效 果	延时时间	反馈量	调制量	混合比例	备 注
镶边	0.05～10ms	0～7	宽度：5～10 速度：1～4	50∶50	增加反馈将导致滤波器振铃，产生可调谐的共振镶边。无调制时会产生稳态镶边，它更亲切、悦耳。
合唱	10～20ms	0	宽度：4～8 速度：1～4	50∶50	对于吉他和键盘乐器采用单延时比较好，对于人声，用多延时效果更佳。
加倍	20～70ms	0～4	宽度：1～4 速度：1～4	50∶50	适量减少延时声电平可得到更好的支持效果。
拍音回声	100～250ms	0～2	不用	按要求定	少量可得到温暖原声的效果，稍加量可得到动感，但过量会产生不平衡的感觉。
长延时	250ms～1s	2～4	不用	按要求定	增加戏剧性和神秘感的效果，对于领唱和领奏吉他特别有用。
同步延时	由听音及算法定	实验决定	不用	按要求定	首先定1/4音符延时（60000/BPM），对于单一节奏可对上式乘2或除2，切分节奏加50%到1/4音符延时时间中，并进行加倍或减半处理，对于三连音将上面1/4音符延时时间除3。

（2）延时器的应用。

①声像的配置。

②声源的加倍。

③模拟初次反射声与直达声的时间间隔。

④产生回声效果。

⑤长延时的应用。

⑥同步延时的应用。

⑦镶边或轮缘。

⑧合唱效果。

⑨在扩声中，采用延时器来提高清晰度。

3. 混响器（reverb）

（1）室内空间的混响形成示意图。

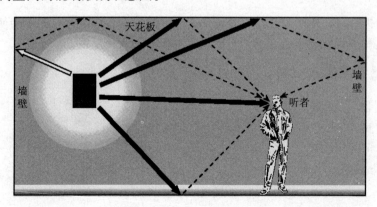

（2）封闭环境下的声场。

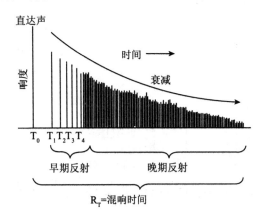

（3）人工混响器的种类和数字混响器的参数。

①混响时间。
②高频信号的混响比例。
③扩散。
④初始延时或预延时。
⑤混响延时。
⑥反射声密度。
⑦效果电平与直达声电平的比例。

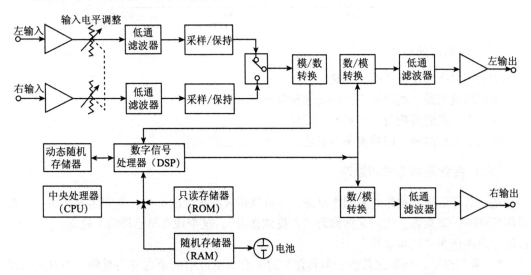

(4) 不同声环境下的混响时间。

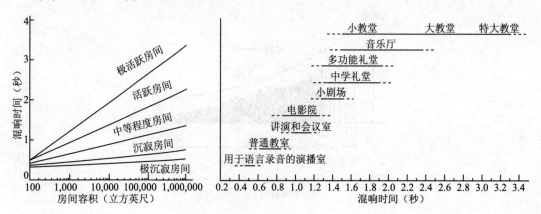

几个典型音乐厅混响时间与频率的关系曲线如下：

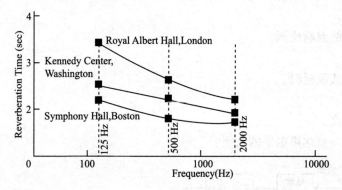

(5) 混响器的应用。

①利用混响器使声音更加丰满。
②利用混响器，使声音更具临场感和空间感。
③关于自然的混响与人工混响的配合。
④关于混响时间、混响电平与直达声电平与音色的关系。

（六）混音基本方式和思路

从一部音乐作品被作曲家创作出来，一直到传入欣赏者的耳中，期间还会经历一个重要的环节——演奏者。他们又被称为"二度创作者"，这个观点早已得到了确立。实际上，音乐作品还存在"三度创作"。

"三度创作"一词提之甚少，但其含义的雏形最早可追溯至古罗马时期，当时人们发觉有些作品适合在教堂听，而有些作品适合在大厅欣赏。后来逐渐演变为不同的音乐厅甚至不同的音乐录音环境和混音手法对于作品形象、形式的影响，我们可以统称为"三度创作"，因为其是音乐生产直至听音者耳朵的最后一道工序，其影响可见一斑。

线性编辑和非线性编辑。

数字音频信号一旦被引入计算机环境，通常会用两种方法进行处理——线性编辑和非

线性编辑。

起初在设计一个数字音频环境时，线性方法往往是更容易实现的方法。在线性方法中，原始声音文件的数据以典型的方式被标记、剪切、复制、粘贴和处理，否则，这个文件的数据就会被从头到尾按顺序组合在一起，同时大多数情况下会进入一个新的声音文件，这个新的声音文件就代表处理后的成品文件。线性编辑的过程更多地像是把砖块一次一块地往上堆积。当在堆积砖的时候，把接近底部的砖块去掉就会使整个结构崩溃。

每一步编辑操作动作通常都是在实实在在的声音文件原数据上进行的，需要进行大量的数据处理，这就大幅度延长了处理时间。许多的编辑操作也被认为是破坏性的，因为它们总是会改变原始的音频数据。为了能提供撤销（还原）功能，就要求在每一步破坏性操作之前把大量原始数据的复制（copy）件存储起来。例如，要剪切掉一个1分钟声音文件的前6秒钟的数据，可能就需要把相当于1MB的数据存入还原（undo）文件，然后再把剩余的9MB数据往前复制。当要还原剪切操作时，就要把前面的1MB数据从还原文件中重新复制过来，然后把剩余的9MB数据加到文件的末尾。把这个概念扩大到要编辑一个20分钟的声音文件时，你会发现每次你从文件中去除几秒钟的数据时就要移动和复制多达200MB的数据。这样一来，在一个标准文件中进行一次简单的编辑操作就要调用大量额外的存储空间，同时占用大量宝贵的时间。

非线性方法则是一种实施起来相对更为复杂的方法，但却给我们带来了显著的好处和惊人的处理能力，以及线性方法无法与之相比的节省时间的能力。在这个环境下，被操作的是被典型地称作切片或区域的小目标，而不是原始数据，这些小目标代表并联系着原始声音文件数据。这种方法的两个立竿见影的优点是：①不再需要移动和复制大量原始声音文件数据来进行简单的编辑操作；②大多数编辑操作被认定和证实是非破坏性的，因为它们从不改变原始声音文件数据。大多数非线性环境是以虚拟多轨工作空间的概念为基础建立起来的。区域（region）可以被随机地放置在任何的轨道组合上，并且它们也可以组合起来产生一个最终的成品文件。一个强有力的非线性编辑环境，诸如 cubase、nuendo、protools、SAWstudio 等，允许任意区域能被复制、移动、重叠和处理，并以其他方式进行实时非破坏性处理，允许在生成成品文件时进行即时试听，并且对大多数操作来说，不再需要还原功能．例如，要把一个大声音文件中前端的一小部分剪切掉的操作过程中，绝对不再需要复制和移动数据，任何时候都可以还原或改变数据而不需要还原文件。将会产生一个小的区域来代表欲进行剪切的点位前的那部分内容，而产生的另外一个区域则代表剪切后的那一部分声音文件。这两个区域很易于被边靠边地放在一个音轨上，这样剪切就完成了，可以随时播放，然而原始的声音文件却仍然完好无损。要改变这个剪切操作，可以轻易地重新定义一个或两个区域的边界，并可以重复地定义，而原始声音文件仍然完好无损。

非线性编辑的优点有很多，用这种方法工作得越多就会越感到惊喜。所以，笔者推荐大家使用非线性编辑平台进行数字音频剪辑和缩混等后期工作，那将会大幅提升工作效率。

混音中的要素包括：风格、音量、空间、平衡。

1. 风格定位与把握

风格的定位与把握通常是影视音乐混音当中最为重要的核心步骤，因为我们所从事的是影视音乐，而非纯音乐碟片或者单曲的制作。所以通常我们需要尽可能地熟悉整个影视作品的导演意图、风格流派、故事背景、人物关系甚至受众群体。因为这些因素都可能会对此项工作产生至关重要的影响。

前文中提到的"图示化"与"抽象意识流"，还有众多的音乐流派概念，对其加以逻辑分类能够借助于与导演交流、读本、看片等方式初步确定整个片子的立意、初衷、故事背景、人物关系甚至投资规模（这点很重要），这在一定程度上可以决定制作方式和成本预算。通过交流确定音乐风格，以后真正的工作即将开始，当然不要忘记作品风格，并将之贯彻下去。

2. 音量调配

作为声音最基本的听觉感受，音量的作用尤为重要。这里所指的音量不单是整个作品的总体音量或者响度，更是指各个声部之间极其微妙的音量关系。

例如，通过分析作品，可以找到旋律声部、副旋律声部、和声层、低音部、节奏声部、特色声部、独奏声部等；再就是将整首音乐的曲式结构进行简单的分析，了解某部分音乐所对应位置、状态，对整首音乐进行分句划段；继而在播放和聆听中用笔记下可能需要调整的内容位置（如3′15″）。然后可以尝试将看似比较平衡的所有声部轨道（track）推子（fader）拉至-3dB。依次处理每一段的音量问题。

（1）处理音量的依据。

必须有依据地对音量进行调整，否则可能会将工作时间放大很多倍。该依据就是刚才找到的所有声部。旋律声部、副旋律声部、低音部应该属于基本的优势声部，那么尝试将其进行一定量的提升。同时特色声部、独奏声部与和声层应该属于不定量声部，也就是说其中可能会涉及大量的自动化、音量包络处理。最后也是相当重要的节奏声部，因为往往节奏声部本身经常又可以划分为高、中、低、长、短、木质、金属质等多声部。所以节奏声部有时候也需要单独进行其声部内的多声部音量调整和自动化处理。当然也有很多人喜欢把节奏内多声部处理结合低音声部处理放在所有混音工作的第一步来进行。部分风格（如fusion、funk）的作品也确有其优势。

（2）音量处理工作检查。

一般来说整首作品的音量处理工作会耗费很长的时间，因为这部分工作需要逐句逐字地听，而且常常要反复。所以检查工作其实有一部分是在处理中进行的。最后我们只是需要确定总音量、响度、饱和度在我们能够控制的范围之内。一般情况下我们将作品所有声部全部打开放音时，尽量使总线电平保持在-3dB以下。这个工作习惯会为你混音之后的最后一次母带和响度处理提供非常有利的条件。

3. 空间设计

"空间"一词可能是我们从事音乐创作、制作学习、研究从业人员最常听到的词汇之

第六章 类型影视音乐设计

一。但笔者此处也提出了新的观点。"空间"应该包含两层互为平衡关系的含义，即音响空间和音乐空间。

音响空间是"认识性"的，其标定音源所处空间位置，即常规理解的空间。音乐空间是"体验性"的，因为"乐音"的存在而导致声音有体积、有质量，故此种体验会通过精神存在传递至听音者。例如，所谓的"温暖感""亲切感"其实是由"预延迟（predelay）"附加的，它会给予声音轮廓感和存在感。

有了音响空间和音乐空间，这就为整个音乐的组织结构提供了"场"和"点"。音响空间充当整个"场"，为音乐提供物理的、逻辑的、"认识性"的"空间环境"。而音乐本身化为其中的主观的、臆想的、"体验性"的"点"。两者互不侵犯，且缺一不可、相得益彰。空间对于音乐来说其实是一个非常虚幻的概念。但是不曾有任何一个人没有感受过音乐所带给他的广阔或者是狭窄的空间。即是说音乐中的空间即使我们看不见也摸不着，更无法量化，但它一点也不逊于物理上的空间概念对于听音者的印象。

（1）音响空间。

音响空间其实是利用录音和混音技术试图模拟物理空间环境的一种手段。在达到这种拟真目的的活动中我们常常会提到"混响"（reverb）、"延迟（延时）"（delay）、"均衡（等化器）"（equalizer）、"声向"（pan）等效果器和技术手段。他们会帮助我们创造一个原本可能不属于我们的空间效果，并且使之保真无疑。

（2）音乐空间。

音乐空间一词更多地贴近了哲学概念，其实它并不是一个空间概念，而是整个音乐的、意识存在的、空灵的空间。同样的音符、同样的音响空间效果很多时候也会带给我们完全不同的音乐空间和意识存在空间状态。这一空间效果的实现除了作曲家的写作以外，很多也可以依靠均衡（等化器）压缩等效果器共同而合理的自动化处理（automation）来达到这一效果。

4. 平衡

此处所谓之"平衡"并不是音量、空间、声部的平衡，更大意义上是频率的平衡，因为整个音乐其实就是一个规模庞大的频率场。我们如何利用现有的频率空间来对所有的更为庞大的声音声部进行合理的频率对位和安置，其实也是最为重要和最难把握的一步。著名录混音师托尼·玛莎拉蒂曾经说"对于我来说，其实不同风格的音乐只是不同的 EQ"，这句话或许有些绝对，但如果断言"不同的音乐种类风格其实只是不同的频率组合形式"，这是没有错的。而频率的平衡检查，我们可以参照像"频谱分析仪"（spectrum analyzer），但是绝对有 90% 以上的判断仍然是来自混音者的耳朵。可见经验和声音的审美对其起着至关重要的作用，这就要求专业人员不断地通过分析作品、制作作品来进行锻炼和提高。

5. 如何合理而有机地安插效果器

标准的音频处理顺序为：

推子（faders）—声像电位器（pan pots）—处理器（processors）—调制（modulation）—延时（delay）—混响（reverb）—自动化控制（automation）。

不过，除了必须先将推子推起来以保证声音能够被听见以外，即使不按照此顺序进行处理，也不意味着有什么错误。某些处理方法也会有不同的处理顺序。上面列出的这种处理顺序还是有一定逻辑性的。如果我们跳过声像处理，将素材混合成单声道信号的话，那么我们将失去声音的宽度和深度。不过由于掩蔽效应在单声道信号中会体现得比较明显，一小部分混音师会选择在单声道监听下做均衡来解决掩蔽问题。这种处理可能会在声像处理前完成，但是大多时候会利用单声道混合的方法来进行。在声像处理之后，由于插入式处理器的声音会替代原始信号，因此它应该在任何给声音添加新效果的发送式效果器（调制、延时或混响）之前进行，因为我们更喜欢将经过插入式处理的声音，而不是没有经过这类处理器处理的、存在问题的声音发送给外部效果器。基于类似的原因，通常我们会先对声音进行调制，之后再延时，而不是先延时再调制。最后，由于混响是一种模仿自然空间感的处理方法，我们通常希望完成混响处理之后的信号不再通过其他效果器；反之，如果将混响器的输出信号再进行某些效果处理，这会是一种创造性的处理方式。大多数情况下，自动化控制将是混音中最后一个重要阶段。

此外，还有一种干—湿处理方法，是先将所有的音轨通过干处理工具（推子、声像电位器及处理器）进行混合，之后再将它们发送到湿处理工具（调制、延时和混响）中得到想要的效果。按照这种方法，我们会先处理好所有的混音素材，再统一添加新的效果声。这种处理方法也会留下某些针对声场深度或时间范畴上的操作（混响和延时），待到混音的下一个阶段再来完成，从而在某种程度上简化了混音的流程。但是，有些混音师也提出，如果没有深度感和环境感作参考，实际上很难获得对声音的真实感受并指导混音进程。

最后还要指出的是，在混音作品出版前的最后一个处理步骤，通常是进一步细化声像布局与电平平衡。

6. 混音结果的定型与固化

我们在混音中所作的任何决定都基于对声音效果的评估，而进行这些评估的时候，我们是坐在自己的听音位置上的，这是"最佳听音位置"，也就是所谓的"皇帝位"（sweet spot）。但是当我们离开了皇帝位，混音的效果听上去就可能产生不同程度的下降，甚至会变得很差。以下举几个例子。（注：最佳听音位置，即对于一对音箱来说，有一个平衡、声像、细节、立体感最好的听音位置，称作 sweet spot。）

混音作品使用不同的扬声器重放，效果会有所不同——每一只扬声器（有的扬声器自带功率放大器）都有自己的频响特性，这会对可闻的响度产生影响。在不同的扬声器组上重放的时候，人声的响度可能会不一样大，踩镲可能会变得刺耳。不同的扬声器摆位也会影响混音的整体效果，尤其是声场特性，比如立体声定位和深度。

混音作品在不同的房间播放，效果会有所不同——每一个房间都有自己的声学特性，这会影响音乐播放的效果。频率响应受到房间类型和梳状滤波器效应的双重影响，是最容易产生可闻变化的要素。此外房间响应（房间的混响特性）也会影响其变化。

第六章 类型影视音乐设计

混音作品在同一个房间的不同位置听上去，效果会有所不同——当我们在房间内移动的时候，房间类型和梳状滤波器效应都会改变我们对频率的感受。播放混音时，靠墙站立听到的声音与坐在房间中心听到的声音会有所不同。

混音作品在不同重放电平下，效果会有所不同——这一问题在之前讨论等响曲线的时候已经谈过了。

很多人都曾经有这样的感受：他们的混音作品在自己的家庭录音间里听上去很好，但是在汽车里却非常差。就像上面谈到的那样，我们不可能制作出一个在任何监听环境下效果都完全一样的混音作品来。需要再次重复的是：混音在不同的环境中听上去的声音会有很大不同。我们能够做到的是让我们的混音作品在其他监听环境中不产生指标上的问题。这就是关于混音效果固化的最重要的关注点。

通常，混音新手必须经历这方面的实践，原因在于混音老手对他自己的监听环境了如指掌，可以估计到其混音作品在其他环境中的播放效果，而混音新手则很难做到这一点。另外，相比于专业录音棚的"皇帝位"，家庭录音间里的"皇帝位"的听音效果实际上并不那么出色。原因在于，家庭录音间的声学问题可能很严重，而专业录音棚则通过昂贵的声学装修和专业人员的声学设计，改善了声学环境。

混音效果的固化过程包括在不同环境、不同位置和不同重放电平下去聆听混音作品。基于通过这些实践所积累的经验，我们就能够对混音的某些方面进行微调，从而将混音效果最后确定下来。通常，这个过程包括细致的电平调节和均衡调整。这里简单阐述一下，在混音效果的固化阶段，应该到哪里去听混音，如何去听。

低电平监听。监听电平越低，房间对播放效果的影响也就越小，监听环境上的缺陷也就更不容易显露出来。低电平监听还可以改变信号低频和高频的响度，因此如果我们以不同的电平播放混音作品时听到的电平平衡基本上不变，这就意味着我们的混音在电平问题上做得不错。高电平监听也是一种选择，但是其效果可能需要质疑，因为混音作品通常在高电平监听下效果会更好。

开着门监听。也被称为"在室外监听"，很多人都发现这种监听会有很大用处。当房间的房门打开，我们站在门外监听时，房间就变成了声源，我们听到的声音是由房间内很多反射点所造成的反射声，而不再是由（相对）较小的扬声器所发出的强烈的直达声。这会减少很多由房间声学特性所引起的问题，比如说梳状滤波器效应。在房间外监听会形成自然的单声道效果，这也是一个可利用的优点。

用汽车立体声音响监听。汽车内部是一个小的、相对较干的监听环境，很多人都喜欢在汽车里听音乐。与开着房门站在门外监听类似，汽车提供给我们一个非常不同的声学环境，从而揭示出我们混音作品中存在的某些问题。

耳机监听。随着用 MP3 播放器听音乐的人越来越多，利用耳机来检查我们的混音作品的重要性也越来越高。如今，不少人也在利用耳机对从网上下载的数字音乐进行混音编辑。与使用一对扬声器监听不同，耳机监听会损失混音中的一些信息，比如立体声声像的准确性及深度感，但是却排除了房间的影响、声学上的梳状滤波器效应及左／右声道交叉馈送所产生的相位问题。我们可以认为耳机监听就是在独立监听信号的左／右声道，并且大家都知道，噪声、咔嗒声或者某些在扬声器监听时不能觉察到的问题，利用耳机进行监

听时则很容易被发觉。耳机的最大问题在于，大部分耳机的频响曲线都非常不平直，往往会提升高频、衰减低频。因此，耳机不能作为我们的主要监听工具。

在房间内的某些位置上监听。很多家庭录音间的声学条件很差，即使是在"皇帝位"监听也会存在很多问题。而从"皇帝位"向后移动，能够听到低频响应有所扩展，以及其他很多在电平上或频率上的变化。另外，当我们离开两只扬声器的轴心、处于立体声扬声器监听范围的外侧时，混音作品的电平平衡也会发生变化。从某一位置（临界距离）开始，房间整体的反射声会超过直达声强度——很多非专业听众会在这样的位置上听音乐，因此有必要听一听，当远离"皇帝位"时会发生什么情况。

如果不加以注意，使用以上的任何方法来评价混音作品的效果都可能会产生误导作用。比如在房间内的某个位置上监听的时候，可能会发现贝司声音消失了，而后便会提升混音中的贝司电平。但是，造成这种感觉的原因也可能在于房间中的那个位置存在声学缺陷，导致贝司声音不足，而混音本身是没有问题的。那么，如何相信自己在不同的位置上听到的声音呢？答案就是，应当全力以赴搞清楚每一个特殊监听位置的特性。通常，人们在评价自己的混音作品的时候都是在房间内一个相同的位置上监听，而不是坐在任意的位置上。此外，播放一个自己所熟悉的参考曲目，听一听它在每一个监听位置上的声音有什么不同，这是帮助我们了解这些位置的音响特性的好方法。

最后需要说明的是，这种以不同方式、不同地点进行监听的方法并不是只能用在混音效果最终固化的阶段——在混音流程中的任何一个阶段，这种方法都可能会有用，特别是当我们难以作出某些决定的时候。

7. 细节与质感——天生的矛盾体

细节一般是声音的品质。这种"品质"和整个音源采集拾音、后期修改编辑、混音母带等所有工序及所有涉及的硬件设备及录音环境都有着直接的关系。

质感是一种"肌理感""触摸感"。这种所谓"质感"也同样与音乐行为的全部过程存在直接关系。

那么此时问题出现了，是否可以两全其美的同时取得"细节"与"质感"呢？很遗憾，答案是否定的。例如，我们通过等化器（EQ）的调节提升质感，而同时我们也会失去更多的细节。所以面临选择时，需要清楚自己所想要的效果和艺术追求，并且学会有节制地去获得它们。

8. 音响的"自律论"

早在1854年，汉斯利克就在他自己出版的书《论音乐的美》中提出：音乐所表达的不是情感、内容等一切，音乐所表达的只是音乐，即"一元论"。当然，在此书再版到第六版时，汉斯利克本人也承认自己的观点略有偏颇，认为音乐确实能够表现其他内容。

那么此处提出"音响的'自律论'"这一空前的观点其实也是希望启发读者思考是否如笔者所认知的：音响是否也具有自我表现的价值？

第七章　影视音乐编辑与分析

在默片时代，电影就想办法让它有声音，以便有画有声。在无声电影时期，卓别林是最有才能和影响最大的人物之一。他自己编写、导演、表演和发行他自己的电影。电影的无声时代长达32年，卓别林的喜剧风靡一时，与他所演绎的内容、表情性、动作性有关系。大家都有印象，当一个新剧情出现的时候，这时加入字幕，就可以看懂全部剧情。美国大城市的著名影院里，首先想到的是请一位钢琴家或者小型管弦乐队藏于银幕之后现场配乐。虽然有缺点，但毕竟是一种对新艺术形式发展初期的补救方法，"伟大的哑巴"终于有声了，有了音乐的进入才使其作为视听艺术更加丰满，具有更强的艺术感染力。

最早为电影音乐作曲的是法国作曲家圣·桑。他为《吉兹公爵的被刺》创作了音乐。1913年，扎梅尼克为无声片创作了钢琴伴奏曲集——《几只狐狸——电影音乐集》。

1927年，由于光电管的发明，电影结束了无声时代。第一部有声电影是美国的《爵士歌王》。随着电影事业的发展，电影音乐逐步改为专门创作，大大丰富和提高了电影本身的艺术力和表现力。

电影音乐作为一种声画结合的新的音乐形式，几十年来，出现了许多优秀的歌曲。第一批电影音乐作曲家，大多是从欧洲移居美国的音乐家，他们有着深厚的音乐传统。像我们熟悉的作曲家斯坦那，《乱世佳人》等都是他的作品，旋律十分优美。从20世纪30年代崛起的配乐大师，像纽曼和惠特曼。他们一直都在搞作曲，对电影音乐的发展有很大的影响，一直都是好莱坞最著名的配乐大师。惠特曼在德国受过严格的音乐训练，对紧张的恐怖片更是得心应手，如《蝴蝶梦》《费城故事》等。

新中国成立后，我国电影蓬勃发展，20世纪50年代作曲家有：雷振邦、巩志伟等。雷振邦为《成渝铁路》《深山探宝》《五朵金花》《刘三姐》《冰山上的来客》等数百部影片作过曲。在创作《冰山上的来客》中的插曲时，他走遍了新疆的塔吉克民族地区进行采风，深入生活搜集素材。

至今，许多新中国成立前及20世纪五六十年代的电影歌曲，仍带给我们美好的回忆。

第一节 音画的组合方式

著名影视音乐作曲家赵季平也是一位将"乐配影视"提升到"影视配乐"的伟大作曲家，其代表作是《红高粱》，在抬花轿时候的节奏和步法，就是根据音乐的节奏来踩点的。

当代我们对于影视的回忆不再仅仅是依靠影像，而更多的是靠声音。这就是音乐所独有的魅力。因为音乐不仅仅是时间的艺术，同时也是空间的艺术，是可以将我们带回那种回味淡淡忧伤的感情时代的东西。

影视作品中的音乐，一部分是参与故事情节的画内音乐，在画面中可以找到发声体，或与故事的叙述内容相吻合；另一部分是非参与故事情节的画外音乐，主要起渲染情绪、突出主题、刻画人物的作用。

在影视作品中，影视音乐不是自成系统、独立存在的，而是作为一个组成元素，为影片主题、人物、情节的塑造和发展服务的。因此，影视音乐是以复杂的配器和音响去与画面争夺观众，应不引人注目但又强有力地支持画面，正如美国电影理论家林格伦所说"最好的电影音乐是听不见的"。

音乐与画面的组合，是声画蒙太奇中的一个重要环节。掌握正确处理好音乐与画面的关系，是决定是否为好的影视作品的条件。

音乐是通过旋律、节奏、和声、配器来表达情意。以乐句为最小的叙事单位，描述一段完整的情感就需要一段乐段。画面是单独的画面就是表达一个意思，长镜头一般为1~3分钟，短镜头也许只有几秒。

音画同步指音乐与画面的情绪、气氛和内容保持一致，也包括音乐与画面在长度和时间上进行配合。像《米老鼠和唐老鸭》的音乐就是使用音画同步，画面上每一个动作、脚步都与音乐是同步的。

音画对位指音乐与画面的情节或情绪不一致，是完全相反的。在影片中音画对位是有条件的，在影片中的运用是最少的。如善与恶、生与死、美与丑、喜与悲、爱与恨、强与弱、内与反、新与旧等因素。

我国电影界有好多从事电影音乐的老作曲家，他们有与导演长期的合作经验，在影片配乐方面，逐渐摸索出一套方法。如1979年由北京电影制片厂制作的《小花》。在影片中，有一段翠姑与另一位同志抬担架上山的镜头，翠姑在前面，为了抬平担架，她只好双膝跪在地上行走，鲜血淋漓，艰难地一步一步往山上攀登。按照常规配乐方法，应用沉重的音调来体现，但作曲家王酩用了一段山歌风格的、抒情的音乐。音乐所描绘的不是人们看见的画面，而是翠姑的内心世界。

在影片《祝福》中，祥林嫂和贺老六拜天地的画面里，祥林嫂表情是悲痛欲绝的，满面泪水，而音乐却是欢快的吹打乐，是喜与悲的对立。

第七章 影视音乐编辑与分析

音画平行指音乐可随着画面情节，同时也可以背离画面所见的情节，以另一种方式解释情节，如每晚7：30，中央电视台《天气预报》用《渔舟唱晚》作背景音乐，清、淡、柔、美，使大家觉得很轻松、愉快。

第二节 剪辑技术

音频的剪辑系统任务，是尽可能把完美的、较高艺术质量的音乐播出给观众听。本节主要在不同的媒介来详细进行分析。

以不同的媒介可将音频音乐作以下分类。

电视音乐：故事类、片段类、演唱会类、歌舞类、动画类。

电影音乐：主题音乐、场景音乐、背景音乐、插曲。

广播音乐：背景音乐、主题歌、插曲。

要剪辑音乐作品，最重要的因素应该有两个——音乐和设备。

第一个是音乐，离开音乐就无从谈起。一部影视作品若配以二胡演奏可以营造一种苍凉的氛围，若换成钢琴作为音乐的衬底，又会变成不同的感觉。就会让人从另外一个层面去思考，带着一个导演要抒发的一份特殊的情感。所以，任何一部好的作品，如果想要掌握它的音乐制作技巧，最重要的一点就是先要找到我们自己对它的理解。再一个因素是机器本身的功能，所掌握的深与浅。从我们国家最近这几年来讲，出现了一些新的后期制作设备，刚刚出现成效的时候。有时候当我们拿到别人剪辑作品的时候，才发现自己的作品非常粗糙和幼稚。原因是什么？是我们本身对机器的功能掌握不够。中国有一句最简单的话就是"知己知彼才能百战百胜"。比如说图像，如果一幅图出现毛边，就需要导演和技术工作人员一起来努力。还有一个编辑机的程序问题，这个编辑过程往往有很多导演和技术人员做无用功，浪费自己工作的进程。在你完成一项编辑的时候组合顺序是不是科学，如果组合顺序不科学就会浪费很多时间。根据通常编片子的经验，在前期拍摄的时候要有一个非常完整的拍摄手法，然后是编辑，如果在编辑中你在第一个镜头就开始调色那就完了，在这个工作期内肯定完不成工作。应该先按照这个组织过程把它理通了，理通之后再进行色彩上的校正，色彩上的校正之后再找这个感觉对不对，这个感觉就是你的经验，你对审美的判断，你对生活的取舍。这个东西是没法强求和改变的，因为人与人之间的审美观不一样。在这个前提下，在弄顺之后再调它的工作程序，才能进入细微的修整状态当中。用一个小时把它理通，再用一个小时来校对，把自己和机器的关系先梳理清之后再作进一步修改。千万别把程序打乱，要不然就进入混乱当中，不仅速度慢，还达不到预期的效果。程序非常重要，意味着在这个时间所要做的工作的顺序。

下面以电影音乐插曲为例，介绍cubase音频处理基本工作流程。

第一步：新建音频文件。

（1）打开 cubase 软件。

在使用 cubase 软件进行录音以前，需要对声卡的录音选项进行设置。首先，双击 cubase 软件图标，系统会弹出如下窗口：

单击"device"菜单，执行"device setup"命令，弹出录音"属性"窗口：

（2）新建音频文件。

在声卡设置完成之后，就可以开始准备录制声音文件了，执行"file/new project"命令，建立新的任务。

（3）导入声音波形。

第二步：插入伴奏音乐。

第七章 影视音乐编辑与分析

通过执行"file/import"命令可以向当前的声音工程中导入音频文件。导入后，在文件面板中就出现了音频文件的名称。右键单击第一音轨，插入 MP3、WAV 等音频文件，执行"insert/audio"命令，找到伴奏音乐，选择"open"。编辑或处理，只要将这个文件从文件面板中直接拖放到音轨中即可。如图：

第三步：录取人声。

在第二声轨点亮 R 键，单击播放控制区中的红色录音键就可以根据播放的伴奏音乐歌唱录音了。录制完成后，单击播放控制区的停止键结束录音。然后单击播放键听取录音效果。此时的声音中掺杂部分噪声，并且声音干涩，需要进一步进行效果处理。

第四步：音频编辑。

常用的音频编辑方法主要是对音频波形进行裁剪、切分、合并、锁定、编组、删除、复制及对音频进行包络编辑和时间伸缩编辑。下面分别给予简单的介绍。通常，音频编辑工作是在单轨编辑模式窗口中进行的，因此可以在多轨模式中双击某个音轨的音频波形，进入相应音频的单轨编辑界面。

（1）裁剪音频。

对音频波形进行裁剪首先要选择被裁剪的音频段落。在工具栏中按下 工具按钮，然后在波形显示面板中拖动鼠标，选中需要进行裁剪的音频区域，字母 G 代表缩小；字母 H 代表扩大。

（2）切分音频。

音频文件录制成功后,可以将其切分为多个小的音频片断,即音频切片,以便对每个小队切片进行不同的编辑或处理。切分之后,可以通过选择工具栏中的移动工具,实现将音频切片移动到当前音轨的其他位置或者移动到其他音轨。

(3) 合并音频波形。

经过切分的音频切片可以通过合并的方法实现不同的切片之间的合并。合并前需要将单独的音频切片移动到一起,首尾连接。两个音频切片会自动吸附在一起。实现无缝连接。

(4) 锁定音频波形。

为了实现将已经排列好的各个音频切片的位置固定下来,cubase 可以实现将音频切片的时间位置锁定,这样就不会受到其他操作干扰而发生位置移动。首先选择需要进行时间锁定的一个或多个音频切片,单击鼠标右键,选择快捷菜单中的命令,被锁定的音频切片会出现锁头的图标,如下图所示,音频切片的位置被锁定。

第五步:效果处理。

对录制的音频波形依顺序执行下列处理步骤。

(1) 首先选择均衡效果处理。为录制的声音进行高音激励,在设置的过程中可以单击预听按钮,直到对声音效果满意后单击 OK 按钮。

（2）混响处理。为录制的干涩的声音增加厚重感和回响的现场感。也可以在调整参数滑块的过程中进行预听。

（3）压限处理。就是把录制的声音通过处理后变得更加均衡，保持一致连贯，声音不会忽大忽小。

第六步：伴奏和人声合并。

针对录制音频的效果处理完毕后，返回多轨编辑模式界面。在进行合并前，可以通过调整波形属性面板中的音量旋钮，分别调整不同音轨的音量大小，直到伴奏音乐与演唱音乐良好匹配。在打开的保存对话框中的文件类型中选择要保存的类型，这里可以选择 MP3 格式。选择导出文件存放位置后，单击 save 按钮就可以实现将伴奏与人声混缩并制作成为 MP3 格式的音频文件了。如图：

例如，电影《画皮》主题曲《画心》，由藤原育郎作曲、陈少琪填词、张靓颖演唱、莫斯科交响乐团演奏。为什么要由张靓颖来演唱《画心》呢？是剧情需要，因为本首歌曲结束时出现了海豚音，而张靓颖的嗓音更适合唱这首歌曲。音乐能表现欢快、哀愁、忧郁、激动、煽情等，那么在本片中音乐伴随着情绪走，更能体现主题曲的重要性。

我们都知道，一部影片在有剧本时，作曲家已经准备了很多首音乐，那么在影片拍摄完成后，作曲家要看上几遍片子，根据电影需要的信息量，再看哪个情节需要添加音乐，哪个地方要加歌曲。这些都需要作曲家与音乐编辑之间沟通，要做到节奏感音乐与画面同步。音乐、动效、对白能提升画面，可以弥补画面不足。

第三节 电视剪辑技巧

电视节目的制作是一个系统工程，它包括策划、构思、采访、拍摄、剪辑、特技合成、解说配音、字幕等多道工序，而其中剪辑是必不可少的一个环节。

一、建立节目的剪辑风格

所谓节目的剪辑风格，简而言之，就是剪辑师对节目后期剪辑的整体构思。它体现了剪辑师对编导者创作意图的理解，对节目内容、结构的把握。剪辑师所做的剪辑提纲是其具体的表现。

由于电视节目的种类繁多、形式各异，编导者的风格不同，这就决定了针对不同种类的节目应采用不同的剪辑方式。剪辑师在动手剪辑一部片子前，必须首先熟悉节目，把握住编导者的创作意图及艺术追求，根据节目的内容、形式、风格考虑所采用的剪辑手段，建立片子的剪辑风格。剪辑风格一旦确定，就应保持前后一致，使之贯穿于整个剪辑过程中。

需要注意的是，对于剪辑师来说，建立剪辑风格虽然重要，但表现是为内容服务的，因此必须服从而不能违背编导者的创作意图和艺术要求，要与节目的主题、内容、形式、结构达到有机的统一。

二、选择画面剪辑点

在后期剪辑中，无论是剪动作、剪情绪、剪节奏，剪辑点的选择都必须遵循客观规律，符合事物发展的逻辑，符合人们的思维习惯。下面试列举几种选择剪辑点的处理方法，以供参考。

1. 不同类型节目的剪辑

综艺晚会类节目，大多数以歌舞为主，其剪辑点需按歌曲内容及音乐旋律、节奏、乐句、乐段来选择，并且在音乐节拍强点上切换镜头比较流畅。

电视剧类的节目，多数按剧情的发展及人物情绪的变化来选择剪辑点。

访谈性节目，一般按访谈者的谈话内容及现场气氛来切换镜头。纪录片及纪实性专题片的剪辑要力求真实可信，尤其是长镜头拍摄时，剪辑要尽量保证镜头完整，避免剪得过细过碎。

竞技体育类节目，由于动感较强，应选择动感强烈的地方作为切换点。

2. 镜头长度的选择

一般来说，镜头景别、画面信息量的多少及画面构成复杂程度都会影响镜头长度的选择。

就景别而言，全景镜头画面停留时间要长一些；中近景镜头要稍短一些，特写镜头还要短一些。

就画面信息量而言，信息量大时，画面停留时间要稍长一些，信息量少的则要短一些。

就画面构成复杂程度而言，画面构成复杂的，停留时间要稍长一些，反之则稍短一些。

第七章 影视音乐编辑与分析

对于叙述性或描述性的镜头，镜头长度的选择应以观众完全看懂镜头内容所需的时间为准。

对于刻画人物内心心理及反映情绪变化为主的镜头，镜头长度的选择不要按叙述的长度来处理，而应根据情绪长度的需要来选择，要适当地延长镜头长度，保持情绪的延续和完整，给观众留下感知和联想的空间。

3. 镜头之间的组接

"动"接"动"、"静"接"静"是镜头组接的基本原则。所谓的"动"与"静"是指在剪辑点上画面主体或摄像机是处于运动的还是静止的状态。遵循这一原则进行镜头组接可保持视觉的流畅及和谐。

两个固定镜头组接时，画面主体都是静止的，其剪辑点的选择要根据画面的内容来决定（静接静）。

两个固定镜头组接时，其中一个镜头主体是运动的，另一个镜头主体是不动的，其一种组接方法是寻找主体动作的停顿处来切换；另一种方法是在运动主体被遮挡或处于不醒目的位置时切换（静接静），如果两个固定镜头主体都是运动的，其剪辑点可选在主体运动的过程中。

一般来说，剪动作时，镜头组接是以主体动作的运动因素作为依据的，小景别的动作要少留一些，大景别的动作要多留一些（动接动）。

当两个镜头都是运动镜头，并且运动方向一致时，应去掉上一镜头的落幅及下一镜头的起幅进行组接（动接动）。

如果两个运动镜头的运作方向不一致，就需在镜头运动稳定下来后切换，即保留上一镜头的落幅和下一镜头的起幅进行组接（静接静）。

"动"接"动"的一种特殊用法是所谓"半截子"镜头组接。即不同运动主体或运动镜头在运动过程中进行切换，这样一系列的"半截子"镜头组接起来给人的动感更强，节奏更鲜明，在体育集锦类节目的剪辑中应用较多。需要注意的是，组接镜头时要考虑运动主体或运动镜头的方向性及动感的一致性。除了"动"接"动"、"静"接"静"外，常见的还有"动"接"静"和"静"接"动"。在进行后两种画面组接时，要充分利用主体之间的因果关系、对应关系、呼应关系及画面内主体运动节奏的变化，做到由动到静，由静到动顺理成章地自然转换。

4. "跳轴"现象的处理

在前期拍摄时，由于摄像师未充分意识到轴线问题，或者即使前期拍摄时建立并遵守了轴线原则，但后期剪辑时需打乱原来的镜头次序重新组合，就可能产生"跳轴"现象。如果这个问题不加以解决，会造成观众理解上的混乱。

当遇到"跳轴"问题时，剪辑师可采取一些补救措施，消除或减弱"跳轴"现象。

（1）利用动势改变轴线方向。在两个跳轴镜头中间，插入一个人物转身或运动物转弯的镜头，将轴线方向改变过来。

（2）插入中性镜头。在两个运动方向相反的镜头中间，插入一个无明显方向性的中性

镜头，可减弱"跳轴"的影响。

（3）借助人物视线。在跳轴镜头中间插入一个人物视线变化的镜头，借助人物视线的变动，改变轴线方向，清除"跳轴"现象。

（4）插入特写镜头。在跳轴镜头中间，插入一个局部特写或反映特写镜头，可减弱"跳轴"现象。需要注意的是，插入的特写镜头要与前后镜头有一定的联系，否则会显得生硬。

（5）插入全景镜头。由于全景镜头中主体在画面所处的位置、运动的方向或动作不很明显，插入后即使轴方向有所变化，但观众的视觉跳跃不大，可减弱"跳轴"现象。

三、控制剪辑节奏

电视片的节奏是由画面主体或摄像机镜头的运动、镜头的长短、景别的变换、组接时的切换速度等多种因素构成的。它是片子中事件、情节或人物情绪变化的速度和强度，是影响片子好坏的一个重要因素。

在前期拍摄时，摄像师应根据编导者的意图及节目的形式、风格，控制摄像机的运动速度（如轻松、欢快的节目，摄像机的运动速度可稍快一些；庄重、抒情的节目运动速度可缓慢一些），从而形成节目的节奏基调。

在后期剪辑时，剪辑师总的来说要遵循这一节奏基调，再结合节目的内容及结构安排，根据事件及情节发展的"轻重缓急"，形成有起有落、张弛有度的剪辑节奏。在剪辑时，尤其要注意的，一是段落的剪辑节奏要与片子的总体节奏相吻合和匹配；二是段落与段落之间的节奏变化要适当，变化过快或过慢都会给观众心理上产生不适应的感觉。

另外，后期剪辑时，在一个段落中采用一成不变的剪辑节奏，会使观众产生疲乏厌倦的感觉。如果适当变化剪辑节奏，采用剪接加速度的方法，使组接的镜头越来越短，利用镜头的积累效果，可使段落形成一个高潮。但在做这种节奏处理时，一定要注意张弛结合，每一个高潮点后都要留出一个缓冲释放的空间，给观众以回味和联想的余地。

第四节　电影《花样年华》音乐分析

电影《花样年华》是中国香港著名导演王家卫2000年的作品，该片改编自刘以鬯的小说《对倒》，这部影片在第53届戛纳国际电影节斩获最佳男主角奖、最佳艺术成就大奖。整部电影的场景定位在20世纪60年代的中国香港，报社主编周慕云（梁朝伟饰）和太太搬进了一幢公寓，与他们同时搬来的，还有另一对年轻的夫妇——苏丽珍（张曼玉饰）和她的丈夫。苏丽珍在一家贸易公司当秘书，而她的丈夫由于工作关系，常常出差。周慕云的妻子和苏丽珍的丈夫一样，经常不在家，于是独自留守的周慕云和苏丽珍便成了房东太太麻将桌的常客。在逐渐的交往中，周慕云和苏丽珍发现对方有许多与自己共同的兴趣和爱好，由此，相互之间也变得越来越熟悉，彼此之间的爱慕之情也渐露萌芽。直至

第七章 影视音乐编辑与分析

有一天,两人突然发现各自的另一半原来早已成为了一对婚外恋的主角,周慕云和苏丽珍不得不共同来面对这个现实。两颗受伤的心小心翼翼、难舍难分,周慕云与苏丽珍缠绵羁绊的感情,却最终化成了无缘的伤痛。影片表现出一个有关人生的命题,一种"剪不断,理还乱"的男女之间错综复杂的感情。这是一出无奈的剧幕,重重的悲伤让人感怀。

怀旧的老上海记忆一直是王家卫电影创作的核心理念,这部意境十足的电影也成为他心中怀旧的影像,一个时代的记忆。整部电影从服装到布景再到音乐,都呈现出一种老上海的怀旧味道。《花样年华》的电影音乐,不但使影片带有浓重的怀旧气息,更使整部影片有了一种既浪漫,又暧昧的情调,散发出一种王家卫电影特有的唯美主义气息,这一电影整体音乐基调,以巴洛克音乐风格为主,繁复华丽又富有伤感,奠定了整部电影的情感基础。

一、怀旧浪漫的主题音调

电影《花样年华》的主题音乐 *Yumeji's Theme* 取材自日本著名导演铃木清顺的电影《梦二》,由日本著名电影配乐家梅林茂作曲。梅林茂是亚洲著名的影视剧配乐大师,在影视配乐领域享有盛名,有人还曾评价他的电影音乐真正达到了音乐与电影合一的境界,有着震撼人心的感染力。

Yumeji's Theme 是一首大提琴协奏曲。这一体裁大约成熟于巴洛克时期,指一件乐器与管弦乐队竞奏的器乐套曲,在演奏中重点突出独奏乐器的技巧性及音色表现力。这首作品采用大提琴作为主奏乐器,可能就考虑到大提琴的音色低沉、悲伤,重点突出它的音色与整部电影的画面基调相符。它没有像其他影视剧那样采用歌曲作为主题旋律,使用了器乐曲作为主题旋律。器乐曲由于没有用歌词限定观众的想象空间,从一定意义上来看,结合影视剧中的画面,比歌曲更能够带给大家充足的意境和想象,表达歌词不能传递的深层次内涵与情感。

这一作品以b小调为主调,为符合影视剧怀旧暗淡的氛围,作曲家在调性上选用了小调,小调的调性色彩比起大调更加暗淡、伤感,并且使用的是b小调这一充满浪漫感伤的调性,渲染了乐曲的暗淡氛围。

乐曲使用的是6/8拍的圆舞曲节奏,三拍子大多使用在舞曲音乐中,采用强、弱、弱的力度,塑造出舞者舞蹈中优雅、轻巧的舞步特征。这一作品中使用三拍子,配合画面中苏丽珍拿着饭盒,穿着美丽的旗袍,走在斑驳的街道上,平稳优雅的步调,与节奏大提琴乐手强而有力的拨弦,显得强烈而又跳跃,具有律动感,强烈的渲染出影片强调的那种优雅的气氛。

由于整部电影以巴洛克风格为主,作曲家在创作中采用了巴洛克时期音乐的一些创作

技法，如主旋律在各个声部模进的复调手法，内部结构是以模仿手段写作的连续体（不分段），但可看出明确的呈示、发展和再现因素，比较强调曲子的情感起伏，很看重力度、速度的变化，配合剧中欧式的餐厅、西式的饭店，平添了一些对西方国家浪漫的想象。

乐曲的主旋律华丽而又复杂，有相当多的装饰音和模进音型，这正是巴洛克音乐的主要特征，繁多的装饰音，在迂回的主奏大提琴演奏下，显得婉转动听，与节奏大提琴，交相呼应，宛如影片中男女主人公在昏黄的街道、老旧的路灯下，动人的对答，格外惹人心动。华丽而又精致的旋律，与电影的整个基调完全吻合。

这一主题在剧中反复出现，既加强了电影的色彩，且有一定的用意。这一主题第一次出现时男女主角已经相遇，当他们在狭窄的楼道中，相互侧身擦肩而过，四目相望已经有了莫名的情愫。而在剧情的设计中，他们两人由于各自的生活习惯基本每天都一样，所以两人就会经常相遇，这样在楼道中的会见场景想必会经常重复，为了体现两人情愫，随着见面次数逐步增加，主题旋律会一次次出现，以印证两人的反复见面。

二、魅力特色的中国风味艺术

《花样年华》这部电影讲述的是 20 世纪 60 年代中国香港的故事。为了配合当时的基调，电影中使用了那个年代人们日常生活中流行的音乐，如当时红极一时的"金嗓子"周璇演唱的歌曲，尤其是戏曲音乐作为客观音乐，出现在许多场景中。中国传统艺术戏曲博大精深，在我国音乐历史长河中厚重博学，它是中国人业余生活中的重要组成部分，在闲暇时打开收音机聆听或哼唱一首小曲，不仅是一种业余生活，已经形成了生活习惯。这部剧以音乐的方式配合画面，不用过多解释，在背景音乐的播放中，我们就可以感受一个时代特有的艺术魅力。尤其是 20 世纪 30 年代以来，随着收音机等新式传播工具的出现，人们的业余生活有了质的飞越，通过电影我们也深刻感受了中国人特有的文化氛围。

影片中多处引用了中国传统戏曲音乐，而且这些戏曲片段大多采用历史录音，有旧式唱片机播放的特有音响效果。不仅增加了时代感，且每一首曲目的选择富有寓意。

在剧中苏丽珍与房东太太讨论丈夫回家这一话题中，从收音机里传出傅全香、陆锦花的越剧《情探》这出戏。作为客观音乐，配合着女主角的声音时隐时现出现在剧中开始部分。越剧清末起源于浙江嵊州，由当地民间歌曲发展而成，越剧在上海立足后，发祥于上海，新中国成立后定名越剧，至 20 世纪 60 年代成为我国著名的剧种。《情探》这出戏由田汉、安娥创作，讲述的是一位赶考的穷酸秀才，路遇侠女出手相助，两人终成眷属的爱情故事。收音机里传出这一剧目的演唱，与当时人们的生活环境相符，如果安排出现了其他音乐，如说唱音乐，就显得非常不合时宜。另一层寓意是，这时的苏丽珍还不知道丈夫的出轨，她穿上旗袍精心打扮去机场接机，她不怕闺房寂寞，在家专心工作等候丈夫的情意，与《情探》这出戏赞美有情有义大胆追求真爱的女主角精神相呼应。

《花样年华》中出现了两首 20 世纪 30 年代的经典流行歌曲："金嗓子"周璇演唱的《花样的年华》与饰演影片中房东孙太太的潘迪华演唱的富有异国风情的《梭罗河畔》。

对于影片的转场，这两首歌曲的作用是相当大的。《花样的年华》出现在影片中，苏丽珍的丈夫陈先生，在她生日那天，为她在电台点播歌曲，而歌曲正是《花样的年华》。影片

中，通过一首丈夫为苏丽珍点播的这首歌曲，很大程度上触动了苏丽珍，让她在周慕云面前进退两难。这首歌曲可以看成整个故事的一个分水岭，通过一首歌曲的转场，将戏剧冲突引向两极化。《梭罗河畔》出现在1963年的新加坡，周慕云离开了中国香港，告别了过去的生活，前往那里过活。这首歌曲的出现，表示两人离别，为中国香港那段生活画上了句号，后续的故事舞台转移到了新加坡。通过这首歌曲，加上一个只有天与地相接，矗立着一棵榴莲树的空镜头，把一种时空转移和一种空灵感表现了出来，为之后的经典结局奠定了基础。

三、暧昧情深的爵士插曲

影片中出现了三首爵士歌曲插曲，都是 Nat King Cole 的代表作品，分别为 *Aquellos Qjos Verdes*（《那双绿色的眼睛》）、*Te Quiero Dijiste*（《说我爱你》）、*Quizas Quizas Quizas*（《也许，也许，也许》）。

爵士乐于19世纪末20世纪初在新奥尔良市兴起后，风靡美国，后成为世界流行的音乐，大约20世纪30年代开始在中国风行。在上海就有华人爵士乐队的组建，如"黄飞然乐队""凯旋乐队"等在上海的著名舞厅中演出。Nat King Cole（1919—1965）被誉为美国的抒情爵士歌王，对于爵士乐与流行爵士乐产生了巨大的影响。他的音乐就是20世纪60年代的音乐，有着那个时代的印记。再者爵士乐是旧上海人情有独钟的音乐，在进进退退的舞步，灯红酒绿的舞厅中留下了人们对旧上海人的印象。所以在影片中出现爵士乐的插曲，首先呼应了20世纪60年代旧上海式音乐基调及人们的生活环境，其次这三首歌曲都与爱情有关，紧密贴合电影的爱情主题，在剧中结合实际的画面传递更加丰富的信息量。

Aquellos Qjos Verdes 出现在影片中周慕云与苏丽珍在西餐厅的第一次约会，歌曲风格歌词大意为男女邂逅，男人被女人的眼神迷倒。与剧中男女主角此时的情境非常相似，恰好体现了周慕云与苏丽珍幽会，周慕云被苏丽珍高雅美丽的气质深深打动的情感。这首歌曲风格浪漫，歌唱者语调温柔，像情人在耳边的喃喃细语。配合着画面中两人坐在餐桌两边，四目对视，好似有一句没一句地聊着家常，其实两人都好似意识到配偶成了出轨的对象，内心极度地不平静，却言语依然轻松，在亲密的交谈中，两颗受伤的心随着歌声越来越近。这是一段感情戏，需要非常准确地把握情感的层次表现，而音乐的出现可以帮助观众更快地进入演员的内心情感世界。

Te Quiero Dijiste 出现在影片中周慕云与苏丽珍在西餐厅的第二次约会，歌词大意是表现男人对女人的直白求爱，此时的周慕云与苏丽珍已经非常确定配偶的出轨事实，两人也经过长时间的相处，确立了对对方的情感，这首歌曲的歌词恰巧是，此时周慕云想对苏丽珍所说的情话，这首歌曲选择出现在这里紧扣着演员的情感发展。

Quizas Quizas Quizas 这首歌曲出现在周慕云与苏丽珍爱情抉择的时刻，周慕云想离开中国香港到新加坡，希望得到苏丽珍的最后承诺。这首歌采用小调，旋律略显悲伤，作品风格在小提琴的演奏下，显得有些沧桑，但又不失跳跃感，音乐华丽温婉，即兴加入的爵士钢琴，有种锦上添花的感觉，牛铃和手鼓的加入，体现了西班牙民俗风情。配合着画面中周慕云一个人独自离开的孤单背影，加重了悲伤的氛围，预示着悲剧性的结尾，并不是相爱的人都可以在一起。这首歌曲表现的是迷途在感情路上的男女，因为不能为自己的爱

情进行抉择，而陷入了一种无形的羁绊中，痛苦挣扎。影片中周慕云和苏丽珍也是这样，他们之间的感情互动，其实就是他们各自对于爱情的抉择。

《花样年华》的电影音乐尽管许多并不是专门为这一电影量身定制，并不能称得上是真正的电影音乐，但他们放在电影中，与影片的主题那样相得益彰，浑然天成。音乐有了画面变得更加富有意境，而画面有了音乐变得更加富有生命，使得两者结合在一起成为了真正的艺术品。

参考文献

[1][英]林格伦.论电影艺术[M].北京：中国电影出版社，1994.

[2]王诗元.电影散场，音乐留步[M].成都：成都时代出版社，2012.

[3]张伟.都市·电影·传媒：民国电影笔记[M].上海：同济大学出版社，2010.

[4]何晓兵.音乐结构特征分析[J].当代电影，2002（6）.

[5]祁大慧.浅谈影视音乐[J].新疆艺术（汉文版），1997（3）.

[6]覃光广，冯利，陈朴.文化学辞典[S].北京：中央民族学院出版社，1998.

[7]宋祥瑞.音乐与大众媒介[M].武汉：武汉出版社，2009.

[8]洛秦.音乐中的文化与文化中的音乐[M].上海：上海音乐学院出版社，2004.

[9]陈越红，那彦.影视音乐与影视情节的双向互动[J].电影，2002（9）.

[10]马茂元.楚辞选[M].北京：人民文学出版社，1998.

[11]萱萱.中国电影音乐的民族特色[J].电影艺术，2004（3）.

[12]王银梅.由影视音乐探究中西方音乐的不同[J].电影文学，2010（11）.

[13]胥翠萍.中国民族特色音乐元素在影视音乐中的应用[J].电影文学，2011（11）.

[14]张华.艺术院校音乐教育中的民族化问题[J].大连大学学报，2010（3）.

[15][法]罗兰.名人传[M].陈筱卿，译.北京：中国友谊出版公司，2012.

[16][挪威]拉森.电影音乐[M].济南：山东画报出版社，2009.

[17]郑锦扬.关于八类中国音乐的历史学问——从结构、载体方面的思考[J].人民音乐，2004（12）.

[18][美]朗格.艺术问题[M].腾守尧，朱疆源，译.北京：中国社会科学出版社，2006.

[19]高如.试论影视音乐的特征[J].辽宁师范大学学报（社会科学版），2005（11）.

［20］宋瑾．音乐美学基础［M］．上海：上海音乐出版社，2008．

［21］吴孝明．产业化经营：中国电视传媒业的发展之路［D］．上海：复旦大学管理学院，2006．

［22］李颖存．浅谈好莱坞引进大片对中国电影的影响［J］．2011（S1）．

［23］王研．市场化改革下中国电影高速发展的困惑与选择［N］．辽宁日报，2013－4－2（A07）．

［24］陈越红，姜德红，邵前凯．论数字化声音设计创新创造的新影像时空［J］．艺术研究，2010（1）．

［25］明言．20世纪中国音乐批评文献导读［M］．上海：上海音乐学院出版社，2010．